◎『苏州文化丛书』向世人展示苏州文化的综合实力,用以提高苏州人的文化素养,提高人的素质,用以吸引与沟通五湖四海的朋友。

——陆文夫

◇ 苏州文化丛书

# 苏州评弹

*Suzhou Culture Series*

*Suzhou Pingtan*

周良 ◇ 著

苏州大学出版社
Soochow University Press

图书在版编目（CIP）数据

苏州评弹 / 周良著. -- 苏州：苏州大学出版社，2024.6. --（苏州文化丛书）. -- ISBN 978-7-5672-4726-0

Ⅰ.J826.1

中国国家版本馆CIP数据核字第2024EG3091号

| | | |
|---|---|---|
| 书　　名 | 苏州评弹　SUZHOU PINGTAN | |
| 著　　者 | 周　良 | |
| 责任编辑 | 谢珂珂 | |
| 装帧设计 | 唐伟明 | |
| 篆　　刻 | 王莉鸥 | |
| 出版发行 | 苏州大学出版社（Soochow University Press） | |
| 社　　址 | 苏州市十梓街1号　　邮编　215006 | |
| 网　　址 | http://www.sudapress.com | |
| 邮　　箱 | sdcbs@suda.edu.cn | |
| 印　　装 | 苏州工业园区美柯乐制版印务有限责任公司 | |
| 邮购热线 | 0512-67480030　销售热线　0512-67481020 | |
| 网店地址 | https://szdxcbs.tmall.com（天猫旗舰店） | |
| 开　　本 | 890 mm×1240 mm　1/32　印张　8 | |
| 字　　数 | 192千 | |
| 版　　次 | 2024年6月第1版 | |
| 印　　次 | 2024年6月第1次印刷 | |
| 书　　号 | ISBN 978-7-5672-4726-0 | |
| 定　　价 | 36.00元 | |

凡购本社图书发现印装错误，请与本社联系调换。服务热线：0512-67481020

# 总　序

　　无论是从中国还是从世界来看，苏州都可以称得上是一座杰出的城市。先天的自然禀赋，后天的人文创造，造就了这么一颗美丽耀眼的东方明珠。

　　得山川之灵秀，收天地之精华，苏州颇获大自然的厚爱与垂青。自然向历史积淀，历史向文化生成。作为一个悠久的文化承载之地，苏州积淀了丰厚的文化底蕴，两千五百多年的历史风烟在这里凝聚成无尽的文化层积。说起苏州，人们不能不想到其园林胜迹、古桥小巷，不能不谈及其诗文画卷、评弹曲艺，不能不提到其丝绸刺绣、工艺珍品，如此等等。从物的层面上去看，园林美景、丝绸工艺、路桥街巷这些文化活化石，映显了苏州人丰硕的文化创造成果，生动地展示了其千年的辉煌。翻开苏州这本大书，首先跃入眼帘的就是这些物化的文化结晶体。外地人触摸苏州，大约更多的是从这一层面上去感受。这是一个当然的视角。再从人的层面上去看，赫赫有名的苏州状元，风流倜傥的苏州才子，儒雅淳厚的苏州宰相，巧夺天工的苏州匠人……在中国文化史上亦称得上是一大文化奇观。特别是在明清时代，其耀眼的光芒照亮了东南大地的星空，总为人们所津津乐道。从

人到物，由物及人，这些厚厚实实的文化存在，就是人们在凝视苏州时所注目的两大焦点。当展读苏州这本大书时，那些活泼泼的文化人物与活生生的文化创造物，就流光溢彩般地凸显在眼前。作为在中国文化史上具有重大影响力的苏州地域文化，其文化的丰厚性不仅在于其（自然）文化生态的意义上，也不仅在于其具有诸如苏州园林、苏州刺绣这种物化形态的文化产品上，更在于其文化创造主体的庞大与文化创造精神的活跃，在于其文化性格的早熟与文化心理的厚重。自古以来，苏州就是一个文化重镇，散发与辐射出浓厚的文化气息。这里产生过、活动过、寄寓过数不清的文化名人，从文人学者到书家画士，从能工巧匠到医坛圣手……这里学宫书院林立，藏书楼阁遍布，到处都呈现出生生不息的文化创造与永不停顿的文化传播。这种文化承传与延递，从未湮灭或消沉过。

接近一座城市，就像是打开一本包罗万象的书；感受她是一种享受，而要内在地理解她，则又需要拥有健全的心智。读解一座城市，既是容易的，又是困难的，特别是在读解像苏州这样一座文化古城时，其情形就更是如此了。正是为了帮助读者去充分阅读与深入理解苏州这一文化存在，于是便有了这一套"苏州文化丛书"。

感谢丛书的作者们，他们辛勤的劳动，为我们提供了一套内容丰富的文本。之中，经过他们的爬梳与整理，捧献出大量的阅读资料，并且从其自身的特定视角出发，阐释了其对于苏州文化的认识与理解。作为对苏州文化事实知之不多或知之不深的外地读者来说，这等于提供了一个让其接近苏州文化母本的间接文本；对于熟知苏州文化的读者特别是本地读者来说，则是提供了一个"奇文共欣赏，疑义相与析"而便于展开共同讨论的文本。这对于扩大苏州文化的影响，对

于深化关于苏州文化内涵的理解，都是甚有益处的。

有一千个读者，就会有一千个哈姆雷特。对于每一个文本的理解，都是一个独特的视角，都是一种个性化的文化理解方式。就"苏州文化丛书"而言，重要的不在于希望读者都能同意与接受作者们对于苏州文化的这种阐释，而在于希望他们能够从这些读解中受到某种启发，从而生发出对于苏州文化进一层的深入认识。正像有人所说的那样，你从这些资料中读出一二三四五，而他人则可能从中看出六七八九十。重要的不在于从这种读解中所得出来的结论，而在于对这种读解过程的积极参与，体现出对当下苏州文化的热爱。如果能在这种不断往复的文化探询中，达到某种程度上的视界融合，并对苏州现代化的伟大实践产生积极的推动作用，那么，这就正切合编辑出版这套"苏州文化丛书"的初衷与主旨了。

读解苏州，这是一项颇有意义的文化工作，既有其文化学上的意义，又有其重要的现实功能。读解苏州文化，并不仅仅在于发思古之幽情，更在于要在历史文化与现实发展之间寻找到一个连接点。纵观历史，苏州有着丰厚的文化底蕴；审视现实，苏州正率先进行着宏大的中国式现代化建设之实践。在这一历史与现实的衔接中，大力加强文化开发和文化建设，无论怎样评价其对于推动当下中国式现代化建设的重要意义都不会过高。而读解苏州文化，理解本地域文化的自身特点，正是建设文化大市的一项基础性的工程。文化苏州，文化兴市。文化——这是苏州的底蕴、源泉、特色和优势所在。中国早期资本主义的最初萌芽，为什么会萌发于明清时期的苏州一带？享誉中外的乡镇工业的"苏南模式"，为什么会出自苏锡常这一苏南地区？新加坡政府在反复的比较论证后，为什么会选择苏州作为其合作建立工

业园区的场址？名闻遐迩的"张家港精神""昆山之路"，为什么能产生于苏州地域？在这里，人们可以寻找出许多别的什么理由，但有一点是共同的，那就是苏州有着非同寻常的文化沃土。读解苏州，就是读解苏州文化，不仅注目于其物质文化的层面，更是要从读"物"的层面进入读"人"的层面，读解其内在的文化精神，并在这种文化传承中实现文化的大发展，创立体现当代精神文明水平之"苏州文化模式"，从而推进苏州现代化建设之伟大进程。

书有其自身的命运；书比人长寿。"苏州文化丛书"首次出版时，是以二十世纪末的视角对苏州文化的一种读解，在某种程度上代表了我们这一代人对苏州文化的当下理解和集体记忆。她是一群文化研究工作者在世纪之交对苏州文化的整理和总结，当然也带有对二十一世纪苏州文化的展望与畅想。读解苏州，是读解一种文化存在，读解一种文化精神，而其"读解"之自身亦体现为一种文化创新活动。只要人们的文化创造活动没有停止，那么，这种读解工作就不会有止境。我们热切地期待着人们对她的热情关注、充分参与与积极回应。

值此"苏州文化丛书"修订出版之际，我们还要向丛书初版的组织者、主持者高福民先生和高敏女士，向支持与关怀丛书初版的梁保华先生和陆文夫先生，致以我们深深的敬意！他们所做的惠及后人的工作，为这套丛书打下了良好的基础，从而使这次进一步的修订完善成为可能。

陈长荣
（苏州大学出版社编审）
2024年初夏

# 目录

## 第一章 ◎ 概 论

一、苏州评弹的称谓 …………………………………… 3
二、苏州评弹常用的名词和术语 …………………… 7
三、苏州评弹的由来和兴盛 ………………………… 12
四、苏州评弹在中华人民共和国成立后的发展
　　…………………………………………………… 39

## 第二章 ◎ 苏州评弹的艺术特征

一、评弹与小说之异同 ……………………………… 65
二、评弹与戏曲之异同 ……………………………… 70
三、苏州评弹与其他曲种的区别 …………………… 76

## 第三章 ◎ 苏州评弹的叙事方式

一、评弹与小说之异同 ……………………………… 81
二、创作主体的语言 ………………………………… 84

三、说书人的全知视角和书中人物的限知视角
　　…………………………………………… 94

## 第四章 ◎ 苏州评弹演出本的文学特色

一、篇幅 ……………………………… 102
二、题材 ……………………………… 104
三、语言 ……………………………… 106
四、情节和结构 ……………………… 118
五、人物塑造 ………………………… 130
六、景物描写及其他 ………………… 138

## 第五章 ◎ 苏州评弹传统书目反映的社会生活

一、认识历史的通俗教材 …………… 143
二、重气节是优秀的传统道德 ……… 148
三、全面地认识清官 ………………… 152
四、揭露旧社会的黑暗 ……………… 155
五、评弹里的侠 ……………………… 159
六、男女自由婚姻的尝试和追求 …… 162
七、冷冰冰的人际关系 ……………… 166
八、下层群众的心声 ………………… 170

## 第六章 ◎ 苏州评弹的演出

一、演出形式 ………………………… 176

二、说功 …………………………………… 178
三、唱功 …………………………………… 183
四、起脚色 ………………………………… 197
五、面风、手面及其他 …………………… 201
六、口技 …………………………………… 203
七、演出的场所 …………………………… 204

## 第七章 ◎ 苏州评弹的演员和听众

一、创造者和欣赏者的结合 ……………… 209
二、娱乐和教育作用的统一 ……………… 213
三、艺术活动中主体与客体互为作用 …… 218

## 第八章 ◎ 陈云和评弹艺术

一、要创造新书目 ………………………… 225
二、传统书目要整理 ……………………… 230
三、出人、出书 …………………………… 233
四、学习陈云著作 ………………………… 235

后记一 ………………………………………… 238
后记二 ………………………………………… 240

## 第一章

# 概 论

苏 州 评 弹 >>>

# 一、苏州评弹的称谓

苏州评弹是苏州评话和苏州弹词这两个曲种的合称,这是一种习惯称谓。

"评话"一词,亦作"平话",宋代就有了《新编五代史平话》,元代现存《全相平话五种》,还有《西游记平话》。罗烨《醉翁谈录·舌耕叙引·小说引子》中说,"讲论只凭三寸舌,秤评天下浅和深"。这是"评话"中"评"字的来源,有评论的意思。后来发展为南方的评话和北方的评书。评话和苏州方言结合,便形成了苏州评话。所以,"评话"是一个类别称谓,即一类曲种的称谓。现在知道并仍在流传的,除苏州评话外,还有扬州评话、南京评话、杭州评话等。此外福州有一种稍为特别的曲种,说中有唱,叫福州评话。这些都是这类曲种的称谓。

"弹词"一词,据现有的文字记载,最早见于明田汝成的《西湖游览志余》(成书于嘉靖二十六年,1547)。《西湖游览志余·熙朝乐事》写道:"优人百戏,击球关扑,鱼鼓弹词,声音鼎沸。"现在,对于明代弹词说唱的内容和演出形式,还缺少了解。有人说,元代就有"弹词"的称谓,但佐证不足。

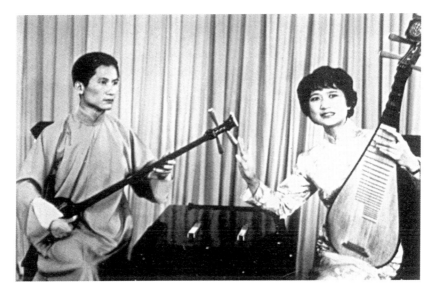

苏州弹词　演员邢晏春（左）、邢晏芝（右）

同评话一样，弹词在流传到江南，和苏州方言结合以后，形成了苏州弹词。弹词乃是一个类别称谓，目前知道的，除苏州弹词以外，还有扬州弹词、贵州弹词、长沙弹词等。这些也都是该类曲种的称谓。

苏州评话和苏州弹词是评话和弹词在流传过程中和以苏州话为代表的吴方言结合的产物。这种结合，既便于为当地群众所接受，使其容易听懂，喜闻乐见；又便于反映当地的群众生活和风俗习惯，说唱当地发生的故事，使听众感到亲切，容易交流思想感情；还便于吸收民间的养料，丰富作品和音乐的素材，提高艺术水平。

苏州评话和苏州弹词本是两个不同的曲种。但都运用苏州话，活

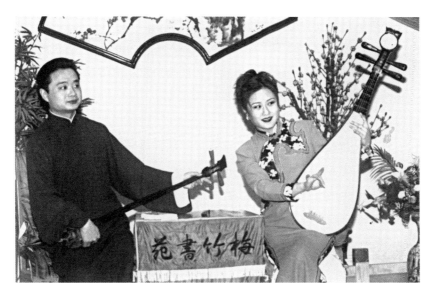

男女双档 演员袁小良(左)、王瑾(右)

动在一个地区,都在书场演出,后来又组织在同一个行会之中,崇奉共同的祖师,有共同遵守的行规。所以,两个曲种的关系非常密切,被视为一业。这两个曲种在艺术上又有一些相同的规律和技巧,有共同的经验,相互交流、渗透,所以,在中华人民共和国成立以后,二者组织在一个艺术团体之中。

苏州评话和苏州弹词,俗称说书。评话称为大书,弹词称为小书。说书的场所叫作书场。演员被称为说书先生。到书场去,称听书。评弹行会的组织光裕社的文告上,以及过去的报刊上,也都这样称呼。"说书"一词,是被运用得非常广泛的,几乎全国各地说唱长篇故事的曲种,都被称为说书。因此,按照这个习惯称谓,苏州评话

和苏州弹词，应称为苏州说书。

苏州评话和苏州弹词，现在经常简称为评话和弹词，这在苏州，或在苏州评弹的流行地区可能不致引起误会。但到流行地区以外，应该用全称。不然，内涵不清，可能产生误解。所以二者的规范称谓，应该是苏州评话和苏州弹词。

中华人民共和国成立以后，评弹的叫法，逐渐被普遍采用，但也应称为苏州评弹，以区别于扬州评弹。

总之，苏州评话和苏州弹词都是曲种称谓，是两个曲种。苏州评弹是两个曲种的合称、简称，或习惯称谓。

## 二、苏州评弹常用的名词和术语

接触苏州评弹,首先要碰到这门艺术特有的名称、专用词汇和术语。现把常见的经过约定俗成叫法比较一致的名词、术语介绍给读者。

听众到书场去听书,演员说的是什么书呢?书场里通常演出长篇。每天说一回书,半个月说完一部书;长一点的,一个月说完,这就叫长篇。几十年以前,一般的长篇,可以连续说两三个月,更长的有能说上一年半载的。

就评弹长篇的内容而言,现在一般分作三类。一类书是传统书,泛指中华人民共和国成立前产生的、流传至今的长篇书目。如评话《三国》《岳传》《英烈》《隋唐》等;弹词《三笑》《描金凤》《珍珠塔》《落金扇》等。就题材而言,包括古代的、近代的,还有少数是现代的,如《啼笑因缘》《秋海棠》《雷雨》等。三类书指建国后创作改编的现、当代题材的长篇。如评话《林海雪原》《铁道游击队》《江南红》等;弹词《青春之歌》《苦菜花》《红色的种子》《红岩》《九龙口》等。建国后改编演出的非现代题材新书称二类书,它产生在20世纪五六十年代。如评话《将相和》《武松》等;弹词《王十

朋》《梁祝》《梅花梦》等。这些书目是根据当时经过整理的戏曲、小说和电影改编的。到了 20 世纪八九十年代,又产生了一批二类书。

在 20 世纪五六十年代出现的中篇和短篇,这是相对长篇而言的。中篇书是一次说完的,偶尔有上、下集或上、中、下集,分两三次说完。短篇书则都是一次说完,一场可说几个短篇。中、短篇的演出,出场的演员就比较多。

通常的演出,一家书场由一档演员演出。演出时间每场一个半小时到两小时,中间休息一次,叫"小落回"。"落回"则为演出结束。一档演员,可能是一个人,叫"单档"。评话以一个人演出为主。弹词一般由两个人演出,叫"双档"。有男双档,女双档,而以男女合作的双档为多。偶有三个人合作演出的,叫"三个档"。

在大城市里,从前有一种书场,叫"花色书场",即由三档或四档演员联合先后演出,每档说一回(三刻钟左右),书目各不相同,和中、短篇的演出有点类似。现在这种书场比较少,因为演员多,成本大,票价要提高。就像演出中、短篇的书场也很少一样。"花色书场"演出,每档书是长篇连说,而中、短篇则是连续演出几天,很少有连听的听客。所以,演出时间不长,更难保证收入。

两档或几档演员联合演出,叫"越做"。一档书演出,叫"独做"。长篇弹词演出时,演出前往往加唱一小段,其内容和正书无关,叫"开篇"。

上面讲到的"档"字,在评弹中运用很多,"档"有多种含义。用在单档、双档、三个档上,"档"是一个演出单位。卖座好的叫"响档";上座有把握的叫"稳档";经常卖座不佳,难以继续的,叫"漂档"。这里的"档"字也是指演出单位。"档"字有时指一个演出

男单档　演员金雨声

阶段，若半个月、一个月或更长的时间在书场演出，叫"一档生意"；新年出门演出，称"年档"。"做了一档好生意"，也是这个"档"字。"档"字有时指一个节目、一回书。几档书先后演出，第一个节目、第一档演出者称"头档"，依次为"二档""三档""末档"。末档又称"送客"。还有，在同一书场，一个演员再去演出同样的书目，叫"复档"。

在双档演出时，面向观众，坐左方者，称"上手"；右方则称"下手"。

评弹演出所运用的艺术手段，通常为说、噱、弹、唱。"说"和"唱"是演员的口头语言，"噱"是说的一部分。"噱"的特别提出，说明苏州评弹重视噱，所谓"噱乃书中之宝""无噱不成书"。"弹"指伴奏。评话，只说不唱，所以没有弹。

三个档　演员刘韵若（左）、杨振雄（中）、孙淑英（右）

说和唱的语言，可以分两部分。一部分是说书人的语言，通称"表"。一部分是书中人物的语言，称为"白"。过去有"六白"之说，如官白、私白、咕白、衬白、表白、托白等，皆为书中人物的语言。有人主张，在说、噱、弹、唱四个字之外，应该加一个"演"字，对此至今仍有不同的看法。

有许多术语，仅用于行内，对听客并不重要。如书场新开，头档演出，称"开青龙"。一档书演出结束，叫"剪书"。生意清淡称"五台山"，意为五张台子只有三个听客。年底最后一档书，叫"扫

脚"。听客中途退场叫"抽签"。过去书场有不买票的听客,站在墙边听书,叫听"蹔壁书"。演员称内行为"相夫",外行则为"洋盘"。

还有一些名称,下面各章会讲到。

## 三、苏州评弹的由来和兴盛

苏州评弹大约形成于明末清初。苏州评弹的形成有赖于深厚的艺术土壤和浓重的艺术氛围。

苏州历来物产丰富,素称鱼米之乡。商品经济发展较早,明清时期工商业已经很繁盛,经济发达带动文化发达,故有"人文荟萃之地"之誉。

明清时期,我国情节性艺术已经成熟,小说和戏曲具有辉煌成就。明万历年间,苏州出现了对通俗文学作出杰出贡献的"三言"的编辑者冯梦龙。演义小说和才子佳人小说,对苏州评弹的兴起有直接影响。明代戏曲的兴盛,与苏州产生了一批戏曲作家和演出家有关。昆曲兴起后,长期繁盛,影响深远,不仅影响其他戏曲,也影响说唱艺术。昆曲衰落后,各种地方戏曲兴起。用各地方言演唱的地方戏,受到当地群众的青睐,这也促使说唱艺术加速和各地方言的结合。

经济发达的城市,人口集中,城市居民迅速增加。市民不但要求有他们自己的娱乐和精神生活,而且要求有表达他们喜怒哀乐、符合他们欣赏需求的文艺;要求文艺反映他们的生活状况和思想观念,能有他们自己生活中的人物形象进入作品。尽管印刷术的进步,戏曲作

品、通俗小说、说唱本的大量出版，满足了他们的一部分要求，但是，他们更注重正在发展的表演性通俗文艺，以满足他们对于表演的声色需求。

明清时期的散曲也很流行，在城乡出现了以唱曲为生的卖唱队伍。江南地区留下了丰富的民间音乐遗产，比如，特色鲜明的吴歌。明清时期苏州的诗文和国画也达到了较高的水平，还有园林、书法、金石，这些都和小说、戏曲一样，在思想上、艺术上影响着苏州评弹的形成和发展。

过去很少有人研究早年流行在民间的评弹艺术。整个曲艺的研究工作也很落后。所以保存下来的研究资料和史料不多，文字记载也很少。从现有不多的材料看，明末清初已经有了苏州评话和苏州弹词活动的记载，下面简陈一二。

《民抄董宦事实》记述了明万历年间，松江董其昌①看中了陆兆芳家中的使女绿英。董其昌的儿子董祖常就带了家人到陆家抢走绿英，迫使她成为董其昌的小妾。当时有人写了小说《黑白传》和《五精八义记》。有个说书的钱二，把小说改编后沿街到处说唱。董家知道了，恨之入骨，就把钱二抓起来打。董家又怀疑小说的作者是范昶，把范抓起来逼死。范昶的母亲带了几个使女到董家评理，竟被剥光下衣，绑在椅子上责打。于是激起了民愤，附近的乡民拥到董家，放火烧毁了董家的几百间房子。这是流传下来的一个与苏州评弹起源有关的故事。至于钱二是怎样说唱的，现在不得而知。

李玉在清初写的《清忠谱》中，提到一个在李王庙前露天说书的

---

① 董其昌，书画家，又是称霸当地的劣绅。

李海泉，李说的是《岳传》，作品里还反映出说书人和茶博士都说过苏州话。

晚年定居在苏州的董说（1620—1686）在《西游补》中描写了评话和弹词。《西游补》的第七回中描写了评话："项羽又对行者道：'美人，我今晚多吃了几杯酒，五脏里头结成一个块垒世界，等我讲平话，一当相伴，二当出气'。"第十二回中，有小月王邀唐僧听弹词，是三个盲目女郎，能唱弹词《玉堂暖话》《则天怨书》《西游谈》等，名为"泣月琵琶调"的唱，用七言韵文。书中还唱了一段民歌："月子弯弯照几州，几家欢乐几家愁？……姐儿半夜里打被头，为何郎去你吤勿留住。"唱词内有吴音。

清康熙年间，生活在苏州的昆山人章法，在他的一首《竹枝词》（1722）的注中说："吴人称弹词亦曰说书。"

因为资料缺乏，所以，现在对苏州评话和苏州弹词在形成过程中的踪迹，还是不十分清晰。

清乾隆年间，苏州弹词已经相当发达，有了一定的艺术积累。这一点，现有不少口碑、文字记载和实物可以佐证。

首先，现存乾隆年间的苏州弹词刻本有多种，如《新编重辑曲调三笑姻缘》《新编东调大双蝴蝶》《新编东调白蛇传》《雷峰古本新编白蛇传》等。这些刻印本是曾经演出过的脚本，说唱（散韵）相间。唱词有长短句，有七言韵文。唱不仅有曲牌、小调，而且形成了七言的基本调。散韵有表有白，运用方言，也有了角色，基本上已形成了和近世弹词相近的格局。在《雷峰古本新编白蛇传》中还出现了"大响党（档）"一词。

其次，口碑载道的知名艺人王周士就是一个很有成就的艺人。王

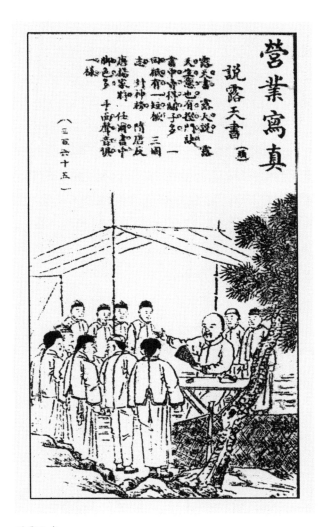

说露天书

图中文字为:露天书,露天说。露天生意也有捏门诀,书中卖得关子多。一回只有一短橛,《三国志》《封神榜》《隋唐》《反唐》《杨家将》,任尔书中脚色多,手面声音俱一样。

周士是活动于乾隆年间的弹词艺人,说唱《落金扇》。传说他在苏州曾经为下江南的乾隆演唱过,并随乾隆去北京伺奉,后告病归苏州。旧时代的艺人,以王周士的"御前弹唱"为荣,也因他而提高了社会地位。但王周士的贡献主要还在于他最早为苏州评弹总结了经验。

再次,相传由王周士总结的"书品""书忌"①,已流传至今。

书品是:"快而不乱,慢而不断;放而不宽,收而不短;冷而不颤,热而不汗;高而不喧,低而不闪;明而不暗,哑而不干;急而不喘,新而不窜;闻而不倦,贫而不谄。"

书忌有:"乐而不欢,哀而不怨,哭而不惨,苦而不酸,接而不贯,板而不换,指而不看,望而不远,评而不判,羞而不敢,学而不愿,束而不展,坐而不安,惜而不拼。"

清刊本　《绣像义妖传》(《白蛇传》)书影

---

① 马如飞《南词必览》(又名《出道录》)。

书品，是正面要求。书忌则是对演员提示应注意防止和克服的方面。同时，还涉及对书的内容、结构、艺术处理、艺术态度、艺术修养以及学习和为人处世等多方面的要求。在早年能够有如此全面的总结，实在是难能可贵的。

最后，后世流传的传统书目，能上溯到乾隆年间的，有王周士的《落金扇》；乾、嘉年间的书目则有陈遇乾、俞秀山说唱的《义妖传》《双金锭》《玉蜻蜓》等。

评话没有脚本流传。因为讲史、演义，都有章回小说。即使从外地曲种移植过来的传统书目，也有以小说作为参考的。过去，老艺人在传学生时，只抄书中的赋赞（韵文），其他都是口传心授。但评话活动也有踪迹可寻，说明苏州评话的形成和弹词的形成时间相近。主要如：

第一，现知苏州评话传统书目中，其传人能上溯到乾隆年间的，有说《隋唐》的季武功。

第二，在陈遇乾的《义妖传》第十回《复艳》中，提到了评话。大意是，书中的人物王永昌，叫许仙到玄妙观去"白相"。王对许说："或者要听书，自有说书场，所费无几。说大书格，勿好听。里（拎）直子喉咙，呒趣格。"这是弹词艺人在说唱中夹带对评话艺人开的玩笑。

第三，清初，松江莫后光有精到的艺论。柳敬亭曾向他学艺。据吴伟业《柳敬亭传》的记载，莫后光曾对柳敬亭说，"夫演义虽小技，其以辨性情，考方俗，形容万类，不与儒者异道。"他要求柳敬亭，说书应使听众"欢咍嗢噱""危坐变色""哀乐具乎其前"。这是很高的要求。

第四，章腾龙著周庄镇志《贞丰拟乘》（作于乾隆年间，序于乾隆十八年，1753）中，记述了当地的评话和弹词的活动。

第五，传说与王周士同时，在苏州为乾隆演出的还有一个姓陈的艺人，说评话《三国》。

到乾隆年间，苏州评弹已经积累了一批书目，有了知名的艺人，从沿街卖唱、露天说书，进入了书场，有了"听转书"的人。以上这些都说明苏州评弹艺术已经发展到了相当的水平。在此以前，应该有一个孕育和形成的时期。所以说苏州评弹形成于明末清初，是比较可信的。

从乾隆到道光年间，苏州评弹继续发展，出现了评弹史上第一个兴盛时期。其表现有以下方面。

其一，茶馆书场遍布城乡。书场是听书的娱乐场所，也是传播信息的"百口衙门"。以苏州为中心，评弹流行地区逐渐向四方发展。覆盖地域逐渐扩大，茶馆书场增多。

其二，演出书目大量增多。积累了一批保留下来的书目，有的至今尚在流传。如苏州评话《水浒》、《金枪传》、《三国》（以上三本始于嘉庆年间）和《岳传》、《济公传》（以上两本始于道光年间）；苏州弹词《三笑》、《双金锭》（以上两本始于嘉庆年间）和《文武香球》、《还金镯》（以上两本始于道光年间）等。

其三，艺人演出水平提高。同一部书目，出现了不同的说法，即"各家各说"。如《义妖传》第十五回《斗法》，说书人说，在城市的大街上，人烟稠密之所，（白娘娘知道）大斗法是不大可能的，"陈遇乾先生唱《白蛇传》，并无斗法，乃情真理切也"。这是不同说法的一个例证。在说唱中说的部分增加，出现了"起脚（角）色"的艺术手

段。唱的方面,曲牌、小调相对减少,逐渐以基本调为主,产生了陈(遇乾)、俞(秀山)、毛(菖佩)等唱调。

其四,涌现出一批有成就、有影响的艺人。

**王周士** 上面已经有了简单的介绍。对他的了解,大体来自口碑。比较详细的书面记载,是马如飞的记述。但马如飞在世时,和王周士生活年代已相去几十年。马如飞的记述说,王周士去北京,有赵翼(1727—1814)的一首赠诗为证。这首诗现保存在《瓯北诗集》中,作于乾隆二十六年至二十八年(1761—1763)间。赵诗将王周士写作黄周士,有人认为王周士就是黄周士,南方人发音王、黄不分。马如飞看到了这首诗,但明知是黄,却写成王。因而,有人怀疑王周士是否确有其人。在没有足够证据的情况下,是不能轻易地否定口碑的可信价值的。

**陈遇乾** 他的艺术活动,始于乾隆末年,或说为嘉庆、道光年间。他是能编能演的苏州弹词艺人,说唱过的书目有《义妖传》《玉蜻蜓》《双金锭》等,并对这几部书进行过加工。现有署陈遇乾名的弹词刻本多种。陈遇乾以能编书而出名,他创始的弹词"陈调",流传至今。他早先学过昆曲,他的说唱,都受昆曲影响。从《义妖传》刻本看,他说书已经有角色。

**张梦高** 弹词艺人陈遇乾的学生,唱《白蛇传》,且自成一家。

**毛菖佩** 号苍培,宝山人。也是陈遇乾的学生,弹词艺人。活动于嘉庆、道光年间。或说他始创"毛调",后未流传;一说"毛调"为"马调"所吸收。在马如飞编的《出道录》中,收录了毛的两首《鹧鸪天》。第一首,写人世艰难和处世之道:"床头金尽尽堪悲,囊里钱空空自哀。有室有家总有技,谋衣谋食为谋财。休懒惰,莫徘

徊，逢场作戏试登台。言中带刺须防怨，席上生风易显才。"第二首，是艺术体会："言宜清丽唱宜工，却与梨园迥不同。南北曲文重未碍，古今书意改未穷。劝孝悌，醒愚蒙，古今余韵敬亭风。登场面目依然我，试卜闲人一笑中。"他说的"言宜清丽唱宜工""古今书意改未穷"是很高的艺术追求。现在的评弹演员，也不是都能做到的。"却与梨园迥不同"和"登场面目依然我"，是他体会到说书和演戏的不同。

**陈士奇** 活动于嘉庆、道光年间，说唱弹词《白蛇传》《玉蜻蜓》。文化水平较高，能参与编书。如道光丙申（1836）刊本《芙蓉洞》上署陈遇乾撰，陈士奇订，俞秀山校。现对陈士奇的了解不多。只知道他有一个学生叫张少堂，再传为田锦山，都是很有名气的。

**俞秀山** 说唱弹词《白蛇传》《玉蜻蜓》《倭袍》的艺人，活动于嘉庆、道光年间。很有文才，能编书。传说他写过十多种弹词，是流传至今的弹词"俞调"的创始人。

**章廷玉** 字良璧，长洲（今江苏苏州）人，读过书，不愿赚造孽钱，所以学弹词。在江浙一带很有名气，在《出道录》中，保存了他的两首《西江月》。

**曹春江** 章廷玉的学生，也有文才，今有道光癸卯（1843）四友轩刊本《九美图》，署曹春江编。

**陆瑞庭** 生平无考，说过什么书也不详。但在《出道录》中却保存有他写的"说书五诀"，这是他对评弹艺术的杰出贡献。陆瑞庭写道："不知大小书中亦有五诀：理、味、趣、细、技耳。理者，贯通也；味者，耐思也；趣者，解颐也；细者，典雅也；技者，功夫也。及其所长，人不可及矣。"他的体会涉及故事的内容和构思，语

言的锤炼和提高,技巧的锻炼和运用;更为珍贵的是,他已注意到演出时艺人和欣赏者的交流。他有这样的体会,说明当时评弹艺术已经有相当的积累和造诣。

**陆士珍** 也是一个能编书的艺人。道光二年(1822)苏州经义堂刻本《珍珠塔》署周殊士、陆士珍编评。光绪刻本《麒麟豹》,署陆士珍编。

**姚豫章** 被称为"前四名家"之一,是说《水浒》的评话艺人。

**马春帆** 活动于嘉庆、道光年间的弹词艺人。原名正澨,长洲(今江苏苏州)人。曾应试为生员。父死丁忧期间,习医、学画,经常听书,并帮助艺人改书、编书,后下海,弹唱《珍珠塔》。

以上是当时有影响的艺人。他们对苏州评弹的发展、繁荣都作出了很多贡献。

其五,弹词在早期串家走户、沿门卖唱的阶段,有盲女、有女艺人,被富家养作家优的也以女艺人为多。在苏州弹词形成以后,却逐渐转为以男艺人为主,单档演出也是男艺人多。评话也很少女艺人。但在评弹发展的过程中,女艺人是一直存在的。光裕社反对女子从艺,是女艺人较少的原因之一。

其六,继王周士之后,还有一批老艺人总结说唱经验、体会,用口诀、行话、轶闻的形式传存了下来。虽然是零星的、不系统的,但涉及的内容有评弹的艺术特征,评弹和听众的交流沟通,艺术创作和客观世界的关系,以及艺术追求和修养,等等。

苏州评弹在近、现代时期,进入了大城市,并迅速地发展。1840年鸦片战争以后,江南一带战乱不断。1842年英军先后占领厦门、定海、宁波、宝山、上海、镇江等地。1842年的中英《南京条约》,开

上海、广州、福州、厦门、宁波等地为通商口岸。侵略者在上海建立了英、法等国的租界。1856年到1860年间又发生第二次鸦片战争，加速了中国殖民地化的进程。1851年太平天国运动兴起，太平军于1853年攻克南京，1860年攻克苏州。在太平军的影响下，上海小刀会也举行了起义。1863年苏州重陷于清军之手，不久，太平天国失败。接连不断的内忧外患，清皇朝再也统治不下去了。1911年辛亥革命成功，统治中国达数千年的封建王朝终于覆亡。之后，便有国民革命军北伐，蒋介石发动"四一二"反革命政变，军阀连年混战等一系列的历史事件发生。1937年7月7日，日本侵略者一手制造芦沟桥事变，抗日战争全面爆发后，江南沦陷。这些历史事实说明，在评弹的流行地区，数十年中战乱不断，社会动荡，人民生活极不安定。

随着帝国主义的军事入侵和经济掠夺，江南农村经济急剧衰落。江南富户都涌向上海，托庇于租界。于是上海人口猛增，财富集中，市面繁荣，迅速成为东方大都市——冒险家的乐园。当时的上海，一面是灯红酒绿、纸醉金迷；一面是民不聊生、饥寒交迫。穷富两极，形成鲜明对照。

在这样的社会背景之下，城乡评弹的发展呈不平衡走势。在广大农村集镇，受战乱和经济衰落的影响，评弹此兴彼衰，时兴时衰，书场时开时关。总的状况是衰落和不景气的。于是艺人们涌向大中城市。当然仍有一批艺人坚持在农村集镇说书，其中也有受到听众欢迎、生意很好的，被称为"码头老虎"①。他们和农村集镇居民保持着密切的联系。有些艺人不进大城市演唱，是有多种原因的：有的纯

---

① 如说唱《杨乃武》的弹词艺人李仲康和说评话《绿牡丹》的蒋少琴，都被称为"码头老虎"。

属个人的偶然性原因，如李仲康因避免进上海和兄长李伯康同地演出而在农村集镇说书；有的因说书风格迥异，感到不适应而不去城市；有的因水平不够，不愿卷入上海这个竞争剧烈的旋涡。但是，多数艺人还是愿意进上海一搏，去"跳龙门"。一登"龙门"便身价数倍。若在上海出了名，就等于在整个评弹界出了名。在激烈竞争中，有的人成功了；有的则冲不出去，只能在小场子里演出。所以，不是所有到上海演出的艺人，都是水平高的。相反，不到上海演出的演员中，也是有高水平的。苏州本是评弹的发源地，评弹艺人的活动中心。受战乱的影响，评弹曾几度萎缩。因地域邻近上海，受上海的影响较大，所以时兴时衰，勉强维持发展。苏州评弹的说书人虽以苏州人为多，行业组织光裕社尚在苏州，但从这时起，评弹艺术的发展重镇和活动中心，开始转移到上海了。

上海成为大都市后，娱乐业也迅速兴盛发展。评弹和其他娱乐形式都涌向上海，上海很快成为全国重要的文化娱乐活动中心，不但听众、观众多，而且名家、高手云集，影响着全国的文化艺术，也影响着整个评弹界。对评弹界的影响，有积极的和消极的两个方面。一方面，评弹艺人有了更多学习、交流、观摩、切磋的机会，在行内行外的激烈竞争中，不断相互吸收、借鉴，艺术上的成就提高很快；另一方面，为了生存，为了在竞争中不致落后，有些艺人采用不健康的思想、方式进行竞争。于是，出现了大批内容不健康的书目，散布消极颓废的思想并且用低级趣味来取悦听众，如在书中穿插低级庸俗的噱头、黄色淫秽的故事等。有的艺人，语言粗俗、污秽，满嘴脏话、粗话、骂人的话。有些艺人，台风不正，挤眉弄眼，以色相引人。艺人们大都出身寒微，是受欺侮的阶层，尤其是女艺人处境更加险恶，但

自轻自贱的也不少。

坚持艺术提高的正派的艺人，在竞争中努力革新，把评弹艺术推向新的高峰。而当时的一些消极倾向，不但妨碍评弹艺术的健康发展，也加重了建国后推陈出新的任务。

在城乡的不平衡发展中，评弹的听众成分也在起变化。这种变化，又反过来影响评弹艺术的发展变化。在农村集镇的书场中，听众以农民和小镇上的居民、手工业劳动者、小商贩为主。在中小城市，听众中增加了店员、职员、手工业工人和个体劳动者，还有一些有产者和有闲者。他们中的一部分人，文化水平比较高。评弹进入上海这样的大城市以后，听众之中又增加了少数比较富裕的阶层，包括老板、投机商、暴发户、食利者和游手好闲的人，还有少奶奶、姨太太等有钱人的家属。

早期，书场里是没有女听客的，女人也不进茶馆、不听书。随着社会风气的变化，慢慢有了女听客。新式书场出现后，女听客才多起来。书场里，先是男女划区而坐；后来男女混坐，渐渐也习以为常了。听众成分的变化，不但影响评弹书目、题材的变化，而且影响到评弹艺术的变化。一时间，写男女爱情、家庭生活的故事，很受听众欢迎。部分听客较高的欣赏水平，也促使一部分评弹书目逐渐脱俗，不断雅化。

苏州评弹进入大城市以后，虽然评话、弹词都有发展和提高，逐步兴旺，但是相比之下，弹词的发展、提高显得更快一些，原来占优势地位的评话，其发展、提高相对慢一些。

在这个兴盛时期中，众多艺术门类、各种戏曲和其他曲种，都为苏州评弹提供了学习、吸收和借鉴的养料。使评弹除书目内容的变化

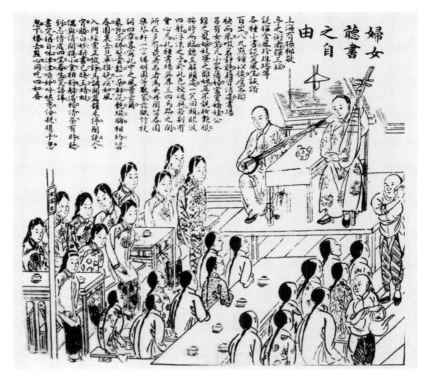

妇女听书之自由

图中文字为：上海有操柳敬亭之术者，弹三弦，说《描金凤》《珍珠塔》等各种小书，谈笑风生，诙谐百出。八九点钟以后，座客联袂而来，啜茗静听，借资消遣。书场另有女坐，凡小家荡妇，富室娇娃，公馆之宠姬，妓寮之雏婢，莫不靓妆艳服，按时而临。听至解颐处，一笑回头，眼波四射。浮浪之子，于此色授魂与，若别有会心焉。此种书场，英界三四马路之间，所在多有。最著名者为飞丹阁、留春园、乐琴轩、一言楼、明园等数家。兹赋《竹枝词》四章，略写此中之风景云尔：象箆高卷鬓云松，一朵鲜花艳艳缀胸。相约留春园里去，包车推挽疾如风。入门弦索正铿铮，马调开篇韵未停。闻说今宵问白妙，新书已换《玉蜻蜓》。偶兴清闲携小食，相将解渴赖清茶。有时听到忘情处，四座春生笑语哗。书完犹自味津津，唤姊呼姨意倍亲。携手匆匆下楼去，点心同吃四如春。

和更新外,在演出上也有进步,说书更加注重书情、书理和对人物刻画的合情合理。如"起脚色"艺术,除借鉴昆曲外,还模仿京剧、文明戏、电影、话剧中的"角色"。不但运用方言,还让人物用"国语"(普通话)说话。评话《五虎平西》和《龙图公案》等借鉴了京剧《狸猫换太子》的特色,吸收京剧的"角色"演技,形成了《包公》书。评话艺术的发展提高还表现为加快了书情开展的节奏,如张鸿声(1908—1990)说的评话《英烈》,一改慢条斯理、任意拖沓的书路,加快了书情进展,被人称作"飞机《英烈》"。

相比之下,弹词的发展更快,尤其在弹唱方面,有长足的进步。当时增加了许多新的流派唱腔。器乐的作用,从定音、节拍、间歇,发展到衬托和双档的相互烘托。由于男女同台演出,音域拓宽了。书中"角色"的增加,使说唱者注重思想、感情的渲染和刻画;唱调中咏叹成分的增加,促进了弹词音乐内容的丰富和水平的提高。

这时,除早已被听众认同的陈调、俞调外,众所周知的新唱腔有:

**马调** 马如飞首创。马如飞,苏州人,大约生于清代嘉庆末,艺术活动主要在咸丰、同治一直到光绪年间。他是马春帆之子,曾经在衙门当过差。父死后,家境困难,改业弹词。因有诗文基础,又得文人相助,修改脚本。还写过几百首开篇,有的传唱至今。马是重建光裕社的倡议者,首任司年。编有《南词必览》惠及后学,保存了一批重要的艺术资料。他创始的马调,适合叙事描摹,音腔随字而行,以吟诵为主,质朴流畅。

**魏调** 魏钰卿(1879—1946)所创。魏钰卿,苏州人,弹词艺人,说唱《珍珠塔》。魏调在马调基础上发展而成,节奏多变,善唱叠句。

《马如飞先生南词小引初集》书影

**小阳调** 唱腔以假嗓（阴面）为主，真嗓（阳面）用得少，故称小阳调。受"快俞调"影响，但柔中有刚。创始人杨筱亭（1885—1946），苏州人，师从沈友庭唱《白蛇传》。所以或称"小杨调"。

**祥调** 创始人朱耀祥（1894—1969），无锡人，初学弹词《大红袍》《描金凤》，后说唱《啼笑因缘》成名。唱腔从"魏调"变化而来，吸收苏滩行腔，平缓中又有跌宕。

**周调** 创始人周玉泉（1897—1974），苏州人，从张福田学《文武香球》，从王子和学《玉蜻蜓》。其说书技巧，人称"阴功"。其唱

腔以真嗓为主，平稳而又舒展。

**夏调**　夏荷生（1899—1946）所创。夏调真假嗓并用，响弹响唱，高亢激越，与说表的衔接和过渡自然流畅。

**沈调**　创始人沈俭安（1900—1964），苏州人，长期和薛筱卿合作，其唱腔委婉入情。

**薛调**　创始人薛筱卿（1901—1980），苏州人，师从魏钰卿说唱《珍珠塔》，和沈俭安一起改进伴奏，互相衬托；对声乐和器乐的革新与发展作出了贡献。其唱腔刚劲有力，明快流畅。

**徐调**　创始人徐云志（1901—1978），苏州人，师从夏莲生唱《三笑》，毕生致力于修改《三笑》，很有贡献。徐云志和王鹰的演出本《三笑》一书，已由江苏文艺出版社出版。所创"徐调"软糯舒缓，人称"糯米腔"。

**姚调**　创始人姚荫梅（1907—1997），吴县人，曾学评话《金台传》，后改学弹词《描金凤》。1935年始唱《啼笑因缘》，遂以成名。《啼笑因缘》演出本1988年由上海文艺出版社出版。其唱腔以真嗓为主，行腔自由，腔随字转。

**李仲康调**　创始人李仲康（1907—1970），浙江硖石人，传承李文彬的《杨乃武》。其唱腔别具一格，以真嗓为主，行腔明快，跌宕多变。

**祁调**　祁莲芳（1908—1986）所创。祁为苏州人，从舅父陈莲卿学唱《双珠凤》。其唱腔以假嗓为主，委婉凄切，善于表达哀怨的情绪。

**张调**　张鉴庭（1909—1984）所创。张为无锡人，幼时曾学唱

宣卷，后改学绍兴大班，并登台演出。还参加过滑稽、髦儿戏的演出。十七岁才师从朱咏春学弹词，演唱《珍珠塔》《倭袍》，自己编演《十美图》《顾鼎臣》，终于成名。其唱腔苍劲有力，激情动人。

**严调** 创始人严雪亭（1913—1983），苏州人，师从徐云志说《三笑》，后改唱《杨乃武》，遂以成名。其唱腔真假嗓并用，吐字清晰，朴实流畅。

**蒋调** 创始人蒋月泉（1917—2001），苏州人，曾师从钟笑侬学《珍珠塔》，师从张云亭学《玉蜻蜓》，又师从周玉泉学唱《玉蜻蜓》和《文武香球》。其唱腔浑厚深沉，优美抒情。

**杨调** 创始人杨振雄（1920—1998），苏州人，随父杨斌奎学唱《大红袍》和《描金凤》，后自己编演《长生殿》，师从黄异庵说唱《西厢记》。其唱腔受昆曲影响，挺拔刚劲，紧弹散唱，充满激情，人称"杨调"，或称"龙调"。

当评弹历史进入第二个兴盛时期，艺人数增加得比较快，队伍日益扩大。弹词以《珍珠塔》为例，首创者马春帆传5人，再传为12人；下一辈也是12人，再下一辈为28人，再传近80人。可见发展之快。从现存的光裕社《出道录》看，同治五年（1866）到十二年（1873）的8年中，出道33人，平均每年增加4人。在1941—1947年间，共出道139人，平均每年增加20人。这个材料也反映了队伍增加之快。现在保存的《出道录》不全，不能据此了解当时艺人总数。因为在光裕社中，出道而能登上名录者，只是一部分人，还有一部分人虽已说书，但未出"大道"，所以登不上名录。而且在光裕社以外，还有参加其他行会组织的和不参加行会组织的艺人。所以，现在还没有各个阶段艺人总数的统计资料。在这个时期由于艺人的增加，队伍

位于观前街宫巷第一天门之光裕公所旧址

扩大，为了维护同行的利益，调节行业内部的相互关系，有利于行业的发展，建立了光裕公所。

光裕公所，后改称光裕社。这是评弹界成立最早、成员最多的行会组织。存在的时间也很长。一直到 20 世纪 50 年代后期才逐渐停止活动。光裕公所始建的时间，有多种说法。而且，愈是后面的说法，把始建的时间说得愈早。反映了光裕社的艺人为抬高自己在行内、行外地位的心理，并用以说明在同时存在的几个行会组织中，光裕社资格最老。最早的说法是始建于康熙以前，最晚的说法是由马如飞发起建立。其间相距几百年。现在最早的文字记载是许殿华、姚士章、马如飞等人给元和县的呈文。文内称光裕公所成立于嘉庆年间，有所址在宫巷玄坛庙东，至道光年间还购买了坟地。所址已在战争中焚毁，所以呈文准备重建。这个说法比较可信，是马如飞他们重建了光裕公所。

光裕公所崇奉"三皇"为祖师爷。"三皇"一说是周文王的儿子，这是艺人为抬高行业声望和地位的说法，也用以维系行业同人的联合。光裕公所制订了章程，有涉及调节师徒关系，"道中"和"外道"（光裕社外的艺人）关系，"道中"和公所关系等多方面的内容。

光裕公所平时为艺人聚会的场所，艺人们常在此接洽生意，切磋艺术。每年有两次大聚会，纪念祖师和进行联谊活动。每年农历年终，举行会书，会书既是艺术交流活动、无形中的竞赛，可以发现和推出新的响档，又是场方选择演员、洽谈下一年生意的时机。公所还置有义冢，集资举办公益事业，如创办光裕小学，供艺人子弟读书；还成立益裕社，为互助性福利组织，料理艺人后事及照顾有困难的遗属。

行会组织的存在，对提高评弹行业的社会地位，保障艺人的权益是起了积极作用的。但是封建行会具有很大的局限性，难以处理好同行之间的关系，包括与公所外艺人的关系。所以，光裕社在清代末年，就开始分化。先是一部分青年退出光裕社与部分社外艺人在上海另组润余社。润余社中有一批"响档"，有的并不是"道中"出身，半路出家，但文化水平较高，能够自己编书。如朱少卿编说《刺马》，李文彬编唱《杨乃武》，还有夏荷生的《三笑》和程鸿飞的《岳传》，各自成家。润余社中的"响档"，颇具革新色彩，他们编的新书，有近代和现代题材，如曾编演过反映辛亥革命作品的，也有将福尔摩斯故事改编为评话演出的。光裕社限制外道中人到苏州来演出，几经交涉，始同意润余社演员挂光裕社牌在苏州演出，这样便加剧了行会的分化，上海艺人的组织终于和苏州光裕社分庭抗礼。后来，又有一批光裕社社员和外道男女拼档合作的艺人以及部分女艺人组成普裕社。从光裕社分化出来的或另组新行会的，还有同义社、萃和社、鸳湖楔社和无锡光裕分社等。抗日战争胜利以后，润余社、普裕社并入光裕社。到此时才开始吸收女社员，准许男女社员拼档演出，冲破了光裕社不收女艺人的传统规矩。

这个时期，评弹演出从无固定场所转为进入室内书场，最早是茶馆书场。茶馆书场一般上午卖茶，下午、晚上既演出，又卖茶。这种书场在农村很普及，凡村、镇、桥、浜都有。后来在大中城市出现了专业书场（俗称"清书场"），这种书场以演出为主，只在演出时卖茶。场内设置的座位增多，容纳听众的量也大了。上海还有设在游艺场、饭店和旅馆中的书场。而后出现了几档书（一般是四、五档）联合演出的方式，几档书联合演出的书场被称为"花色书场"，以上海

为多。

还有被请到人家家里演出的,叫"堂会"。有钱人专门请一档书到家里演出一段时间的,为"长堂会"。

20世纪20年代,开始出现"空中书场"。1921年起上海开始有广播电台,1924年上海开洛公司广播电台创办"空中书场"。最早在"空中书场"演出的书目为蒋宾初的《三笑》,后来南京、苏州等地也开办了"空中书场"。1934年苏州评话、弹词开始在南京杨公井演出,曹汉昌说评话《岳传》,曹筱英演弹词《白蛇传》和《玉蜻蜓》。曹汉昌同时在南京前中央广播电台演出。苏州1930年始有广播电台。到20世纪三四十年代,上海、苏州有多家电台,都设置评弹节目。这对评弹的兴盛,起了积极的促进作用,也促成了弹词开篇离开说书本身,能够独立地演出。

这个时期内,产生了大量新书目,其中一部分成为保留书目。据建国后调查,流传下来的传统书目,包括一部分虽已不再流传但演出时间较长,现能知其大概的,共有138部,其中评话61部,弹词77部。如马春帆创始的《珍珠塔》,时在咸丰、同治年间。经马如飞的加工,有发展和提高。对现有刻本和唱本相比较,可以发现情节有改进,结构更合理,文学性也有提高。在乾隆、嘉庆时期始创的《白蛇传》和《玉蜻蜓》,也在不断的加工中提高,以现在的说唱本和早期刻本比较,变化很明显。说唱这两部书的艺人,如王秋泉、吴西庚、吴升泉、周玉泉、俞筱云、蒋月泉等,都成了响档。

嘉庆年间始演的《三笑》,在不断丰富和加工过程中,形成不同流派,有王少泉、谢品泉、谢少泉、蒋宾初、夏莲生、夏荷生、徐云志、刘天韵等响档。

评话《三国》始演于嘉庆、道光年间。咸丰年间曾中断过。后许文安恢复演出，又形成不同的流派，出现了黄兆麟、郭少梅等响档。

评话《隋唐》最早演出于乾隆、嘉庆年间，经过几番传授，渐趋完善，产生了吴钧安、张震伯、吴子安等响档。

道光年间产生的书目，评话有姜如山的《岳传》，张松亭的《济公传》和《封神榜》；弹词有颜春泉的《双珠球》，张鸿涛的《文武香球》等。

咸丰、同治年间产生的书目，评话有张树庭的《五虎平西》，林汉扬的《英烈传》，钱润祥的《东汉》等；弹词有朱静轩的《九丝绦》，赵湘洲的《大红袍》和《描金凤》，陈碧仙的《双珠凤》，王石泉的《倭袍》等。

产生于光绪年间的，有叶涌泉的《七美缘》等。

产生于民国年间的书目，评话有朱少卿的《刺马》，他和几个人同时编说的《彭公案》《七侠五义》《飞龙传》《山东马永贞》等；弹词有李文彬的《杨乃武》《啼笑因缘》《西厢记》《长生殿》《秋海棠》《顾鼎臣》《十美图》等。

本时期产生的书目，有这样的特点：

第一，题材面扩大。在此以前，苏州评弹的书目，均反映明代以前的生活，很少有清代及清代以后生活的书目。这时，反映清代生活的书目增加了，如清末冤案《杨乃武》。还有反映民国时期社会生活的《啼笑因缘》《秋海棠》。在大城市，评弹受其他艺术门类影响，有了将小说、戏曲、电影改编为评弹的书目，如《雷雨》等。并且逐渐显示出受市场影响的流行性特点，如受小说和电影的影响，演出了许多武侠题材的书目。还产生了不少反映旧上海社会生活的书目，如

《黄慧如与陆根荣》《枪毙阎瑞生》《山东马永贞》《霍元甲》等。但是，苏州评弹听众在社会上的覆盖面不大，评弹艺术本身也很少接触时代生活激流，与时代变化的节奏比还是显得迟缓，所以很少有正面反映群众斗争生活的书目。有一些艺人，只是在说书中穿插一些对现实不满或对统治者进行讽嘲和抨击的内容而已。

第二，封建思想发生动摇。封建社会的后期，社会思想在激烈地变动，苏州评弹的书目中，占统治地位的封建思想出现裂缝，说书人对书中人物的爱憎褒贬也随之有所变化。如弹词《倭袍》，由于赞赏腐朽没落的颓废心态，所以该书渐渐脱离听众。在弹词《三笑》中，所有本属正面人物的老爷、太太、公子、少奶奶，成为被讽刺、贬薄的对象。就连唐伯虎、祝枝山，也经常成为调笑对象。在《白蛇传》中，许仙和白娘娘成了主角，而且作为正面人物形象来刻画；捉妖的和尚法海却是面目可憎的反面人物形象。评话《济公传》中，济公的形象，更是正统和左道、活佛和流民、神圣和肮脏、济世和玩世相矛盾的结合体。济困扶危的济公身上寄托了下层群众受封建统治迫害而无告的幻想。苏州评弹还塑造了一批群众寄予同情和希望的小人物形象，如弹词《描金凤》中急公好义的地保洪奎良；弹词《双珠凤》中敢作敢为，敢骂官府，为文必正鸣冤的陆九皋。还出现了一些多角度的复杂的人物形象，如果说弹词《玉蜻蜓》中的金大娘娘，说书人对她有褒有贬的话，那么《杨乃武》中的"小白菜"葛毕氏，则是一个既可恨又可怜的复杂形象。这时，在评弹书目中，封建理想主义的色调，逐渐地暗淡，批判现实主义的光芒有所透射，这并不是偶然的。

第三，评弹书目中，占统治地位的封建主义思想虽然开始动摇，但动摇封建思想的精神因素，却并不都是民主和科学的进步思想。在

当时历史条件下，资本主义的奢侈、及时行乐思想，封建遗老遗少的消极颓废思想，还有殖民地意识等泥沙俱下，都侵蚀和渗透到苏州评弹的书目中来。书台上出现这种不健康的书目、低级庸俗的穿插和黄色下流的噱头，必然损害评弹艺术，降低评弹艺人的社会地位和评弹艺术在听众心目中的分量，不可避免地导致评弹艺术质量的下降和思想内容的倒退。

第四，出现了一批文人和通俗作家帮助评弹界编书、加工书目。如姚民哀会写小说，会说书，又能自己编书。陆澹庵曾编写过弹词书目多种。

苏州评弹在近、现代的逐步兴盛中，上海成了其艺术活动的中心，影响着整个评弹界。评弹的发展经过了激烈的竞争，竞争可以促进艺术的革新和提高，但又是很无情的。在为求生存的竞争中，有人取得了成就，有人只争得一席之地，有人险些被淘汰，有人则堕落沉沦。即使是成功者，也是经过了许多的挫折和失败。如有人曾经模仿戏曲，在台上开打、蹦跳，有的搞化装演出，听众当然难以接受。尤其要引以为教训的是，在咸丰年间，一部分在演出中失利的女艺人，集合起来创设词场，三五人、七八人以至十多人不等。后来词场供人点唱，从少说书到不说书，而且点唱后可随艺人至其寓所（时称"书寓"），陪坐、陪酒，开始还声称"卖嘴不卖身"，逐渐此种限制也不复存在，就和娼妓合流了。这种从演唱方式的改变开始，到经营方式和服务内容的变化，是艺术的堕落，也是艺人的悲剧。

评弹艺人大都出身寒微，其从事的行业被人轻视，是受压迫和受欺侮的，处于社会的下层。由于他们接近下层，了解下层群众的疾苦，从思想感情上，贴近老百姓，所以，在说唱中往往同情下层群

20世纪20至40年代苏州评弹在上海

众，能够反映一些百姓的思想感情。但是，也容易受到旧社会的不良影响。如有的艺人为迎合、讨好听众，在台上唱流行歌曲、小调，讲黄色淫秽的故事，滥放庸俗的噱头；有的装神弄鬼，卖弄色相；有的满嘴污言秽语，不堪入耳，给听众以不良影响。他们这样做作践了艺术，也降低了自己的身价。在竞争中，还有一些艺人稍有成就，便沾染上不良嗜好，吸毒、赌博，以致腐化堕落；或因生计所迫，演出过多，劳累而死。如弹词艺人夏荷生有病得不到医治，演出又多，四十七岁就病故了。评话艺人杨莲青虽有盛名，但因贫病交加，无奈之下跳楼自杀。那时，成名的艺人是少数，生活比较宽裕的为数也不多，很多人终身浪荡江湖，糊口尚难，一旦有病，无钱医治，有的人老珠黄，晚景凄凉。还有更多的人，学艺不成，遭到淘汰。所以，评弹的兴盛发达，是以许多艺人的艰难、辛酸，乃至血泪所换取的。

  在竞争中，也始终有一批正派的艺人，他们坚持勤学苦练，为提高艺术孜孜不倦，从不懈怠。由于他们的努力，使艺术得以代代相传，不断发展。他们是评弹艺术的骨干和脊梁。后世艺人应当学习他们这种艺德，发扬他们珍爱艺术、发展艺术的精神。

## 四、苏州评弹在中华人民共和国成立后的发展

中华人民共和国的成立,标志着我们国家进入了一个崭新的时期。苏州评弹也进入了一个崭新的发展阶段。

党和政府历来重视民间的、通俗的艺术,因为它们是密切联系群众、为群众所喜闻乐见的艺术。党的文艺方针体现了对文艺作用的重视。苏州评弹成了为人民服务的文艺事业的一个组成部分。

在旧社会,评弹被认为是走江湖的技艺,是被人看不起的"贱业",位列"三教九流"之末。艺人的社会地位也很低下,光裕社务力摆脱衙役的差管,以为皇帝演出为荣,反衬出评弹艺人的没有地位。中华人民共和国成立后,评弹艺人和文工团的演员一样,和电影、戏剧演员一样,和作家、艺术家一样,都是革命的文艺工作者,都是文艺的主人,社会地位大为提高。

在旧社会,评弹艺人之为听众服务,是以满足听众要求作为谋生手段的,所以视听众为"衣食父母",把他们自己应有的劳动收入视同赏赐。一部分有思想的、正派的艺人,坚持"高台教化"。虽然,当时的"教化",离不开封建思想、道德的桎梏,但这些说书人能讲求职业道德,即在满足听众要求时,能做到有所为,有所不为。而要

做到这一点,也是很不容易的。在新社会,评弹演员为听众服务,是一种社会分工,是平等的、自觉的服务。他们认识到自己肩负的职责,努力追求"寓教于娱",有益于听众,精神面貌发生了深刻的变化。尤其是老一代的评弹艺人,身受这种变化带来的晚年幸福,体会到党和政府对他们的尊重和关心,至今犹能侃侃而谈他们的经历和遭遇,以及中华人民共和国成立后他们当家作主的翻身感受。

艺人们的思想认识提高了,积极性也就迸发出来了。大家响应党和政府的号召,积极工作,立志实现评弹艺术的革新和发展。

从建国初期到"文革"开始的 17 年中,评弹艺术又有发展、提高,取得了很大成绩。这是一个很兴旺的时期,但在"文革"的十年中,评弹受到了极大的摧残和严重的伤害。粉碎"四人帮"以后,苏州评弹才得到逐渐恢复,但评弹和其他传统艺术一样,在 20 世纪的 80、90 年代,经过了一个很长的困难阶段。目前,正在走出困境,走向新的发展和提高。具体有以下几个方面:

## (一) 书目和说唱的推陈出新

建国之初,在如何对待传统艺术、传统书目的问题上,由于没有现成的经验,又缺乏历史唯物主义的观点,在文艺政策的执行上失之偏颇。所以,工作中出现了一些简单粗暴的做法,如一律不说"老书",当时叫"斩尾巴"。在传统书目的整理工作中,也有很荒唐的做法,如把《珍珠塔》中的方卿改成参加了农民起义军。《岳传》在整理时改岳飞被金兵包围为岳飞把金兀术包围在牛头山上,所谓"长人民的志气"。《白蛇传》的整理,曾经把三个药店老板,都说得像不法

资本家等等。

虽然，在整理传统书目的工作中，受过"左"的影响，但成绩还是巨大的。传统书目经过全面梳理，书目的思想性普遍有所提高。剔除了一部分糟粕，淘汰了一部分不健康的书目和书目中的部分内容，使主题明确，人物性格更加鲜明突出。经过对一些烦琐枝蔓的删削，净化了语言，演出本的文学性和艺术性都有提高。如传统弹词《玉蜻蜓》的开头部分，讲金贵升到尼姑庵去的一段故事，内容淫秽，整理时删去了。曾经有人想借批判金张氏，揭露封建地主阶级，经过在整理过程中的反复推敲和比较，并接受听众检验，认识到塑造金张氏的形象本身，就是对封建社会的揭露，于是改变了这一主张，使全书的主题得以定位。此外，弹词《倭袍》中讲王文和刁刘氏通奸的故事，

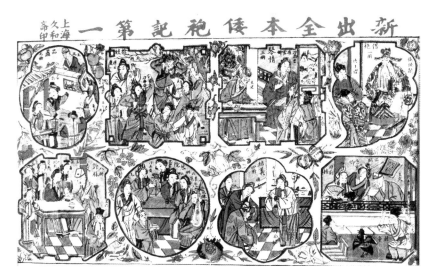

"新出全本倭袍记第一"　选自苏州桃花坞年画

逐渐没有人去说了。弹词《三笑》前面的《八美图》故事，也被淘汰了。

传统书目中还整理出一批思想、艺术都比较好的、有特色的精彩选回。这些选回特别适合不经常听书的听众和去外地演出时场内的非江、浙、沪听众，以及对外文化交流演出时的境外、国外听众，成为新老听众都欢迎的选回。也使不少其他艺术门类的艺术家们，通过对这些选回的了解、欣赏，进而喜爱评弹，研究评弹，推崇评弹。如王朝闻写的研究曲艺和苏州评弹的文章，经常提到的评弹选回就有《玄都求雨》（弹词长篇《描金凤》选回）、《十败余化龙》、《挑滑车》（评话《岳传》选回）等。还有袁水拍、徐昌霖等人写的研究文章，也经常以这些选回为例。

这一批经过加工提高后的评弹选回的问世，也有助于一些长篇书目的提高和推陈出新。

新书目的改编、创作，一直是建国后评弹界的重点工作。20世纪50年代的前期，第一个创新高潮，这时以改编为主和以短、中篇为主的书目大量出现。书目内容短，能够有较多的演员参加改编，又有现成的作品为依据，再创作就比较方便，速度也快。当时，有一批短篇和较短的长篇书目很快地上演。一些中篇也在此时问世。

在"斩尾巴"以后，因为书场和演员极其需要能上演的长篇书目，但此时新编的现代题材的长篇书目不多，只有《小二黑结婚》《吕梁英雄传》《洋铁桶的故事》等几部书。演员组织成创作小组，经过努力，用集体的力量陆续推出了一大批非现代题材的新长篇书目。这些书目，大都是根据当时认为思想积极的、比较好的古代小说和戏曲改编的。由于是描写古代生活的，所以比较容易运用评弹的传统艺

术技巧，保持评弹的特色。还由于其题材新颖，故事新鲜，艺术上已有新意，所以这批被称为"二类书"① 的书目，很受听众欢迎。据统计，产生于20世纪50年代，加上一小部分产生于60年代的二类书，共有107部，其中评话13部，弹词94部。这批书目流传的时间有长有短，有一部分书目流传时间很长，到80、90年代还在演出，如《梅花梦》《秦香莲》《王十朋》《双按院》《梁祝》等。二类书的主题比较积极，人物比较鲜明，因为大部分是据戏曲改编的，有现成的唱词和对白，这就为改编提供了方便。而且，改编后的弹词唱词相对增多，唱词中人物的唱也多了，使弹词的唱增加了咏叹成分。对白和起脚色也比较多。但在艺术上也有弱点，就是"表"比较少，对书情的描写不够细致。换句话说，戏曲的评弹化还不够。这是因为这批书目演出的时间不长，艺术上反复进行磨炼加工不够。到60年代出现的新编弹词《孟丽君》，在这方面有了进步。这是在总结了二类书改编经验以后，达到的新水平。《孟丽君》这部长篇，被陈云称赞为二类书的"状元"。

新书改编、创作的第二个高潮，兴起于20世纪50年代的后期。这是高举"总路线、大跃进、人民公社三面红旗"的年代，受"说中心、唱中心"口号的影响，评弹创作以开篇、短篇为主，只有少量的中篇、长篇书目。

以上两个阶段产生的中、短篇书目和开篇等小节目，数量很多，但大部分不能在书场演出，作为宣传演出的演出场数也很少。由于艺

---

① 陈云首先使用的一种书目分类方法，他把长篇书目分成三类：一类书指传统书，即建国前形成的书目。二类书指新编的非现代题材书目。三类书指建国后新编的现代题材的书目。

术质量不高，又得不到磨炼提高，所以，很少有能保留的作品。虽然参加创作和演出的作者和演员，有良好的愿望，有政治责任感，热情很高，而且，态度是真诚的，但结果是大量人力、物力的浪费。当然责任不在群众。值得吸取的教训是，艺术作品要有质量，没有质量的数量，等于没有数量。

从 20 世纪 50 年代末开始，评弹书目工作的重点，转向了传统书目的整理和现代题材长篇的创作和改编。整理传统书目的工作，也是发动演员大家动手进行的，并且抓住重点以取得经验。如长篇弹词《珍珠塔》的整理工作，在陈云的关心帮助下，通过实践，取得成绩，也积累了丰富的经验，还增强了历史唯物主义观念。另一个重点，是弹词《三笑》的整理，也取得了尊重老艺人，以老艺人为骨干，集体动手进行整理等很多经验。

在这一阶段中，又推出了一批现代题材的新长篇。据现有材料，在"文革"以前共有三类书 56 部（评话 14 部，弹词 42 部）。其中演出时间比较长，受到群众欢迎的，评话有《林海雪原》《铁道游击队》《江南红》等，弹词有《红色的种子》《青春之歌》《红岩》《苦菜花》《永不消逝的电波》等。

这一段时间的评弹书目工作，比较重视评弹艺术的规律，也符合当时"两条腿走路"① 的文艺政策要求。坚持下去，可能会继续提高传统书目的思想水平，实现常说常新，并积累更多新的现代题材的长篇书目，使苏州评弹书目所反映的历史时代，从明清以后延伸到抗日战争乃至解放战争时期。但是，到 1964 年，自上而下地再一次刮起"斩尾

---

① 当时对剧目、书目工作提出的要求。所谓"两条腿"即既要有传统的，又要有现代的。后来发展为"三并举"，即传统剧、新编历史剧和现代剧并举。

巴"风，一切非现代题材的书目，包括传统书和二类书又均停演。

20世纪60年代中期，在"大写十三年"的口号下，改编、演出过一批新长篇，但是演出的时间太短，还来不及丰富加工，"文革"就来临了。这批书目几乎都没有保存下来。

中篇和短篇，是建国后形成的新的演出方式。时代需要评弹，才有新的评弹演出形式应运而生。评弹中、短篇的出现，是评弹演员作为新的文艺工作者对时代需要的回答。开始是为了迅速反映新社会、新生活，要求在较短的时间内改编、创作出新的书目，所以，经常用集体创作的方法，边编、边演、边改。1950年演出了中篇《刘巧团圆》和《罗汉钱》。《刘巧团圆》是潘伯英根据韩起祥的同名陕北说书改编的。在苏州首演，分四回书。首演者有祝逸亭、王如荪、张丽君、顾韵笙、王兰香、王宏荪、王月香、陆耀良、丁冠渔、吴子安、朱慧珍、陈筱卿、王肖泉、吴剑秋等。《罗汉钱》是潘伯英根据小说《登记》改编的，也分四回书，于1950年底演出。首演者为徐雪月、曹织云、余瑞君、汤乃秋、陈红叶、陈红霞等人。1952年4月，上海市人民评弹工作团演出《一定要把淮河修好》时，开始称"中篇"。这是早期以社会主义建设为题材的创作节目。

这种新形式的演出，形式新、内容新，很受欢迎。老听客欢迎，又适合不经常听书的听客和新听客。一次听完，不要求连续听，所以难以逐日听书的听众也要听。《一定要把淮河修好》在上海演出，上座连满几个月。苏州人民评弹团演出的中篇《孙芳芝》和《刘莲英》，为几个地方的财贸系统和纺织系统包场演出，还组织职工讨论学习。《孙芳芝》写一个模范营业员的先进事迹，是1954年由潘伯英、赵慧卿、邱肖鹏、朱霞飞、王如荪等人集体创作的中篇，参加首演的还有

新评弹《一定要把淮河修好》,左起演员朱慧珍、程红叶、刘天韵、陈希安

汪菊韵、汪逸韵等人。《刘莲英》反映一个纺织工人的先进事迹,1955年潘伯英等据话剧改编。首演者有杨震新、曹汉昌、曹啸君、汪梅韵、汪逸韵、庞学庭、高雪芳、尤惠秋、朱雪吟、丁冠渔、杨子江、刘小琴等。短篇弹词《一顿饭》(邱肖鹏创作),作为回忆对比教育的教材,在很长一段时间内经常演出。

评弹中篇不仅有反映现代生活的,也有反映古代生活的;有根据戏曲、电影改的,也有根据小说改编的;还有从长篇书目中挑选一段改编为中篇的。如根据电影《满意不满意》改编的中篇弹词《老杨与小杨》(邱肖鹏、郁小庭改编),根据小说改编的中篇弹词《晴雯》(夏史、陈灵犀改编),根据戏曲本改编的《窦娥怨》(邱肖鹏改编)。从传统长篇中选编的,如中篇弹词《点秋香》(刘天韵、严雪亭、陈灵犀改编),选自长篇弹词《三笑》;中篇弹词《厅堂夺子》(陈灵

犀、蒋月泉改编），选自长篇弹词《玉蜻蜓》；中篇弹词《闹严府》（周剑萍改编），选自长篇弹词《十美图》；中篇弹词《老地保》（刘天韵、周云瑞、严雪亭改编），选自长篇弹词《描金凤》；中篇弹词《托三桩》（陈灵犀改编），选自长篇弹词《珍珠塔》。

中篇在艺术上要求结构紧凑，类似戏那样，一开始就要进入矛盾，展开冲突，而后进入高潮。一次演出，就结束整个故事，和长篇的从容展开，慢慢道来，有所不同。中篇演出时演员多，所以角色多，对白多。演员经常分别起脚色，表的部分少。所以，有人认为评弹很像戏曲；有人要求中篇一人一角，要求演员像角色，这都说明中篇在艺术上要更加评弹化。

中、短篇的演出，在同一时间内要集中较多的演员，如果连续演几天，每天的听众很少是重复的。这和长篇不同，长篇有很多连续听的听众。所以，中、短篇的演出，比较适合在大城市，或在基层流动演出。如果在中、小城镇，一台书只能演一、二天，经常移动，很难持久，经济收支也难以相抵。所以，这种演出形式不能占领书场，不能替代长篇作长期演出。根据需要和可能，适量演出中、短篇，既适应听众的要求，又符合艺术上的"百花齐放"。但作品的体裁、篇幅、评弹的演出形式，是艺术问题，应该由演员和艺术团体来决定。20世纪60年代曾经提出的评弹要"以中短篇为主"，是不恰当的，不可能的，认为长篇是为遗老、遗少服务的，把艺术形式政治化，更是一种错误的指责。

五六十年代的书目改编、创作工作是有成绩的。听众中增加了不少新成员，其中有文艺工作者、干部、知识分子。随着听众面的扩大，听众文化水平的提高，书目题材面也扩大了，文学性也提高了。

值得重视的是，有积极意义的书目增加了，消极平庸的书目减少了。在书目建设中，很多好的作品不能保留下来，浪费了人力、物力。一些传统书的优秀部分不能保留，不但脱离了群众，也影响了评弹艺术的提高和积累。

和各个艺术门类一样，苏州评弹在"文革"中受到了很大的摧残，在很长的一段时间内，停止了演出。恢复演出后，也只能组成若干小组，演出一些被称为"评歌""评戏"的小节目。后来有了一些中篇和短篇，大都是"样板戏"的移植和一些歌颂"造反"，批判"走资派"的作品，为极左路线张目。粉碎"四人帮"以后，评弹演出逐渐恢复分档说长篇。先是演出现代题材的长篇，而后恢复传统长篇和二类书。在三四年时间里，评弹的演出是非常兴旺的。

到20世纪80年代以后，评弹的听众逐步减少，书场也减少了，演员队伍萎缩。为了争取听众，演员抢"关子"做，说的书愈来愈短，行书愈来愈快，失去了评弹的艺术特色，使听众感到乏味。到80年代末，书台上演出的传统书已经很少了。经过几年的提倡和艺术团体的工作，传统书逐步恢复到能占上演书目的一半左右。现代和当代题材的书目，在恢复演出传统书后逐渐减少。到90年代中期，已经很少演出了。虽然江浙沪评弹工作领导小组曾经举办了一次现代长篇书目竞赛，有《筱丹桂之死》《九龙口》等七部长篇得奖。但评弹面临的困难还在加重，这批书目演出的时间也不长。至今，只有《筱丹桂之死》（刘敏、周孝秋改编、演出）和《三个侍卫官》（龚华声改编）偶尔还有人演出。

因为演出的需要，20世纪八九十年代产生了一大批新的二类书。其中有好的、比较好的，已经演出了好些年，这些新书如能不断加

工、提高,有可能成为保留节目,丰富评弹艺术的库藏。在恢复阶段,受外界影响和票房价值的驱使,出现过几个热点。如在80年代初,出现过说武侠书热。主要是将港台武侠小说改编为评弹书目,一时很受欢迎。武侠书曾占评话演出书目的四分之三,整个评弹演出书目的近三分之一。但盛极而衰,没有几年,逐渐消退了。武侠书之后,接着兴起的是一批宫闱书,主要是弹词书目,反映历代宫廷内部的斗争。受电影、电视剧影响,以唐、清代的为多。有的有史实依据,有的凭空杜撰。其中较有意义的是忠奸斗争题材,但在思想、艺术水平上超过传统书(同类故事)的很少。不少故事、人物形象有现代化倾向,反映了作者和演员缺少学习和不了解历史。有一部分书目受"戏说"影响,故弄玄虚,毫无根据,也就缺乏价值认同。还有一些书目,则在不同程度上有美化帝王和宫廷生活的倾向。

20世纪80年代中期以后,受港台影视的影响,评弹中还出现说"上海滩"书热。一批反映旧上海社会生活的长篇书目还带出了几部以往有人说的传统书目,如《黄慧如与陆根荣》《枪毙阎瑞生》《山东马永贞》《霍元甲》等。这批书目中,有比较好的,揭露了旧上海的黑暗和黑社会的种种黑幕。但普遍有暴露多、批判少的弱点。还流露出对腐朽生活和黑社会的炫耀情绪。

有一批书目是传统书的延伸,所谓熟人生故事,容易受到欢迎。这些书目是一批传统戏曲和小说改编的作品。这一时期产生的新二类书数量很多,它们使书场能够维持经常演出,书目和演员一起度过了最困难的时期,评弹艺术也得以延绵不断,这是很大的功绩。

苏州评弹在建国以后有很大的发展和提高,尤其是前十七年,这在评弹历史上是一个鼎盛时期。艺术上可以说达到了历史最好水平。

书目上的变化,已如上述。书目的题材,从明清、民国初年,发展到现、当代。工人、农民、知识分子进入了评弹书目。不但有改编的书目,还有创作的书目。如中篇弹词《一定要把淮河修好》、《真情假意》和《白衣血冤》,长篇评话《江南红》,长篇弹词《九龙口》等,写新的生活,新的人物,又注意到了情节的合理,结构的紧凑,人物性格的塑造和思想感情的描写。建国后长篇逐渐变短,就是根据上述要求引起的变化。几条线的故事,变成几段书说。去掉烦琐、冗长的部分,淘汰一部分糟粕和艺术上的累赘。叙事中抒情成分加强,增强了以情动人的力量。

弹词音乐的丰富和提高更为明显。弹词开篇原来只是在说唱正书之前加唱的小段,逐渐形成独立的节目,而且成为进行政治宣传的手段之一。用文艺形式进行宣传教育,任何时候都是文化艺术应该承担的任务。但是,这种文艺的宣传教育作用不能夸大。过去,"说中心、唱中心",都有夸大和失误,是政策和口号本身的缺点。

但是,弹词音乐的一部分,离开说书而独立发展,这也是客观存在。弹词开篇进入了广播电台,后来又进入了电视,还进入了音乐会、各种晚会。在音乐家们的帮助下,弹词音乐更加丰富,增强了表现力。一个时期的弹词音乐又发展了谱唱老一辈无产阶级革命家的诗词和谱唱古典诗词。如毛泽东的《蝶恋花》《咏梅》等,还有叶剑英、陈毅的诗词。唱古典诗词如《新木兰辞》(1959年夏史改编,徐丽仙唱)。这些作品广为流传,扩大了苏州弹词的影响。

弹词音乐的丰富和发展,形成许多新的流派唱腔和一批以唱见长受听众欢迎的演员。如徐丽仙的"丽调",朱雪琴的"琴调",侯莉君的"侯调",尤惠秋的"尤调",王月香、薛小飞的唱调。已经获得声

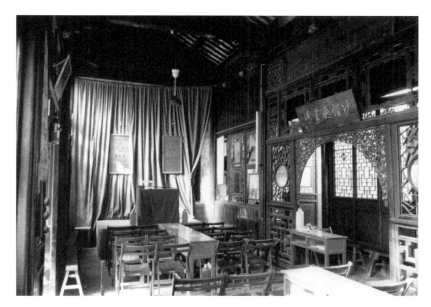

苏州纱帽厅书场

誉的徐调和蒋调,继续发展了新的唱法。在音乐工作者的帮助下,周云瑞等艺人总结了弹词音乐的经验和规律,为弹词音乐水平的提高,作出了贡献。

弹词音乐以叙事为特色,服从说书需要,为说书服务。建国后,弹词书目的题材拓宽了,新的题材、生活和人物需要唱的增多了,抒情的要求提高了。可是,有不少听众,包括业内的人提出,为什么新产生的唱腔流派反而少了。这是一个值得探讨的问题。建国以来,新产生的能长期保留的、艺术上不断积累的书目少,这是一个原因。第二个原因是,新的题材既要叙事,又要抒情,唱段增多,唱的要求提高,而对弹词音乐如何发展的研究却没有跟上。把现成的流派唱腔,

拿来充当曲牌运用，这是早就存在的一种现象。第三，弹词的唱，离开了说书的那一部分，有专曲专用的趋向。有比较成功的作品，也有很多不成功的作品。要研究弹词音乐的特征和规律，扬长避短而不是扬短避长。艺术表现力的增强，不能仅靠音量的增加，也不能向唱歌靠拢，弹词同唱歌一样，那就没有了自己。弹词音乐是程式性音乐，它应该保持自己的个性。

## （二）演员队伍的组织起来和发展变化

建国以后，评弹演员都在各地党和政府的领导下从事艺术生产活动。20世纪50年代，各地政府对评弹艺人进行了登记管理。原来的行会组织逐渐解体，为各地的曲艺联合会或曲协所代替，成为群众团体。各地党和政府，通过文化行政部门和群众团体组织演员学习政治和文艺方针政策，有领导地开展艺术活动，曾经采用创作小组的形式联合起来改编书目。通过劳动组合的形式，评弹艺人逐步体会到集体的作用，产生了依靠集体的思想。不少艺人以参加集体为光荣，推动了评弹演员队伍的组织发展起来。

1951年，上海市人民评弹工作团和苏州市评弹实验工作团先后成立。此后，评弹团队逐渐增加，到50年代末、60年代初，几乎所有的评弹演员都参加了各地成立的评弹团（队、组）。评弹演员组织起来，有利于演员的学习、提高，同时，生活、福利有了保障。但是一开始就实行工资制，很快实行固定工资，这并不符合评弹艺术的发展规律，不适应演员个体、自由、灵活的特点。开始时的工资，还大体符合各人在参加评弹团以前的艺术水平和票房收入的实际情况，距离

不太大。但时间一长,演员的艺术水平发展不一,对集体和艺术的贡献也有不同,就有了矛盾。而且滋长起来的平均主义和"吃大锅饭"思想,束缚了许多人的积极性和创造精神。

1957年曾经有人提出要不要组成评弹团的问题,但当时不可能展开广泛的讨论。1962年有人要求退团,但被视为"方向""道路"问题而遭到批评。经过"文革"以后,在20世纪70年代末,进行过比较民主的广泛讨论。但是,当时,要求讨论的主题已经不是要不要建立评弹团的问题,而是已经成立的评弹团怎么办、怎样改革的问题。时光不能倒流,再说评弹如果不要组成团体,重新回到自由职业者的原状,已经没有几个人会同意。这样做对把艺术和青春都献给了团体和事业的演员,也是不负责任的。而且,在50年代和60年代,评弹团作为集体组织所发挥的重要作用是第一位的,虽然有缺点,还有"文革"的错误。

粉碎"四人帮"以后,各地评弹团恢复。在分配制度上,从确定演出指标超场奖励到经济责任承包,逐步推行管理体制的改革,取得了良好的效果。改革调动了演员演出的积极性、钻研和提高艺术的积极性,为克服困难提供了有力的保证。在"文革"中,大批演员下乡下厂劳动,许多演员和干部无辜地受批判,被错误地处理。这是和各行各业一样的,只是文艺队伍受到的伤害更重一些。经过揭批"四人帮",逐步落实政策,转业、下放的演员归队,队伍有所恢复。为解决演员队伍的青黄不接问题,吸收了一批青年。但是,80年代后的一段时间内,就有了"危机",甚至出现评弹要"消亡"的说法。困难的一方面是,多种外来的文艺样式、文艺作品成为民族传统艺术的竞争对手。喜新厌旧,也是对过去文艺工作中"左"的错误的报复。这

是客观原因。从评弹本身看，工作上也有失误。早些年在恢复传统的同时，没有同时抓紧推陈出新，评弹不能适应新时代和群众的要求。因为出现了困难，演员思想不稳定，很多演员，尤其是青年演员要求转业。到90年代，困难有所缓解以后，队伍才逐渐稳定下来。

1977年，陈云建议并主持召开的评弹座谈会，为评弹的拨乱反正指明了方向。同时，他号召评弹界应在揭批"四人帮"的斗争中，团结起来，为繁荣评弹艺术而共同努力。陈云推动了评弹艺术的恢复繁荣，促进了评弹界的团结。这是后来评弹界同心同德克服困难的精神力量和重要保证。1978年，江苏省举办了评弹座谈会，江浙沪几十位老艺人和评弹团体的代表，共同总结经验，研究事业的发展，显示了团结的力量，并表达了进一步联合起来的愿望。1979年，参加全国第四次文代会的评弹界的十一位代表，倡议成立苏州评弹研究会，得到中国曲艺家协会的支持。1980年，在苏州召开第一次代表大会，正式成立苏州评弹研究会。在苏州评弹研究会开展活动的十多年中，做了许多工作，对恢复和发展艺术事业，克服困难，巩固团结，发挥了很大的作用。

苏州评弹研究会的工作，主要有：① 通过代表大会、年会、理事会等各种方式，交流情况，总结经验，探讨问题，研究对策。② 举办专题艺术讨论会，如弹词音乐座谈会、新书目创作座谈会、说法革新座谈会、广播书场座谈会，《珍珠塔》《血滴子》《水浒》等书目讨论会。还有老艺人的纪念性座谈会。③ 举办会书和会演。如1987年的新书目会书、青年会书；1983年的评话会书等。④ 举办青年演员艺术进修班。⑤ 编辑出版评弹书刊。编辑出版了评弹历史上第一套理论丛刊《评弹艺术》。编辑了《中篇弹词选》 （中国曲艺出版社，

1981)、《评弹知识手册》(上海文艺出版社,1988)等。

苏州评弹研究会是跨地区的艺术性社团,成立后,在恢复评弹的历史过程中,发挥了作用,促进了评弹界的联合和团结。随后江浙沪两省一市曲艺家协会恢复并开展工作,接着又成立了江浙沪评弹工作领导小组。苏州评弹研究会在1990年停止活动。

江浙沪评弹工作领导小组经陈云提议,由中共中央宣传部批准成立于1984年,为隶属于文化部的协调性组织,其任务为交流情况,总结经验,研究评弹工作中的重大问题,统一思想,协同动作。

领导小组及其办公室在两省一市文化厅(局)的支持下,十多年来,做了大量工作。对推进评弹艺术,克服面临的困难,出人出书,起了积极的作用。其主要工作为:① 交流情况,总结经验,调查研究,提出工作建议。② 宣传评弹,为面临的困难向各方呼吁。③ 关心青年演员,举办会书和进修班,奖励演出,奖励继承传统书目。④ 表彰优秀书场。⑤ 推动理论建设。

评弹工作领导小组成立之始,正是评弹工作很困难的时期。领导小组的初期工作,着重于协助两省一市文化厅(局),为克服困难进行了一系列工作,其中不少属于行政管理工作。随着评弹工作中的困难有所缓解,各地文化部门对评弹事业加强了领导和管理。评弹工作领导小组的工作遂以宣传评弹、研究评弹为主要任务。

经过评弹界全体同志的努力,在党和政府加强社会主义精神文明建设、弘扬民族优秀传统艺术的方针指引下,到20世纪90年代中期,评弹面临的困难开始有所缓解。演员队伍比较稳定,收入增加了,青年演员多了。随着评弹体制改革的深入,市场竞争的加剧,评弹界为了"出人、出书",要求强化思想工作,加强艺术事业心和责任心,

抵制急功近利思想，提高演员的素质和科学文化水平。进入 20 世纪 90 年代后，评弹队伍起了很大变化。50 年代以前就已经演出的演员，包括一批艺术水平很高的老艺人，先后离开了书台。50、60 年代上台的演员一部分已经退休，一部分坚持演出；到 80、90 年代，他们承上启下，担负着重要的历史任务。在最困难的阶段，他们是书台上的主角。当时，有一部分演员，包括青年演员转业而去。大家十分担心评弹事业的前途。

这个时期的中、青年演员，即现在的中、老年演员，起了中流砥柱的作用，他们功不可没。他们常年流动在书场演出，为听众服务。他们可能很少有得奖的机会，也没有很高的职称，他们很少享受荣

誉，默默耕耘了一辈子。评弹界的同志要尊重和爱护他们，不要忘记他们的功绩。

到20世纪90年代中期，青年演员逐渐增加，而且涌现出一批很有希望的青年演员。他们比较安心，有事业心，为评弹事业带来了希望。

青年演员的培养，苏州评弹学校起了很大作用。苏州评弹学校是在陈云关心下建立起来的，1962年开办，"文革"期间停办了十多年，20世纪80年代初恢复。采取学校教育培养评弹演员，过去是没有的。从学校开办以来，一直有人认为评弹是不需要办学校的，师傅带徒弟一年半载就能上台，在学校几年还不能说书。其实，条件、要求不

苏州评弹学校

同,两者是不可比的。学校教育的长处,如提高人的综合素质和能力,师傅带徒弟的个别培养方法是难以做到的。但师傅带徒弟的长处,如因材施教、注重实践等,应该为学校教育所吸收。学校教育融汇个别培养的长处,才能充分显示新的培养方法的优异之处。评弹学校属于艺术门类的专业学校,既有一般艺术教育、教学共有的规律,又有评弹教育、教学独有的规律,已经建立了一套自己的教育大纲和教材、教法,形成了其他艺术学校所不能替代的人才培养特色。

评弹青年演员的增加,是评弹艺术境况好转的一个标志。对青年一代的培养,是评弹界全体的任务。培养成才的青年演员,是未来的希望。

## (三) 演出地区和艺术影响的扩大

建国以后,苏州评弹在国内的影响逐渐扩大。报纸、杂志上经常有介绍苏州评弹的文章。有一部分艺术家经常听书,北方的艺术家到南方来,也要听书,他们写了不少评价苏州评弹的文章。

在20世纪60年代,先后有上海市评弹团、上海长征团、苏州评弹团等几个评弹团到北方演出。所到的地方有北京、天津、武汉、郑州、洛阳、西安,还有东北的几个城市。听众除南方人去北方工作的老乡外,还有不少北方人,包括文艺界的同行。这种演出,是短期的巡回演出,影响不小。经常演出的地区,也在逐渐扩大。南京在20世纪30年代,开始有书场,建国后,专演苏州评弹的书场有好几家。评弹的演出场所,已经越过长江,到了扬州。安徽合肥也有苏州评弹的足迹。江苏的海门、启东很早就有评弹演出,建国后建立了海门评

弹团、启东评弹团。浙江省除浙江曲艺团、杭州市曲艺团外，嘉兴、嘉善、湖州、海盐、海宁、桐乡都建立了评弹团，这些地方经常有评弹演出。演出地区曾经扩大到宁波、绍兴、金华等地。

建国前，评弹在境外演出绝无仅有。建国后，担负着文化交流的使命，从20世纪60年代开始，上海、江苏两地评弹团曾去中国香港演出，既有评话、弹词的说书，又有弹词演唱的节目，到过日本、越南等国。到20世纪80年代以后，除政府组织的文化交流以外，商业性的演出和境外的私人邀请演出，也逐渐增加，不少评弹艺术家还参加过境外的学术、讲学活动，所到之处有中国香港、台湾地区，还有意大利、法国、美国、加拿大和东南亚国家，颇受喜爱和欢迎。

## （四） 苏州评弹的理论建设

苏州评弹虽然已经有了几百年的历史，艺术积累也很丰富，但评弹的研究和理论建设还是相对落后的。

过去，评弹艺人生活艰难，文化水平偏低，难于积累艺术资料、从事艺术研究。他们留下了不少点滴的经验，只言片语的总结，如口诀、艺谚，已经是很珍贵的了。上面曾经提到过的"书品"、"书忌"、"说书五诀"和"说法现身"等经验，其艺术见解是很有价值的。

到20世纪初，才有一批具有民主主义思想，又重视民间文学、俗文学的学者，从事搜集资料、分类整理的工作，开始了研究。他们的研究，包括了小说、戏曲和弹词在内，搜集了不少苏州评话、苏州弹词的资料、史料。对于先行者的功绩，不能忽视。但是，这个时期的研究，是从文体意义上进行的研究。

把苏州评弹作为曲种，作为说唱艺术来研究，是建国后开始的。建国后的理论研究工作，可以分成两个阶段，"文革"前是准备阶段，这个阶段的工作，主要是：① 建立专门机构，逐步建立研究队伍。如上海市人民评弹团建立了资料室；苏州市曲联建立了资料室，后来成立了苏州市戏曲研究室；都配备了专业人员。② 大量记录老艺人的演出脚本，老艺人的艺事回忆录和艺术经验。据苏州市评弹研究室的统计，有记录本约五千万字。上海市评弹团记录了约四千万字，还保存有一批演出录音。③ 搜集、保存了一大批弹词刻本和弹词小说、章回小说、笔记小说。还有老艺人捐献的珍贵文物。④ 总结创作和整理的经验。

"文革"结束以后，研究机构逐步恢复，苏州市建立了苏州评弹研究室。资料搜集整理工作继续进行，并开始了有系统的研究工作。因为有了过去的工作基础，这个阶段的研究取得了以下成绩：① 继续搜集、整理资料，编印了几十种专题资料。② 在苏州评弹研究会和两省一市文化行政部门与曲协的支持下，开展了多种艺术研究活动。③ 出版了一批苏州评话和苏州弹词的演出本，提供了研究对象和研究工具书。④ 出版了《评弹艺术》和一批研究专著及工具书，如《评弹知识手册》《评弹文化词典》等。

评弹的理论研究工作，至今仍然是比较薄弱的，落后于有丰富积累的艺术实践，落后于许多兄弟艺术门类。理论研究的基础差、力量弱、水平低。为了加强这方面的工作，需要建立一支队伍，做好基础建设工作，而后组织编写评弹史、评弹艺术概论，研究评弹艺术的特征和规律，研究评弹和其他艺术门类的关系，使评弹工作合乎规律地不断发展。

苏州评弹发源于苏州，为富有江南特色的民族传统艺术，流布范围很宽广，拥有千千万万的听众，既为人民群众所喜闻乐见，又对听众有广泛影响。在社会主义精神文明建设的指导方针下，只要全体从事评弹工作的同志一起努力，今后评弹艺术的发展是大有希望的。实现评弹的再创兴旺，应该重视下列几点：

（1）评弹是为人民服务的艺术，评弹艺术的发展应该对人民有利，为人民群众提供有益的精神文化产品，提供积极健康的娱乐。满足听众的要求，有所不满足，才能有所满足，听众才会真正满意。有所为有所不为，才对人民有利，对艺术的发展有利。听众需要娱乐，娱乐有休闲作用。但是，评弹不应当成为休闲艺术。

（2）说书以说长篇为主，以在书场演出为主。书场是评弹赖以安身立命的血地。评弹要"百花齐放"，演出形式、作品的体裁和篇幅，都应该百花齐放。百花齐放是群众的需要，不是少数人的需要。符合群众的要求才能百花齐放。评弹的发展应该遵循艺术自身固有的规律，才能适应群众需要，才能发展提高。违背规律，将哗众取宠的形式强加于苏州评弹，无助于艺术发展。

（3）加强书目建设。努力实现传统书，二类书，现、当代书同时演出的局面。传统书要不断整理，二类书既要说好已有的、受到听众欢迎的书目，又要继续改编新书目，拓宽题材，提高质量。鼓励和提倡说好现、当代书目。书目都要做到常说常新。既要充分发挥演员编书的积极性和创造性，又要培养专业创作队伍，让他们共同成为创作新书目的骨干力量。要求建立专业的创作队伍，不是对演员的创作积极性不重视、不支持，而是相反。

（4）加强演员队伍建设。评弹演员是为人民服务的文艺工作者，

评弹艺术发展提高了，艺术的积极作用发挥了，才能受到群众的欢迎和支持。群众的爱护，是对演员的期望。文艺工作者做到了自尊、自重、自爱，群众将更加尊重他们。

（5）争取在市场中自由驰骋。评弹一直没有离开过市场。听众是自己买票来听书的，这是对评弹的最大支持。由于历史和社会经济条件的制约，评弹演出的收入已经难以维持艺术本身继续发展的物质需求，评弹进行体制改革以来，演出收入增加了，演员的生活改善了。继续促进评弹事业的发展，提高评弹艺术水平，出人出书，还有许多工作要做，最重要的工作是苏州评弹必须面向市场，以市场为引力，推动艺术的改革和发展提高。但评弹面对市场的引力和导向，又要以是否对艺术发展有利、对艺术提高有利、对人民有利为取舍的根本标准；要以社会效益为首要标准，对人民有利为终极目的。离开了这个目的讲市场，就会去迎合、迁就一些消极的东西。不仅对人民不利，也损害艺术本身的健康发展。

◎ 第二章 ◎

# 苏州评弹的艺术特征

苏 州 评 弹 > > >

苏州评话和苏州弹词,都属于曲艺,即说唱艺术中的两个曲种。这两个曲种,都是曲艺中讲故事的一类,为情节性艺术。

情节性艺术,范围很广,小说、电影、电视剧、戏剧都是情节性艺术。它们又分属于不同的艺术门类。评话和弹词不同于其他门类的艺术的特点,不能为其他艺术所代替,其有自身独有的艺术特征。

苏州评弹的艺术特征是在和其他艺术门类的比较中显示出来的。我们把苏州评弹和小说、戏曲相比较,就可以看出它们之间的不同来。

而评弹和美术、摄影、电影、电视、杂技、书法艺术的不同,则是不言自明的。

## 一、评弹与小说之异同

评弹和小说都是叙事的情节性艺术,有故事,有人物形象。有的评弹的演出文本(脚本)如同一部长篇小说,说半个月的书,十几万字。曹汉昌的评话《岳传》,要有一百多万字。徐云志的弹词《三

笑》，也有近百万字。

小说是读者看的，评弹是听众听的。书面语言和口头语言，要求有所不同。评弹的语言是口头语言，要求口语化，尽量通俗易懂，深入浅出，鲜明生动。听书，是一听而过的，不管听众有没有听清楚，有没有听懂，说过就过去了。小说，看时可快可慢，可以掩卷而思，前后翻阅；看不懂还可以问别人。

评弹和小说相同之处在于：无论是听是看，口头或书面语言都是符号，而不是形象。艺术形象的生成过程，是欣赏者（听众或读者）在进行欣赏时，把通过感官接受的语言或文字符号，加上本人的生活积累和艺术欣赏经验，加工成表象、想象或联想的过程。而小说作者和评弹作者（包括演员）则以他们对生活的认识和感受去表现故事情节，努力引起欣赏者的联想，启发欣赏者的想象力，催化艺术形象的生成。但由于评弹这种艺术对故事情节的传达不是直观具体的，所以艺术形象的确定性和清晰程度不同于舞蹈、影视和造型艺术，也不同于戏曲。正因为没有直观的形象，不受视觉形象的限制，欣赏者便有了充分想象的自由。有人说，看梅兰芳演美人，就是梅兰芳化装成的美女，梅兰芳既为美女的形象提供了外形的基础，又限制了观众对美女形象的想象。而评弹没有这个限制，可以是说书人描绘的美女，可以是听众自己想象中的或见到过的美女。这同有人说过的，一千个看《红楼梦》小说的读者，可能有一千个林黛玉的形象，道理是一样的。

戏曲所表现的形象是直观的、鲜明生动的。但戏曲对人物内心世界的描写和刻画，除自我揭示外，客观性介绍有较多局限。而小说和评弹作品，对人物可以主观性介绍，也可以客观性介绍。尤其是说书人往往用全知视角来揭示人物的内心奥秘、感情变化和心理活动。下

琵琶亦是寻常韵，纤指挥来便有情

面就是说书人用全知视角介绍人物的一例。有位评话演员在介绍《三国》中徐庶这个人物，在说明徐庶为什么人在曹营却不帮曹操时说："徐庶是南彰司马徽的弟子，司马徽曾将他荐于刘备为军师。曹仁攻打新野，徐庶用兵杀退，还夺取了樊城。曹操得知徐庶是个人才，欲使他归降。当他知道徐庶事母至孝，设计先将徐母诓至许昌，逼徐母写信劝徐庶来降。徐母骂声不绝，并以砚掷曹。后曹操设法取得徐母手迹，命人描摹作书。徐庶见信中计，辞别刘备赶到许昌见母。徐母大骂徐庶不辨真伪，弃明投暗，悲愤之极，上吊自尽。曹操恐徐庶乘归家葬母之机逃走，就为徐母开丧，亲临吊祭，在许昌城外将徐母安葬，其实是以徐母坟墓为质，使徐庶不得重归刘备。"（唐耿良《三国·群英会》）

以上说的只是小说和评弹塑造艺术形象的方法和塑造的形象被欣赏者所感知方式上的相同之处，及其和直观的视觉形象，如戏曲形象的塑造方法和被欣赏者感知方式上的不同之处。但这并不是指艺术形象的审美价值不同。在评弹和小说中，同样有被誉为栩栩如生的、呼之欲出的人物形象，以及如见其人、如闻其声、身临其境的艺术境界。

因为小说和评弹有相同之处，所以相互间接纳、移植的比较多。在苏州评弹的传统书目中，如评话《三国》《水浒》《岳传》《七侠五义》都是小说改编的。又如《啼笑因缘》《秋海棠》等近代小说，也被改编为苏州弹词演出。建国以后，有《铁道游击队》《林海雪原》等小说被改编为苏州评话；《青春之歌》《苦菜花》《红岩》《野火春风斗古城》等小说被改编为苏州弹词。反过来，也有不少苏州弹词书目，被改编为通俗小说，如《三笑》《珍珠塔》《双珠凤》《白蛇

传》等。

但是，评弹和小说相异之处，也是很多的。评弹在书场演出，和听众当面交流，一次创作和一次欣赏同时进行，同时完成，是"一次过"的艺术。小说是读物，作者和读者不是当面交流的。评弹是演出的口头语言艺术，小说是阅读的书面语言艺术，分属两个不同的艺术门类。评弹的演出，演员和听众面对面交流，情绪互相感染，每一次的发挥，效果都可能有所不同。评弹艺术本身要求演员一次次的演出，应该不断丰富提高，常说常新。只要说下去，永远是未完成的作品。而小说，作者和读者是不见面的。小说出版以后，除非再版，是不能随便修改已经成书的作品的。

就评弹艺术而言，在演出方式上也有变异性。如评弹的长篇书目，各家各说，形成不同的风格和流派。在书场听书，和从电视、广播里听书，效果也有所不同。演员在书场演出的，是正在进行创作中的作品。表演和欣赏是同步的。而播放电视录像、广播录音，则都是已经完成了的作品。后者的现场效应显然比前者小。如果播放录制的电视、广播节目，根本没有现场听众，则现场效应会更小。

## 二、评弹与戏曲之异同

评弹和戏曲都是演出的艺术,也都是演出和欣赏同时进行的"一次过"的艺术。

戏曲也是叙事的,但较之评弹、小说来说,在如何叙事、如何表现和塑造人物方面是不相同的。长篇的评弹和小说,篇幅长,容量大,故事可以从矛盾的开始和形成写起,逐步叙述和描写矛盾的展开和冲突,细致描写人物及其思想、感情和内心活动,同时描绘时代、环境及其和人物、事件的关系。但戏曲要求情节发展快,从剧场效果出发,近现代的戏剧,要求在两三小时内完成矛盾的冲突和激化,迅速走向高潮和结局。英国戏剧家威廉·阿契尔说,"戏剧是危机的艺术,而长篇小说是逐步发展的艺术。"(威廉·阿契尔《剧作法》)

评弹和戏曲的叙事方式也是不同的。评弹的语言,一部分是角色的语言,大部分是作者(包括演员)的语言,即评弹中称之为"表"的语言。角色的语言称之为"白"。通过"表"介绍故事发生的时间、地点、环境,描写故事中人物的外形和内心活动、心理状态。有时说书人会自己提出问题,自己回答。"表"还可以叙述事件的发生和演变,可以是短时间的场景描绘,也可以概括地介绍很长一段时间内发

生的事情。说书人的"表"通常是说书人自己的视角,但也有通过故事中的人物的视角来描写和叙述的。说书人还经常在"表"的过程中直接和听众讲话,或者和故事中的人物讲话。"表"可以"过去重谈""未来先说",这是戏曲表演所难于运用和做到的。

戏曲语言大都是角色的话,作者能参与讲话的很少。如戏曲中的旁白和帮唱,主要是通过剧中人的话,表达作者的思想情感和思想倾向。作者不在舞台上,在舞台上的是角色。用王国维的话说,"戏曲者,谓以歌舞演故事也。"(王国维《王国维戏曲论文集》)

舞台上的演员,是戏曲的创造主体。演员扮演剧中人,说角色应该说的话,做角色应该做的事,以角色的行动为行动。戏曲创作的主体,又是被欣赏的客体。戏曲演员在舞台上,其本来面目不可能完全隐去,但要求他"藏",化演员为角色。因为,和观众进行交流的是角色。当然,演员和角色之间,总会有距离,这个差距不可能完全克服。因为角色是演员支配的。没有演员,谁来支配角色。斯坦尼斯拉夫斯基关于演员进入角色的主张,也并不要求消灭演员。

而评弹,书台上的演员,演员仍然是演员,以演员的面目出现,为听众讲故事。讲发生过的、别人的事。不但用客观叙述法讲故事,而且用主观叙述法讲故事,其中还有演员自己的观点、态度、说明、解释、形容和评判。演员还可以面向听众讲话,和听众直接交流。

说书人(演员)从不隐蔽自己。没有说书人,不能说书。没有说书人自己的话,书也不好听。说书人,往往是全知视角,和戏曲中角色的限知视角是不同的。

评弹演出时,要"起脚色"。"起脚色"是评弹演员为进一步启发听众的联想和想象,告诉听众这个时候(书中说到的时候)人物正在

张鸿声开讲长篇评话《水浒》

怎样讲、怎样做。说书人"起脚色",是用人物的方言、语气、声调和说话的神态、表情以及某些动作进行形象塑造,而不是说书人主体表演。评弹演员和角色往往差距很大,这种差距公开暴露在听众面前,不用掩饰,听众也能理解。这是评弹和戏曲的完全不同之处。如演员的性别、年龄、外形、服饰都和角色不同。男演员起女角色,年轻演员起老年角色,一个演员同时起几个角色,这在评弹中是常有的,而戏曲是难以做到的。"文革"时期,评弹的演出曾经要求演员装成角色,而且只能一人一角,这个人不能再起别的角色。这样,一回书,六七个角色,就要六七个演员,搞得戏不像戏,书不像书。这

在今天，已成了笑话。评弹"起脚色"，是演员通过说、表和动作来刻画人物的外貌，模仿一些人物表情，或者做一些情节发展需要的动作。有的动作，只需用上半身，下半身可以不动。如演员往往用叩手指代替下跪。说书人不能满台跑，不能翻筋斗，不能豁虎跳，也没有真的道具。书中人物的有些动作说书人可以模仿，如骑马、摇船和打斗等。有些动作则不能模仿，如飞檐走壁、潜入深水等。但说书人可以用手势和口技进行模拟，听众同样能够接受。

评弹说书人的"起脚色"，能不能在听众中形成直观的视觉形象呢？只能说有一定的视觉效果，然而这视觉效果也是不完全的。因为评弹演员不可能是完全的人物形象的载体。前人曾经指出过"现身说法"和"说法现身"之间的不同。分清两者之间的区别是很必要的。事实上戏曲演员扮演的角色，从上台到下台，他都在表现角色，是立体的、连贯的、始终如一的。而评弹演员起的"脚色"，既不化装，又不穿角色的服装；一会儿"起"，一会儿不"起"，是不完全的、短暂的，所谓"跳进跳出"，是跳跃式的。说到底，评弹演员在台上是说书。

从艺术形象的直观性来说，评弹当然不如戏剧。但评弹正因为不受直观性要求限制，叙述更为自由。特别在时空转换方面，说书非常自由。在小说中，过去、现在（故事中的）、将来（生活中的现在和未来）可以交叉描写、叙述。在评弹中，经常是先表一头，回过来再表一头；过去重提，未来先说，也是时空交叉。而且同一时间发生的事，说书人可以先有后分别叙述。这在戏曲中是难以做到的。

关于评弹和演戏的不同，这里介绍几位名家的看法："曲艺塑造人物需要做，好像和戏剧的要求差不多。其实二者很有区别。评弹不

是戏剧，评弹不必向戏剧看齐。一般说来，在戏里，演员身份始终是角色，不宜同时使人觉得他是演员，所谓装龙像龙。可是在曲艺里，特别是评书，由于叙述和描写占了主要地位，说唱不是戏剧，企图用曲艺代替戏剧是不必要的，也是不可能的。……离开了曲艺，也得不到戏剧。"（王朝闻《听书漫话》）

"动作只能是辅助性的。说书说为主，动作为宾，不宜喧宾夺主，而且书台不是戏台，动作不宜过多过大。"（刘天韵《我怎样整理和演出〈玄都求雨〉》）

周信芳听了顾宏伯的《义责王魁》后说过，"你们大书的动作不能乱，不能武头武脑，要文，因为评弹演员身上没有什么东西，就是有件长袍子。动作要稳，要文。……不能句句话，都做动作，都配动作，非但不显，反而使人感到忙乱讨厌。"（顾宏伯"在同里评弹艺术座谈会上的讲话"）

戏曲是动作的艺术，在动作中表露人物的思想感情。可以用独白、独唱，抒发人物的内心世界，可以让戏中人物映衬另一戏中人物的性格个性。但都是限知视角的描写，戏曲的作者不出来讲话。

而评弹就比较方便，说书人可以用全知视角讲话，说书人什么都知道，一个人的过去、现在和未来，说书人都可以介绍。一件事的前因后果，来龙去脉，说书人都明白，都能讲清楚。几个人、几件事之间的关系，说书人也知道。这是评弹和戏曲在叙事方式和描写手法上的很大不同，也可以说是质的不同。

总之，戏曲语言是人物的语言，完全是角色的主观叙述。而评弹中有人物即角色的语言，也有说书人的语言。后者是说书人的主观叙述。

戏曲和评弹分属两个不同的艺术门类，两者不能互相替代。它们之间的不同、相异，是叙述方式与形象塑造和感知方式的不同。不同的艺术特征，不是艺术上的优劣和高低，而是表现形式上的区别。艺术上的优劣和审美价值的高低，不是由艺术门类的差异决定的，是根据作品的思想、艺术水平决定的。也不能因为有些曲种后来发展为戏曲，就说明戏曲是曲艺的发展，曲艺比戏曲落后。看不起曲艺是不对的。

综上所述，再简略地归纳如下：① 苏州评弹是曲艺，曲艺的特点、评弹艺术的特点，在于它和其他艺术有相异之处，这是它能够存在而不被替代的依据。② 评弹和小说在创造艺术形象的方法上及所创造的艺术形象被感知的方式上，是相同的。但是两者的载体和传媒手段，及它们和欣赏者接触与交流的方式是不同的。③ 评弹和戏曲都是在观众或听众中演出的。但两者创造艺术形象的方法和被感知的方式是不同的。

研究苏州评话和苏州弹词的艺术特征，是一项很重要的课题。研究苏州评弹，首先要明确自己的研究对象，研究对象和周边艺术的关系、界限，相异和相同。混同了相异的事物，研究对象不明确，研究工作讲得再重要也是徒劳的。对于评弹演员来说，一定要反复进行艺术实践，加深对评弹艺术特点的把握及其表现的体会。如果大家都能从理论上和对评弹艺术规律性的把握上去认识评弹艺术的特点，认识它和其他艺术的相同和相异，这对评弹的出人、出书，提高艺术水平，将是事半功倍的。

## 三、苏州评弹与其他曲种的区别

　　说唱艺术，据统计，全国有三百多个曲种。苏州评话和苏州弹词只是其中的两个曲种。所有的曲种都有自己的特点和特色。特色愈是鲜明，愈能提高发展。缺乏特色的曲种，容易消失，为别的艺术所融合。在曲艺的历史上，已经有不少曲种被淘汰了。这给我们一点启示，曲艺要在艺术上发展、提高，必须学习借鉴，注意吸收，但要为我所用。学习、借鉴、吸收，不是为了像别人，而是为了丰富自己，体现自己。弹词要学习声乐和器乐，向音乐学习，但是不能像唱歌。像了唱歌，就失去自己。同样，评弹要向戏剧学习，学戏曲的语言、表演技巧，但不能一个演员担当一个角色。否则，也失去评弹自己。

　　在众多的曲种中，有一部分用北方方言的曲种，逐渐运用普通话，如相声，使这些曲种能在更大范围内流传，扩大了演出地区。但大部分曲种是用方言的。方言区有大小，如北方方言区范围较大，听得懂的人多。苏州评话和苏州弹词，是用以苏州话为代表的吴方言说唱的。所以，苏州评弹在大部分吴语地区传播。沿着沪宁线，北到长江，南到浙江北部的地域内，都能听到吴侬软语的苏州评弹。苏州评弹开始兴起时，演员以苏州人为多，后来，不少演员并不是苏州人。

但不妨碍评弹仍用吴语说唱。这是吴方言的魅力，也是苏州评弹得以发展壮大的一个重要原因。

和用吴方言的苏州评弹在本地受到群众欢迎和喜爱一样，外地的曲种，用当地自己的方言，同样受到当地听众的欢迎和喜爱。爱家乡的方言，就是爱自己的家乡。乡音是联系人际关系、交流感情的一个重要因素。有人曾经因为推广普通话而担心地方戏和地方曲种会消失。方言的消失，不是那么容易的。

运用方言是曲艺的特色之一，是各地曲种得以生存发展的一个很重要的原因。但更重要的是本地的曲种能否反映当地的群众生活和群众的思想感情，产生有当地特色的曲（书）目，适应当地群众的欣赏

苏州评弹铜像

要求和审美趣味，也就是要有深厚的群众基础。

将几百种曲种进行分类的话，大致可以分成以下几类。按演出形式来分，可以分成坐着说唱的、站着说唱的和走动着说唱的三类。苏州评话和苏州弹词的演出都是坐着的，偶尔站立是为了"起脚色"。

按语言的运用来分，也可以分成三类，唱的、说的和又说又唱的。苏州评话只说不唱，虽然也有韵文，但仍为念诵。和北方评书一样，苏州弹词又说又唱，文字是散韵相间。

按照说唱的内容来分，也可以分成三类。一类是说唱故事的，通称说书。而且以长故事为多，短故事为少。第二类是滑稽逗笑。如北方的相声，南方的独角戏，四川的谐剧等。第三类是抒情唱曲。

苏州评话和苏州弹词是用吴方言说唱故事的两个曲种。因为历史较长，艺术上的积累深厚，艺术造诣很高，加之所处的地域环境优异——经济、文化比较发达，所以在全国的曲种中，影响是比较大的。但是，苏州评弹应该向各地的兄弟曲种学习，吸收别的曲种的长处，继续丰富提高本曲种。

◎ 第三章 ◎

# 苏州评弹的叙事方式

苏 州 评 弹 > > >

评弹属于情节性艺术,有情节和故事。各种叙事性艺术的叙事方式不同。苏州评话和弹词的叙事方式,与小说、戏曲都不同。

## 一、评弹与小说之异同

苏州评弹是用口头语言叙事的。叙事的语言,分成两种:一种是说书人的语言,即演员的话;一种是故事中人物的话,由演员代言。前者称"表",后者称"白"。

说书人的语言,相对故事中人物和书场听众而言,当是第三人称语言。但说书人经常直接面对听众讲话,自称"我",指听众为"你""你们",有时称"听众"。此时,说书人把故事中人物称为"他"。有时,说书人又直接对故事中人物讲话。自称为"我",称故事中人物为"你"或"他"。这种人称指代的灵活变化,显出评弹语言的生动活泼、丰富多彩,和听众的联系、交流紧密。

例一:"板桥的那一头,站一个人,他身旁竖立一把大阳伞,

长篇弹词《啼笑因缘》姚荫梅改编本书影

这个人头颈里挂了一只青布袋。凡是要过桥的人,都要给他一个铜板,这算是路政建设的经费。请别小看每人过桥的一个铜板,过桥的人多,小不可大算,半年一结账,这笔数目是可观的。奇怪的是经费天天收,真正的路政建设遥遥无期。那么,收下来的款子到哪里去了?这我可管不着了。"(姚荫梅《啼笑因缘·游天桥》)

显然这里的"他"是指故事中人物,"我"是说书人,话是对听书人讲的,而且代听众提问。

例二:"许仙又不晓得这一场大水,是他娘子借来的,只觉得来得蹊跷,去得稀奇。他想山门已开,水已退了,何不乘此机会,逃下山去,回到镇江,还好和娘子团聚,……为了黑夜之间行路不便,便把佛前一盏莲灯取在手里,马上拔脚向后山跑去。跑到半山,忽然听见后面有小和尚的声音,他想倘使被他撞见,哪里还逃得了。恰巧前边有个山洞,便向洞里一钻,……原来这

个山洞叫紫霞洞,是通到杭州孤山后面云霞洞的。他手里的莲灯,却是一盏宝灯,所以引着他飞一样地跑。……忽见微光,仔细一看,已到了洞口了。许仙这才稍稍定心……仔细一看末,是杭州孤山背后哕!我爷娘的坟就在这里。今年清明节,我来扫墓,顺便从这条路上直到湖塘,白相西湖,遇到娘子白素贞。'(陈灵犀、蒋月泉《白蛇传·断桥》)

这段叙述中,许仙是说书人口吻中的"他",转而"他想"时,小和尚成了许仙的"他",许仙成了"我"。"他想"是说书人的话,下面是许仙的想法。可以是说书人的描述,也可以当作许仙的内心独白。是角色的语言,但不"起脚色"。说书人代角色说了。

例三:"兄弟,你好!昨日扫墓湖塘,竟然一夜未归,店中差人来问过几次,到底你在何处?为何年轻的人不学好?……"

"姊姊呀,我是昨朝扫墓祭爹妈,顺便西湖去玩耍。偏我游春无造化,……只因一阵狂风卷尘沙,霎时天降倾盆雨。"(陈灵犀、蒋月泉《白蛇传·公堂》)

这是许仙和他姊姊的对话。"我"和"你"是人物之间的指称。"我"并不是说书人。而在小说中,有的作品作者要进入故事,便用第一人称叙事、描写。但在评弹中,尚无此种例子。

## 二、创作主体的语言

　　说书人的语言，是主体语言。说书人的叙述、描写、形容和必要的解释和渲染，如上一节中的例一所示，其实就是说书人自己的感慨。比起故事中人物的语言来，在整个说书语言中，说书人的语言不但在数量上占多数，而且作用也相对更重要一些。说书不能没有表，没有表只有白，是讲不清故事的。有了表，才能把故事发生的时间、地点、环境交代清楚，把人物之间的关系介绍明白。

　　**例四：**"元朝末年，顺帝荒淫昏庸，忠奸不分，朝廷上权奸林立，对百姓横征暴敛，草菅人命，民怨沸腾，以致群雄纷纷揭竿而起，占地称王者就有四大帮、八小帮。元相脱脱为挽救元王朝的崩溃，设下武场……"（张鸿声《英烈传·访常》）

　　这段话是介绍故事发生的时间、地点。故事中讲的元相为何要设武场，是全知视角的概括介绍。

　　**例五：**"宋朝靖康元年，东京开设武场，开考日期是八月中

秋。现在辰光接近傍晚,武场里'闹猛'非凡。武场四周是围墙,里面沿墙一圈是芦篷,芦篷门前是各路武生,……"(曹汉昌《岳传·龙门败十将》)

先介绍时间、地点,接着描写环境。下面紧接着介绍岳飞的出场。

例六:"现在龙门当中有一个武生,头戴月白缎子武生巾,身穿月白缎箭干,兜裆裤,薄底靴,胯下雪花骢,怀抱沥泉枪,相貌堂堂,威风凛凛。此人是啥人?姓岳名飞,表字鹏举。相州汤阴人氏,今年二十三岁。"(曹汉昌《岳传·龙门败十将》)

表,用以介绍故事中人物的外形,人物的内心活动和心理状态。此例描述了武生的穿着,姓甚名谁,何方人氏。下面接着讲岳飞骑着马在武场中兜圈子,等人上来比武。已经有九个人被他打得败下场去,第十个上来的将是什么人呢?上来的是余化龙。岳飞一听,心里发急,为什么发急,书中要补叙原因。

例七:"岳飞听见来者武生叫余化龙,心里一跳:啊呀!师兄哇!你哪能此刻上来呢?我败满十个武生,你上来,我就让你;(现在)让了你,我要死的。大概你不晓得我是你师弟,晓得就不会上来哉。岳飞把枪一架,'原来是师兄,小弟马上有礼'!"(曹汉昌《岳传·龙门败十将》)

这是说书人介绍岳飞当时的思想。

> **例八**："孔明听罢，心里一怔。周瑜既然挂回避牌，为什么三批宾客统统接见？既然接见文武，为什么又要挂回避牌？事情很清楚，他愿意接见的人就请进去，对不愿见的人就回避不见。周瑜要回避谁呢？不问可知，就是要回避我诸葛亮。他不见我，没啥损失。我不见他的话，联络东吴的计划有可能失败。我一定要当面和周瑜谈妥孙、刘联合之事。"（唐耿良《三国·智激周瑜》）

这一段写孔明的心理活动，是书中人物内心思想的介绍。上一章里，曾举过徐庶被强留在曹营的一例，也是说书人对书中人物内心活动的描写。

> **例九**："陈世美高中第五名进士，心里几化得意。不过仔细想，我能有这样一日，吃饭不忘种田人，全是娘子的功劳。不是秦香莲如此贤惠，出心出力，卖却金钗，助我盘缠，我怎么会到东京来。不到东京，哪得功名？饮水思源，让我快些把这喜讯告诉娘子，她晓得我高中第五名进士，不知要哪亨高兴得来。"（陈灵犀《秦香莲·招驸马》）

介绍陈世美高中后的心情，对即将发生的变心进行烘托、铺垫。

表可以客观叙述，可以概括地介绍发生的事情，又可以作场景式的描绘，仔细、具体地叙述人物的言行。

在曹汉昌的《岳传·辕门投书》中，开头用说书人的时空概括介绍了北宋王朝的兴衰。这是全知视角的介绍时代背景。而后讲宋朝开

考武场,岳飞赶考,有一段场景式的描写。

> **例十**:"今天已经是八月十一,从东京汴梁北面格官塘大道上,过来五人五骑,后头还有一部驴车,装满行李。……'一片丹心贯日月,满腔忠义定乾坤。武场夺取状元后,杀尽金兵保太平'。俺姓岳名飞,字鹏举,河南相州汤阴人氏。此番皇城开设武场,同众贤弟进京夺取武状元,'列位贤弟请'!'大哥请'!'大哥请'!……"

这是一段"带表带做"。人物出场后,有人物间的对话。下面一段,也是。

> **例十一**:"现在俚(岳飞)得着朝廷开设武场的消息,心想这倒是一次为国出力格好机会,不过呒不铜钿,哪亨进京?正在为难格辰光,汤怀、张显、王贵三家头来找岳飞。说,阿哥,路上一切盘缠,倷勿必操心。伲跟倷一道去,将来倷大哥夺着状元,领兵抗金杀敌,我伲好跟仔倷为国出力。岳飞想,格是再好呒不。三个弟兄拿点银子出来拨岳飞安一安家。"(曹汉昌《岳传·辕门投书》)

这也是一段"带表带做",在叙述中,加一点人物间的对话,可以"起脚色",可以不"起脚色";"起脚色"也只是在语气、声调上显出一点角色的特征。人称的转换,两种语言的不留痕迹的过渡,使得说法灵活,语言生动。

再举一个例子。

> **例十二**:"岳飞格先生是天下名师周侗。周侗收格学生,个

曹汉昌演出《岳传》

个好本事。到老老年纪大,徒弟已经全部出山,俚也勿想再收徒弟哉。只想回到自家屋里去,享两年清福。……俚先到渭州拜望大师兄乾梁公种师道,白相仔半年,然后到江西德胜镖局拜望大刀余环。余环看见周侗到,也是欢迎得极。就问俚,老师弟,以后倷再要到啥场化去?周侗说,我收格徒弟都已经出山,自家年纪也大哉,打算回到屋里去休息休息哉。大刀余环说,倷横竖呒啥事体,就在我这里多白相一阵。我有个孙子叫余化龙,我自家亲手教俚练武,由于我喜欢小辈,教起来勿大严格,所以俚学勿好。我晓得倷教学生子有办法,教出来格学生子,差勿多个个

好，我叫孙子拜俚为师。周侗说，我老早说过，勿收学生哉。会环说，俚别的学生可以勿收，我的孙子一定要收格。周侗情面难却答允下来。……所以今朝余化龙一报名，岳飞就晓得是老师兄。但是，余化龙刚刚晓得岳飞是俚格师弟。余化龙想，俚现在叫我师兄，我哪哼呢？如果承认俚是师弟，今朝就勿能打，只能圈转马头跑，否则要拨天下人说话。说岳飞枪挑梁王，被罚龙门败十将，许多陌生人都帮忙凑数，俚是师兄反而要拿俚打出去。俚什梗做，阿对得起俚格师父？"（曹汉昌《岳传·十败余化龙》）

这段和例十、例十一一样，也是带表带做。人物的语言有表有白，使人称灵活转换。在对白较多的场景中，表仍然十分重要，起连缀作用。

例十三："包公跨在马背上，问李后：'你母家姓什么？''母家姓李'。包公再问：'你父亲叫什么？''叫李应法。'啊！包公一怔，这名字好熟。喔雁门关总兵叫李应法，怎么你父亲的名字也叫李应法。不过世界上同名同姓的人很多，让我再问问她父亲做什么生计的。包公再问：'你父亲作何营生？''在朝为官。''官居何职？''雁门关总兵'。啊，实头是个，雁门关总兵李应法的女儿是李娘娘，十多年前火烧冷宫烧死了哟。现在这里怎么又有一个呢？勿，可能这个人是李娘娘的姊姊或妹妹。再问：'你姊妹几个？''就是我一个人'。"（顾宏伯《包公·寒窑告状》）

如果没有表，这里的对白要让听众听清楚是有困难的。有了表的

烘托，叙述很细致，一步紧一步。表起了支配气势的作用。

**例十四：**

"（表）武场里格班武生，看见岳飞枪挑梁王，人人拍手喊好。"

"（众人喊）好啊！——（说书人代表众人，在戏曲中，至少要有四个人）"

"（表）称赞岳飞有胆量。也有人听清爽柴桂要通金反宋，都说俚应该死，武场里啰唣得非凡，张邦昌听见下头山崩海啸一般，啥个事体呢？"

"（张邦昌）下面为何啰唣，查来！"

"（表）手下人上来。（用表略去一段具体时空中的时间）"

"（手下人）报禀总裁！"

"（张邦昌）何事？"

"（手下人）岳武生枪挑梁王！"

"（张邦昌）啊呀！"

"（表）老奸一听，那末完！喔唷岳飞呀，倷要末客气得勿还枪，现在立下生死文凭，就拿王爷一枪戳脱，哪是今朝勿饶赦倷哉。我要替柴桂报仇。"

"（张邦昌）来！"

"（手下人）是。"

"（张邦昌）传老夫口谕，将岳飞拿来。"

"（表）参帅殿上格军士下来，只看见岳飞骑在马上，眉毛竖，眼睛弹，怒容满面，怀抱长枪，动也不动。格班当差勿敢上

来捉,柴桂好本事,尚且拨俚戮杀,只怕我伲上去捉俚,俚来一个戮一个,我伲上去送死啊?所以格班当差勿敢近身,俚笃立得老远,嘴里喊:'(军士们)呔,总裁大人钧谕,岳武生枪挑梁王,还当了得,上殿见总裁大人。'"(曹汉昌《岳传·枪挑小梁王》)

此例中注明了表白和动作,仍要说明"表"起的重要的作用。如果去掉表,不但要补充许多"白",而且要加动作、加演员。

**例十五:**"其实,宋江啊宋江,你这么一写闯下了泼天大祸了。……黄巢是唐代农民造反起义的领袖,在朝廷看来是大逆不道,已经该杀一千刀,而你宋江还嫌比黄巢造反造得不足,你的野心大到何等地步。"(吴君玉《闹江州·酒醉题反诗》)

说书人对宋江讲话,称宋江为"你"。话是讲给听众听的,形容题反诗的宋江是何等气概!

**例十六:**"孔明走近关着的长窗跟前,侧耳静听。不过孔明啊,你还是不听的好,听了肺都要气炸。"(张国良《三国·舌战群儒》)

这里说书人在介绍、描绘人物时,用的是说书人的视角。

**例十七:**"刘伯温望过去一看,喔唷,只见前面一部水车上趴着一个人,又长又大,上身穿一件紫花布短衫,风吹在上面,啪啪啪……两条腿粗得超过常人。别人说书,开相是开脸,你啥

先开两条腿呢?有原因的。"(张鸿声《英烈传·访常》)

这个刘伯温眼中的常遇春,也是说书人在为他开相。作为一种特写手法,最后几句,是说书人直接在和听众对话。

> **例十八**:"赤兔马听得光火了。……可惜赤兔马的心思只有说书人知道,关云长是不会明白的。"(唐耿良《三国·华容道》)

这是说书人直接出来讲的话。小说中也有作者的认识和思想,但小说除作者自传或作为书中人物之一外,一般不用"我"。戏曲中,作者更难直接出来讲话,只能借人物之口,反映其思想认识。在评弹中,说书人可以离开故事发表议论。对故事、人物作对比、解释,或作评论、褒贬,或引申、渲染。

> **例十九**:"尤其是淘旧货勿能性急,往往有人经过旧货摊,看到一样中意的东西,拿起来便问价钱,他们做这行生意的人是善观风云气色,轧出苗头,看你一副猴急的样子……"。(姚荫梅《啼笑因缘·游天桥》)

这段话联系书情是写刘福的门槛精,对比樊家树的外行,说书人以其社会经验和丰富阅历,在和听众娓娓谈天。

> **例二十**:"什么天皇皇,地皇皇,我家有个夜啼郎,仁人君子念一遍,一夜睡到大天亮。原来他家有个孩子晚上哭,把人家粉墙来倒霉。还有更混蛋的,什么'出卖重伤风,一见便成功',

可算损人利己的典型了。还有墙角上写好'此处不准小便',下边臭气熏天。有人新近房子大修,怕再弄脏了,先在墙上写下警告:'此墙不可写'。哪知第二天已有人针锋相对,居然字里行间还理直气壮呐,同样五个字:'为何你先写'?屋主人一看,气昏,想他倒责问我来了,这一定要申明,再写一句:'我墙由我写'。那个人一看,也来火了,再接一句:'要写大家写'。好了,这又变成了民主墙了。"(姚荫梅《啼笑因缘·新屋订婚》)

说书人发表了一通议论,批评一种社会现象。"民主墙"一说,是说书人此时此地的时空,并不是故事中彼时彼地的时空。

例二十一:"须知,一千七百多年前,绝大多数人都很相信迷信,曹操也不能全不信。他想……"(张国良《三国·草船借箭》)

发表议论,夹叙夹议,是评弹常用的叙事方法。
下面再举一个例子。

例二十二:"唐明皇没有上早朝,文武官员命值殿太监到西宫请驾临殿。不料贵妃也因唐王一夜未至,正在宫中抱怨。啊?'六宫粉黛无颜色','三千宠爱在一身',过着这样的生活,还要怨啊?怎么不怨呢?昨天唐明皇带了杨家满门去曲江游春。醉翁之意不在酒,借游春之名,在杨贵妃酒醉之后,私通虢国夫人。今朝又一宵未归,怎不要怨呢?"(杨振雄《长生殿·絮阁》)

## 三、说书人的全知视角和书中人物的限知视角

说书人的语言——表,是主观叙述,是说书人以自己的认识和思想感情对故事和人物进行的叙述和描写,是全知视角的叙述和描写。这和小说、戏曲是有所不同的。评弹中说书人不但对故事的来龙去脉、前因后果都知道,对书中人物的外表形象、内心世界也都知道;而且说书人的时空(讲故事的时间、地点)和故事的时空(故事发生的时间、地点),可以交叉,不在同一时空。所以说书人讲述故事的视角是全知视角。而故事中人物相互之间则在同一时空之中,他们只能知道当时所能知道的事,所以是限知视角。

> 例二十三:"《三国》中酒量要数庞统最好。他一生中只有两次是喝畅的,一次是在平阳当一百天县令,喝了一百天酒。第二次是进西川时,建安十六年六月间,他的副军师被刘备削去,到十七年春复职,这半年多时间里,庞统借酒解闷,喝酒喝畅。"(张国良《三国·草船借箭》)

这里讲的两桩事,都是说书人介绍庞统时先讲了以后发生的事。

这种"未来先说",就是说书人的全知视角。

例二十四:"所以,鲁肃这个人物称为东吴书中之胆,每仵重大事情都不能少了他。"(张国良《三国·草船借箭》)

例二十五:"曹操权大威重,不可一世,人人见他畏惧。只有两个人称他孟德公,今天一个阚泽,将来西川的张松。"(张国良《三国·草船借箭》)

例二十六:"此人便是司马懿,他在丞相麾下当一名陆军总哨之职。司马懿上通天文,下知地理,熟读兵法,本领高强,可是屈居一个巡哨职务,怀才不遇,经常感叹。那么,是否曹操不知道他有学问呢?并非,……故而曹操在世,司马懿没有掌权。

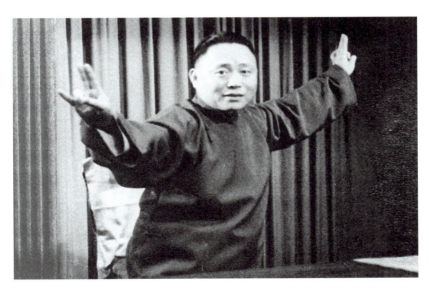

唐耿良说长篇评话《三国》

曹操死后,曹丕接位,司马懿还没有得势。直到曹丕死后,曹丕儿子曹睿接位,司马懿才被封为都督。诸葛亮六出祁山,就是被司马懿阻挡而不能成功。后来,司马师、司马昭掌权,曹操传下来的江山就断送在他们父子三人手里,这是后话。"(唐耿良《三国·草船借箭》)

这一段介绍,讲了半部《三国》的时间。

例二十七:"不多时,马号官上堂,跪在虎案前禀道:'小的马号官参见丞相'。可今天上堂来的值班马号官不可小看,别看他现在官卑职小,日后倒是个大人物,其职位和今天的曹操不相

张国良说长篇评话《三国》

上下。魏、蜀、吴三国鼎立时,他是魏国统帅大都督,是蜀相诸葛亮的劲敌,后来三分归一统,是开晋朝的太上皇。此人复姓司马,名懿,字仲达。司马懿当时才华尚未显露,故而在曹营中当一名马夫头,在后来竟成晋代开国的祖宗。这类事并不奇怪。'(汪雄飞《三国·赠马》)

说书人介绍了司马懿的一辈子。这种叙事方式,时空交叉。故事中的时空、故事中人物的时空(过去和未来)和说书人的时空可以交叉。这是评弹特有的。

**例二十八**:"蒋忠转身一看,北梁楼坍了一段,马上朝后退一步,左手将右手的千斤索一抖,流星锤'当'掉在下面。将来他儿子得着,此是后话。"(张鸿声《英烈传·扳倒北梁楼》)

**例二十九**:"这就弄得关寿峰想提亲的事不便出口,这一点也说明家树的办法是聪明的。有人说,这是樊家树的调皮,我为什么不批评他调皮,反称赞他聪明呐?因为他对凤喜的爱情专一,对关秀姑只有敬爱,没有一丝一毫的私念,对于关秀姑始终是尊重,直要到后来,凤喜方面有了变化,……所以我对他今天用的办法还是同情的。"(姚荫梅《啼笑因缘·关寿峰设宴》)

说书人把人物的现在和将来作了比照。

**例三十**:"这一个悬念要等本书结束之时方见分晓,那怎么向读者交代呢?喏,我们弹词有一点方便,既可以过去重提,又可以

未来先说。我就利用这个有利条件,在这里先向读者透露。……"(姚荫梅《啼笑因缘·秀姑认母》)

  **例三十一**:"所以,周瑜返身回营,安心睡觉。等他一觉醒来,孔明已经满载而归了。"(张国良《三国·草船借箭》)

  评弹的语言,另一部分是书中人物的话。代言体语言,称为"白"。这和戏曲相比,也很不一样。上面数例已经说明,评弹的故事中人物角色是说书人"起"的,不用化装,不固定是由某个说书人担任角色,可以不是直观的、连续的形象。就叙事的语言而言,其相同之处,在于是限知视角的语言,是说书人的客观叙述。

  关于评弹语言和小说、戏曲在文本意义上的不同,将在后面章节中讲到。

◎ 第四章 ◎

# 苏州评弹演出本的文学特色

苏 州 评 弹 >>>

评弹演出本是指说唱的文本。在评话和弹词兴起之后，有为阅读而写作，或写成后未曾有人说唱过的文学作品，称之为"拟话本"和"拟弹词"。

　　演出的脚本，有的有文字本，有的没有文字本。苏州评弹在过去，师傅传徒弟，都是口传心授的，没有文字本传承。有也是很少的。评话师傅传给学生的，只有一些韵文，如赋赞；弹词师傅传给学生的，只有唱词可以抄录。说的部分，很少有文字本。

　　建国以后，政府动员老艺人把演出本记录下来，以保藏这一份珍贵的艺术遗产。但是，或者因为艺人认为是不好的部分，没有记下来；或者是因为艺人保守，舍不得公开"关子"，所以记录的脚本有残缺。演出的本子，还在流变；记录下来的文本，是不变的。有的演员现在也有了文本。录音设备普及后，有利于保存各种演出的录音。

　　建国后新改编、创作的书目，有的是急就章，几个人集体改编，有了书路，写几档唱篇，就能上台演出。有的记录整理成文本，有的演过就丢，未保存文本。凡先写成文本后排练演出的，便都有文本保存。

　　继续演出的传统书目和保留在书台上的新书目，在演出过程中，是不断变化的。由于时间、地点的变换，听众的变换，和听众对演出反应的变换，演员常常不断地修改、补充，以提高自己的演出效果。但是，每个演员的思想、艺术水平和创作水平是不同的，各人对书目的加工、修改，有好的、比较好的，也有不成功的。

　　本章讲的演出本，主要是指不断流变的演出本，包括书目的内容、文学性和演出技巧都在不断变化的本子。

## 一、篇　幅

　　传统书目都是长篇书目,可以连续演出二三个月,三四个月,更长的可以演一年半载。文本长达几十万字到一百多万字,少数可达几百万字。这个长度,超过了很多古典小说。如小说《三国演义》共七十多万字,而张玉书、张国良的评话《三国》共约三百多万字。小说《说岳全传》为五十万字,而曹汉昌的《岳传》演出本共一百多万字。

　　建国以后,经过整理,传统书比以前普遍地删短了。去掉烦琐、冗长、重复,不必要细说的部分,删繁就简,精练语言,是合理的。听众的要求也在变化,紧缩也符合客观需求。现在,一部书连续演出半个月到一个月,成为文字本,大约二十万到三十万字。保留下来还比较长的传统书,已经分成几段来说了。如《玉蜻蜓》分成两段说,《玉蜻蜓》说"金家书",《金钗记》说"沈家书"。《三笑》也分成两部分,"龙亭书"和"杭州书"。《大红袍》也分成几段说。但是,不少演员演出传统书,只演出其中的"关子书"部分,其余所谓"软档书"部分不说,使整部书残缺不全,丢弃了不少精彩的回目,非常可惜。现在有些传统书和传统书的某些段落,已

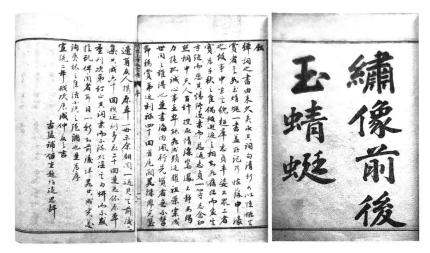

清代苏州弹词脚本 《绣像前后玉蜻蜓》书影

经需要抢救。

建国以后新出现了评弹中篇和短篇,中篇约三四万字,短篇近一万字。

## 二、题　材

传统评话书目的题材,大体有这样几类:① 历史演义,这是主要的;② 侠义公案;③ 神怪,这类书很少有长期流传的。传统弹词书目的题材则有:① 家庭伦理故事;② 爱情婚姻故事;③ 平反冤狱的故事。

传统书目反映的历史时代,以明代以前的为多,清代的不多,近代的更少。

传统书目反映的社会生活,是封建社会的生活。既有帝王将相、英雄豪杰的业绩,抵抗侵略的民族英雄的壮丽史诗,又有世俗的、下层的生活,有一定认识价值。其思想意义,已有专章论及。

传统书目反映的生活面,还是比较广泛的。但是,有一部分书目抄袭、落套,缺乏创造和新意。过去有人说,评弹只有十八个半"老关子",如私订终身后花园,落难公子中状元,小奸抢良家女子,恶僧行为不轨,赃官诬良,奸相屈害忠良,抄家逃难被捕,劫法场,冒名登科,平番建功,报仇大团圆等。传统书目有很多已经被淘汰,现在我们知道书名的传统书目有一百多部,仍在流传的只有十之一二。造成这种状况的原因有:① 品位。限于编书者的生活阅历和知识水

平,书目品位不是太高。过去的演员,文化水平一般不高,看的书不多,生活也不安定。他们编书的题材,只能来自他们听的书、看的戏,难于突破原有作品的既有题材。如《杨乃武和小白菜》一书,编书者取材于生活,结合生活进行采访和搜集材料,并请有专长的人帮助。像这种创作不图现成者是很少的,这需要胆识和勇气。而落套的作品总是以情节捏合人物,编写的人物只能是苍白、不合情理的。② 模仿。跟在人家后面,人家的书生意好,就照套照搬。人家的书生意好,可能是艺术上有创造,可能只是靠新鲜,艺术上的创新应该学习,但重复新鲜的就不新鲜了。这种现象现在仍然不少。凡炒热的东西,很快就会冷;刚出来时炙手可热,跟上去,可能已经是冷的了。③ 习惯。欣赏者对新题材的作品,有一个接受过程,这就增加了演员说新题材书目的难度。但是,解决问题的关键还在于演员,有勇气、有冲劲,有创新精神,给听众以好听的新书,才会受到欢迎。

建国后新编的二类书,虽然仍为古代生活的题材,但题材面拓宽了。三类书主要是反映新民主主义革命阶段的斗争和生活,是全新的题材。但这类书目,目前都不说了。另外,现在书台上很少有反映近七十年来生活的题材的书目。这是很长一段时间的空白。编演三类书,反映一百多年来的历史和新民主主义革命时期人民大众的斗争生活,是评弹界的责任,也是推进评弹艺术发展的需要。艺术反映时代,时代推进艺术水平不断提高。

# 三、语　言

评弹的演出本，作为文本，是文学的一个组成部分。其用语言来塑造艺术形象，具有语言艺术的一般特点，但为口头语言。

评弹的语言，就功能和作用来说，已经在叙事方式中讲过了。

评弹文本的语言，就文体来说，分散文和韵文两种。评话只有少量的韵文，大部分是散文。弹词散韵相间，韵文以唱词为主，但整个弹词的语言，仍以散文为多、为主。

韵文部分，评话和弹词都有的，为赋赞，包括人物的开相、挂口，还有韵白。赋赞兼有铺陈其事和感叹的功用，赋用以叙事、写人、描景、状物；赞则写人物的内心活动。但两者没有严格区分，所以统称赋赞。就其内容而言，大体可分以下几类。

（1）描写人物的。描写一类人或某一个人。前者如《美人赞》《大将披挂》《宰相装束》；后者如《包公赋》《卢俊义赋》。

《包公赋》：

> 此人是位文官，身高将近八尺。长方同字脸孔，相貌生得古怪。脸如乌金黑漆，天庭上有月牙，浓眉攀在额尖。一双晶目闪

烁，中央高梁大鼻。虎口唇红齿白，须髯根根过腹，印堂常起光华。身授四品黄堂，头戴方翅乌纱，身穿皂缎圆领，前后鹌鹑补裉，足登粉底皂靴，腰围金镶玉带。面目威严如神，个个见了害怕。文有经天纬地，才能治国齐家，忠心赤胆报国，包公名称天下。

《美女赞》（录其一）：

淡淡梨花扑面，轻轻杨柳纤腰。朱唇一点小红桃，好个青春年少。云鬟初分明月，玉身微露清俏。古来十家女多娇，怎及她，倾国倾城美貌。

开相——评话演员王池良

《大将披挂》和《宰相装束》是写人的衣着、服饰的。还有写人的内心和思想感情的,如《愤怒》《心愿赋》《贪心不足》等。

"挂口"相当于戏曲中的自报家门,亦可作为赋赞的一部分。和赋赞有所不同的,"挂口"是人物的语言,而赋赞一般为说书人的语言。如:

媒人:

> 区区本姓秦,专门做媒人。两头说鬼话,勿管灵勿灵。

鲁智深:

> 到处号啕有哭声,狐群狗党尽横行。天生一副铜筋骨,专为人间打不平。

媒人,是职业特征的自我揭露。鲁智深,是性格特征的写照。挂口,泛指的,还有《相国》《秀士》《武将》等;专用的,还有《武松》《时迁》等。

(2)描写人的活动的。写人的征战杀伐,如《行军赋》《冲营赋》《斗杀赋》《操演赋》《打擂赋》等。专用的如《古城相会》《关公战文丑》等。写婚丧喜庆活动的,如《新年》《寿诞》等。

(3)描写自然景色和环境的。如《乡村》《山景》《风赋》《大雨》《云》等。写园林的,如《园林》《花园》《牡丹亭》等;写建筑的,如《金殿赋》《辕门赋》《学府》《泮宫》《甘露寺》等。还有写街坊的,如《街道》《酒楼》《茶馆》等。

（4）描写兵器和拳术的。如《刀赋》《枪赋》《猴拳》《少年拳》等。

（5）描写动物的。如《虎赋》《马赋》《蜘蛛》等。

（6）其他。如《香球赋》《琴棋书画》等。

赋赞的语言特色是形象、夸张，而且经常把客观描写和说书人的褒贬态度结合起来，表达说书人明朗的态度。语言通俗、易懂。比较起来，专用的具体生动；而泛指的，不够细致，显得空泛，容易是陈词滥调的堆砌。因为过去的说书人文化水平比较低，能根据具体的人和事自己来编写的少，套用现成的多。在新编的长篇书目中，对赋赞的运用重视不够，所以好的新赋赞出现不多。

评话中的韵文，还有开词，相当于弹词中的开篇，原本在演出开始前吟诵几句韵白作定场用的，后亦视为赋赞之一种。

评话和弹词均用的韵文，还有韵白。韵白有长有短，短的近似赞，一般两句。如：

> 命无际遇终难达，腹有文章不疗饥。
> 时来奴仆悬金印，老去英雄卖宝刀。
> 双手劈开生死路，一身跳出是非门。

长的韵白，一般用在较长的一段叙事、描述后，为不使听客厌，用一段韵白调剂情绪；或为总结前情，过渡到新的段落，以一段韵白来提请听众注意。有时对情节作重复叙述和强调，也用韵白。如在《珍珠塔·方卿见姑娘》中，秋珠丫头告诉陈方氏，方卿重到襄阳，用的是韵白。因为，方卿上次见姑娘的经过，全书反复要叙述几

十次。为避免重复,出于不同的人口中,每次用不同的视角、不同的态度来描述,而且或长或短,或繁或简,显得很有变化。秋珠的叙述用了韵白,嘲讽、耻笑方卿。

> 抱不上树的鸭蛋,青肚皮的猢狲,生就一条穷命,钉就一杆老秤。记得前年冬里,来见我伲夫人,皆为自家阿侄,同气连枝一姓。问他为啥这样穷苦,勿像相国王孙。茶也勿吃一杯,饭也不吃一顿。拿了包裹就走,一经就要动身。提高一条喉咙,弹出一双眼睛:若要再到此地,除非得了功名。如此海外奇谈,没有一个相信。后来老爷晓得,马上赶到北门。追到九松亭上,当面亲上攀亲。回来夫人晓得,不许嫁给方卿。夫妻淘气相骂,连累我也倒"运"。

韵白也用于对白。以上《珍珠塔》这段书中(魏含英演出本《珍珠塔》第五十八回),有方卿和姑母的一段对话:

> 此间一别,
> 两年之隔。
> 何处盘桓?
> 天涯寄迹。
> 令堂安好?
> 不知消息。
> 哪里去了?
> 投亲探戚。

> 未曾到此，
> 却也未必。
> 吓——？
> 嗯——！
> 这个！
> 那个！

这段对白，颇有迫人之势。（魏含英演出本《珍珠塔》第六十回）

除开词外，韵文在评话和弹词中都有。而弹词有唱词，则为评话所无。

唱词以七言诗赞体为主。因为可以填字，加至十个字、十几个字，比较自由。弹词的唱，还有用曲牌和民歌的。曲牌和民歌，有三、五言的，有长短句。唱词像散文部分的表和白一样，有表唱和人物的唱，即说书人的语言和书中人物的语言，而且经常灵活过渡。

下面这段唱词，是代言体的书中人物的唱词。

> 世间哪个没娘亲，
> 可怜我却是个伶仃孤苦人。
> 若不是一首血诗亲眼见，
> 还将养母当亲生，
> 十六年做了梦中人。
> 今朝详得诗中意，
> 特地寻娘到佛门。
> 但愿姨娘就是我的亲生母，

> 教我骨肉重逢聚天伦。
> 怕只怕娘是出家人，
> 未肯认六亲，
> 岂不是枉费寻娘一片心。

这是《玉蜻蜓》中徐元宰的一段唱（见陈灵犀《弦边双楫》），表达他去庵堂认母时的心情。

人物的唱有好似对话的，如弹词《白蛇传·断桥》中的一段唱。白娘娘的唱是在和许仙说话：

> 不见郎君想念深，
> 一见郎君气难平。
> 我为你推心置腹披肝胆，
> 谁知你山盟海誓尽虚情。
> 为妻之言你全不信，
> 反把妖言当作真。
> ……
> 你不该瞒了为妻到金山去，
> 你不该投师法海入空门，
> 狠心肠撇下了夫妻结发情。
> 纵使你反复无常忘了夫妻义，
> 你怎不念为妻腹内已怀妊，
> 怎不念许氏香烟一脉存。
> 难道你骨肉之情都抛却，

> 竟比虎狼毒几分。
>
> ……
>
> 我实指望与君白首同偕老,
>
> 实指望成家立业过光阴。
>
> 哪知晓我是燕子衔泥空费力,
>
> 我是春蚕作茧枉操心。
>
> 可怜我多情却被你无情误,
>
> 险在金山一命倾。
>
> ……
>
> 你是个忘恩负义的无情汉,
>
> 莫怪青儿怒气生。
>
> 事到如今恩义断,
>
> 你是有何面目见奴身。

白娘娘唱,许仙解释,边唱边说。(见《苏州评弹书目选》第二集下册,由陈灵犀、蒋月泉整理)

下面一段是《林冲踏雪》的表唱,为说书人的语言。

> 大雪纷飞满天空,
>
> 冲风踏雪一英雄。
>
> 帽上红缨沾白雪,
>
> 身披黑氅兜北风。
>
> 枪挑葫芦迈步走,
>
> 举目苍凉夜朦胧。

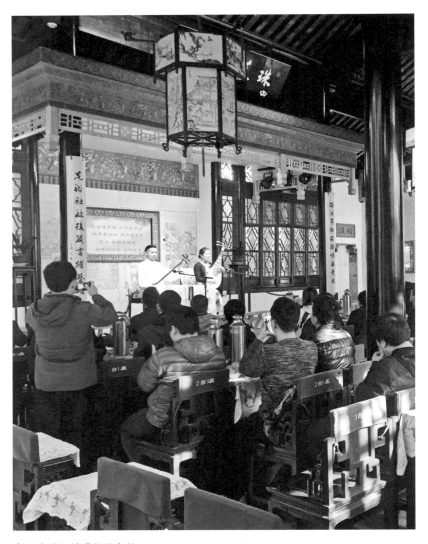

中国苏州评弹博物馆书场

> 这茫茫大地何处去,
> 天寒岁暮路途穷。
> 血海冤仇何日报,
> 顿使英雄恨满胸。

弹词的唱词,多少不一。有的一回书中,只有三四句唱词,或两个人各唱三四句。《珍珠塔》唱词较多,说是"唱煞《珍珠塔》",在部分回目中,唱的时间可占一半,但在文字上,还是少数。散韵相间很有讲究,唱词安排的位置,不是任意的,而是有规律可循的。有经验的演员,熟谙唱的火候,恰到好处。不要唱的地方,俗称唱不在"窝膛"里,你演员拿起乐器,听众便离席休息。比较适合安排唱词的地方,一是抒发比较强烈感情之处,"言之不足,歌以咏之";一是描写比较紧急、惊险之事态。

随着弹词音乐的丰富发展,唱词在弹词中有所增多。在大段描述之后,会用唱来调剂书情,边说边唱,边唱边说。这是说唱艺术的灵活性特点之一。

评弹的语言,一般符合下列基本特点。

(1) 口语化、通俗化。评弹是口头的语言艺术,听众是当面听的,首先要让听众听懂,如果语言生涩,前面未听清,未听懂,后面就更难听懂了。语言通俗、通顺,接近生活语言,需要提炼。通俗不是粗俗,更不是庸俗。过去说书时,经常有粗话、骂人的话,现在少得多了。但不时还能听到。语言讲究精练。会说话的人,并不一定会说书。说书拖泥带水、噜哩噜苏,不必要的话语太多,不是语言水平、文化水平不高,便是说书前没有很好准备。姚荫梅老艺人说过:

"我们在听书时,常听到说,'格格赤佬''格格瘪三'。虽然这是指反面人物,但对于反面人物不是骂一句'赤佬''瘪三'就能揭露他们恶劣之处的。鲁迅先生说过,恐吓和辱骂不是战斗。……文艺工作者,台上说书,有示范、榜样的作用,一定要注意不要用粗俗、庸俗的语言。"(姚荫梅"在同里评弹艺术座谈会上的讲话")

(2)形象、生动的语言。艺术语言,应该形象、生动。切忌抽象化、概念化、笼统化。评弹善于运用比喻、形容、夸张、对比的手法来启发听众的联想和想象力,与听众共同创造艺术形象,进入艺术境界。

(3)语言个性化。人物的语言符合时代,符合人物的身份、年龄、职业、性格。传统书中的上层人物的话,说的是古代语言。新编的反映古代生活的书中,注意到不出现现代人的语言,或只有现代人才能有的思想认识。相声《关公战秦琼》,孔夫子穿列宁装,是对不真实的讽刺。造成这种毛病的原因,往往是缺乏历史知识。所以说书人要注重多读书,丰富知识和提高文学修养。当然说书人不可能什么都懂,在所说书的范围内,比听众多知道一点,多懂一点,就会受到听众的欢迎。

(4)既有鲜明的态度,又不强加于人。评弹语言的特点之一是说书人可以出来讲话,直接对事件和人物表示褒贬。在人物出场时或在提及这个人物时,说书人常会对这个人物用几句话来勾勒他的特征,给听众一个印象。但是说书人的这种褒贬态度不能过头,一旦过了头,或只是以评判代替细节描写和性格刻画,言者谆谆,听者藐藐,非但达不到效果,甚至让人讨厌、反感。因为艺术追求的是说服,而不是强制,更不能耳提面命。所以高明的演员,对人物既有鲜明的态

度和生动的描写,又为听众留有思索的余地。"话到口边留半句,余意尽在不言中。"

语言之于评弹,如同生命般重要。既要通俗,来自生活,又要艺术加工。言之无文,行而不远。

## 四、情节和结构

情节性艺术,离不开情节。故事有人物,有情节,情节就是人物的行动,是人物的生活、成长过程,是人物之间的矛盾展开过程。情节是为展示人物的性格和表现主题服务的。

长篇评弹,篇幅长,容量大,要有丰富、曲折的情节,才富有传奇性。

传奇性的故事,对听众有吸引力。听众希望故事新、奇、巧。奇和巧都应该来自生活,真实可信的奇、巧才能吸引人;反之,就没有艺术吸引力。例如,书中人物手指一点,对方就不能动弹了;异人大喝一声,就把人震死、震昏;有人能左脚踏右脚,右脚踏左脚,一步步纵上天去;再有用轻身法,踏在一片树叶上能漂洋过海。这种情节,奇是奇的,但不可信。

在弹词《描金凤》中,有一回书叫《钱笃笤求雨》,过去讲迷信,说钱笃笤有天书,能够请神遣将,所以求下雨来。后来破除迷信,说钱笃笤并无天书,不是真的能求下雨来,是他误撕皇榜,被逼求雨。而恰恰这天下雨,是巧合。说书人不再去渲染他钱笃笤的"仙法无穷",而是去说他自己也不相信会下雨,所以担惊受怕,使故事充满

悲怆、无助的气氛。巧而下雨，悲喜交加。

"无巧不成书"，巧是一种偶然性。文艺中的巧，是生活中的偶然性的表现。书情若是做到"出乎意料之外，合乎情理之中"，这样的"巧"是成功的、可信的。离开了生活基础及其可能性的"巧"，故弄玄虚，荒诞离奇，这样的巧不可信，就缺乏艺术力量。《济公传》里的济颠和尚，是一个佛法无边的活佛，但捉一个凡人，要七次才捉到。这是弄"奇"成拙，说书人只能用迷信来解释：是命中注定的。或说是为了点化此人，或说是济公的徒弟失算，等等。这一来，济公的未卜先知本领到哪里去了？所以这种书是经不起听众的检验和推敲的。奇和巧都要符合生活的逻辑，在生活的基础上加以概括、提炼，也允许有夸张和合理的虚构。但脱离了生活真实的情节，再奇，再巧，不仅不可信，而且不可能塑造出生动、真实的人物形象。

情节是人物性格变化发展的过程，不合理的情节捏合出来的人物，不可能有生动的、有血有肉的人物性格。钱笃笤求雨的故事，发生在钱笃笤身上有可能。他原本是个迷信职业者，为了赚钱，免不了装神弄鬼，靠一套江湖诀。而且他惯常醉酒，有点玩世和混世。明知危险，横竖横，骗点酒肉吃吃，"伸头一刀，缩头也是一刀"，才会去求雨的。如果此事发生在陈荣身上，差人捉他，他一定会反抗，或者是打败官差逃走，或者被捕，不会去求雨。所以，是人物的性格支配情节，而不是情节支配性格。艺人指书中人物性格的不合理，叫作"投人身"，即重新转世，换了一个人。人物性格前后判若两人，无缘无故，当然不可信。

过去，评弹的长篇有不少是艺人自己编的。艺人的创造能力是多方面的，编书只是一方面。但是，艺人的生活阅历、文化水平、艺

素养不同，作品的质量相差很大。像弹词《玉蜻蜓》中塑造的金张氏的形象，比较鲜明、生动，又合情合理。她喜欢做一点好事，客户租房子欠了房租不去逼催，才会有徐上珍欠了库银后想到向金家借贷的情节引出。让徐元宰上门借贷，其情节是奇巧的。但因为元宰太像他的父亲金贵升，引起了王定的注意，使借贷成功。又因为金大娘娘喜欢做一点好事，才有端午节招待乡邻和众人看龙舟，引出发现玉蜻蜓的事情。巧而可信。

也有不少书目，追求曲折离奇，忽视刻画人物。人物被不合理的情节所驱使，随便摆布。把情节像七巧板似的拼凑。听众一时可能听了新鲜，但不耐听，失去新鲜，听众就不要听了。

生活是不断丰富和发展的，来自生活的艺术也必须要有新鲜气息，不断创新的艺术才有生命力。

情节构成故事，按人物的发展变化，矛盾的起伏，把情节一步步地展开，这就是作品的结构。作者对结构的构思，即按创作的意图，他想通过作品反映什么，说明什么，让听众了解什么，完全是作者根据自身所理解的主题要求去安排、组织的。结构就是整个作品的布局。故事如何开头，如何展开，如何进入关子，如何推向高潮、结局，是整个作品的起承转合。

评弹长篇连说，又是"一次过"的艺术，所以结构被下列要求所制约：每天到书场的听众，希望要听到一点故事，知道故事的发展趋势和书中人物的动向，不能整个一回书，都是静态描写，都是叙述性的介绍。即使是"弄堂书"，也要有若干情节、细节的交代。因此，一部书要像一串珍珠那样，一粒一粒连起来，珍珠有大有小，有明有暗，五彩缤纷。这是其一。其二，说书人只有一张嘴，故事按一条线

讲下去,只能说了一头,再说另一头。

评弹长篇故事的结构,一种是单线状开展的故事,以主要人物的行动为主线;有的有两(多)条线,或一主一副,或一条主线若干次要的线,展开故事情节。弹词《三笑》就是两条线:一条线以唐伯虎的行动展开书情,从唐伯虎游虎丘山开始,跟随秋香到龙亭,进华太师家当书童,到携秋香出逃,华太师到苏州问罪,最后成全他俩婚事。故事的主要地点在龙亭,称"龙亭书"。另一条线,是祝枝山为找唐伯虎到了杭州周文宾家,除夕夜写春联得罪当地恶绅徐子建,发生争辩。接下来元宵节看灯,周文宾男扮女装,被王老虎抢亲,最后赔了妹子又伤财。称"杭州书"。现在长篇缩短,分开来说了,一部书,一条线。弹词《描金凤》也是两条线,一条线以钱笃笤为主角,从救徐蕙兰开书,到做护国军师止。另一条线以徐蕙兰为主,从他在苏州同钱玉翠订婚,后到河南受冤入狱。这部分书为"河南书"。河南书又引出一条线,则是平反冤案的故事。

线状结构,有长线,也有短线。《描金凤》中说洪奎良和白溪的一段书,是短线。评弹长篇,还有块状结构。如《水浒》中的人物武松、林冲、宋江,写了一个,再写一个,一个人是一块书。但在写某一个人时,则又仍以此人为主线。

长篇评弹容量大,所谓鸿篇巨制,所以有主线、副线;有主题、副主题。《水浒》集中写的几个人物,各人遭遇不同,性格不同,结局都是上梁山。"逼上梁山"为共同的主题,但副主题各有不同。林冲有国难投,无家可归,不得不上梁山;宋江报效君王的思想与上梁山的行动有尖锐的矛盾和冲突;武松则志在杀尽人间奸佞,别无所求。各人性格不同,反映各人故事的主题思想也就不同。《玉蜻蜓》

长篇弹词《三笑》　徐云志、王鹰演出本

中金家和沈家的故事,不仅人物之间有关联,而且有争夺财产的共同点。沈家是自家弟兄为争夺家产,尔诈我虞,发展到你死我活。在金家因为没有男人继承,不能确定女人能否独立当家,族中人争着把儿子过继给金大娘娘,待日后得家当。金大娘娘就是不干。她敢于抗争,不怕压力,准备把家产分掉,透露出新意。《三笑》书中的两条线,其意义又不同。"龙亭书"原本是说一个才子无行的故事。徐云志把它一改,唐伯虎妻子已死,看见秋香聪明美丽,不计门第地追求她,成了一个富有喜剧色彩的故事。而"杭州书"则有惩罚恶绅、恶少的意思。《描金凤》这部书的思想也很丰富。徐蕙兰的故事,私订终身的一方是落难公子,一方不是闺阁千金,而是小户人家的劳动妇女。从世俗的眼光看,门不当、户不对,徐蕙兰却不计门第与之订婚,飞黄腾达后没有退婚,在落难公子中状元的故事套子里翻出新意。钱笃笤的故事更有新意,他从下层平民一下子跃为护国军师,用智慧击败奸相谢登,所谓"棉纱线扳

倒石牌楼"。他惩罚了汪宣却又为其谋一个官位,"平步青云"而不忘故旧,是他的忠厚。他作为下层市井小民的代表,幻想掌握自己的命运,试探着自己的力量,但没有充分的自信和足够的勇气。发生在河南的冤案的平反,还是靠清官。但清官是钱笃笤推荐的,又显出下层力量的能动性。这部书中的地保洪奎良的形象塑造,在建国后得到发展,他成为一个古道热肠、敢于斗争的颇有光彩的人物。于是以洪奎良为主线创作出了中篇《老地保》。

《唐伯虎点秋香》　选自苏州桃花坞年画

评弹在情节的安排上,分成开头、"关子"、"弄堂书"和结局。

## (一) 开头

写一个人,小说往往从生下来讲起。小说《岳传》就是从岳飞出身写起。而曹汉昌的弹词《岳传》演出本,是从岳飞经刘光世介绍进京赶考,到宗泽元帅的辕门投书开始的。岳飞的出身、学武,是倒叙的。一开始,就让听众有书听,故事已展开,有了矛盾。弹词《珍珠塔》的早期刻本,一开始介绍方家被冤,家道中落,县令又来逼缴坟粮,方母就让方卿到襄阳告贷。现在的演出本是从方卿到了襄阳,受姑母羞辱后,负气出走,人已经到了陈府后花园开书的。开书第一回为《进园》。在此以前的被称"前见姑"的书,是不说的。但在书中,通过各人的嘴,或长或短,或繁或简,反反复复要叙述几十遍。这种开头,有利于吸引听众,一开始,书就上路,有书可听。反反复复的倒叙,是对听众的不断提醒,是强调和渲染,服务于反势利的主题。反复的叙述,要不使听众厌烦,就要不断变换手法,所谓"意叠语不叠,事复句不复",形成了评弹细致描写的一种特色。《三笑》有多种旧刻本,《八美图》不算,吴毓昌的《绣像三笑新编》故事开头,说唐伯虎在家和八个妻妾赏中秋,唐伯虎斗气,说一定要找到一个比八美更美的女子。第四回书,才见到秋香。现在徐云志、王鹰的演出本,开始就是唐伯虎见到秋香,第一回书为《追舟》。一开书,书就上路,听众有书可听。演出本和看本不同,听众希望每天能听到一段故事。一回书,说书人在台上,十分钟还不上路,听众会感到枯燥、乏味、不耐烦。

开书第一天,演员必须认真对待。若是听众不熟悉的故事,要让听众了解将告诉听众什么事,是什么人的故事。引起了听众的注意后,听众关心人物的命运和故事的发展,就想听下去。对听众听过的书、熟悉的故事,要让听众感到有故事、思想、艺术上的新意,值得再听。失去了第一天的听众,可能一档书就少了那些听众。

一部书有开头。每天说的书,也有开头。过去,有些老艺人,上半回书,喜欢东拉西扯,絮絮叨叨;下半回书才上路,进入故事。这种说法,现在当然不行了。现在的听众,要求书上路快,交代清楚已经说过的和将要说的。书如何开头,潘伯英说过,"要使偶尔来听的,有个头绪。又要使连续来听的,不觉厌烦。几句开场白,用最精练、最扼要的语言,把昨天的结尾,今天的开头,作简单的介绍。"这是评弹演出的基本要求。每天说的书,开头如何开法,千变万化。有的先承上启下地介绍,有的一开始就"起脚色",有的先介绍人物。但都要注意到"开头"的要求,开书很快上路,把听众的注意力吸引住。这对演员的经验和艺术水平,是个考验。

## (二)"关子"

故事的进展有快有慢,矛盾的展开有紧有松,书路一张一弛,书才好听。矛盾不能一直处于尖锐冲突的态势,始终剑拔弩张,这样的书不好听,也不可能。因为书要铺垫,冲突要酝酿。有些书,书中人见面就打,打完了再打,不说为什么要打的原因、道理。有了铺垫,矛盾发展到一定程度,书情趋向紧张,在结构的意义上,书进入了"关子"。"关子"书就是指矛盾进入冲突阶段,故事到了要紧关头。

旧的矛盾解决或缓和，新的矛盾又要产生，仍然需要一个酝酿准备的过程。一部书可能有若干段落是关子，主要的为大关子。弹词《珍珠塔》，方卿第二次进入陈家的花园，即"二进花园"，就是大关子的开始。方卿先后和陈家的丫头、小姐、姑夫、姑母逐个见面，在即将结束前，对全书的主要人物检阅一番，而且点明主题。这发生在一天中的事情，占全书篇幅的三分之一强。

"关子"是评弹艺术的特色之一。陈云在讲书目的改编时，几次说过，"改编时，要对小说进行改组，人物、情节、结构都可以改变。要组织'关子'，这是很必要的。"（《陈云同志关于评弹的谈话和通信》编辑小组《陈云同志关于评弹的谈话和通信》增订本）"关子"是长篇连说对结构提出的要求。姚荫梅老艺人，谈改编《啼笑因缘》的体会时说："张恨水先生原著《啼笑因缘》，在关秀姑刺杀刘将军之后，樊家树避风头到天津，后来回到了北京，在西山看红叶时被土匪绑架。我在编说过程中发现，照样说，到《刺刘》之后，书就要'落关子'。故事未完，但听众都以为要完了，刘将军已死，沈凤喜已病，一个引人悬念的大'关子'结束了，因此听客就不来听了。拿掉这段情节，又觉得可惜，因为《绑票》《救樊》是一段很好听的书，所以就把情节调动了。原著中沈凤喜进将军府之前，樊家树曾经接到母亲病危的电报，《别凤》回杭州探亲，有十多天时间。我就把《绑票》放在这里，说电报是绑匪伪造的。樊家树被骗，《别凤》离京，在天津站被绑。而后是沈凤喜被逼进将军府，《逼婚》，沈凤喜变节，关寿峰夜探将军府，再说营救樊家树，接上《刺刘》。'关子'接'关子'，波澜起伏，听众很欢迎。整个书显得很紧凑。"（姚荫梅"在同里评弹艺术座谈会上的讲话"）

结构意义上的"关子",近似戏曲中的高潮。听众关心人物的命运和事件的结局,情节波澜起伏,形成悬念,使听众有一种强烈的要求,迫切听下去,了解发展和结构。说书人既要满足听众的期待,又要利用这种期待,造成听众急切盼望的心理状态。而且故意拖宕,用艺术的吸引力,留住日复一日听下去的听众。艺谚云,"关子毒如砒""关子抓得牢,听客不会跑",讲的就是"关子书"的艺术魅力。书上了关子,有本领的艺人,紧紧抓住听众,不急不慢地推进矛盾,穿插必要的铺叙和描写,紧中有松,急中有慢,有时拖宕得听众发急,但也会得到欣赏的满足。"法无定法",这要看演员的本领。当然,拖宕不是节外生枝,噜噜苏苏。那会使人生厌。

评弹中的悬念,不是制造神秘,把结局故意藏起来。长篇连说的评弹是很难藏的。许多书的故事,听众是熟悉的,人物的经历和故事的结局,听众也知道。即使对新听客是藏,但书场里有许多老听客,也藏不住。"悬念"不是藏,而是"造成紧张的手段"(吴天《电影简论》)。说书人用艺术打动了听众,听众的思想情绪,会随着书情,随着故事中人物的命运、喜怒哀乐,高低起落。过去有些听客,到了时间,一定要到书场听书,如痴如醉,欲罢不能。这是艺术的力量。现在很少有这样的听众,应该说是因为缺乏如此迷人的力量。希望能见到艺术上有强大魅力的书目出现。

只在情节上弄巧是不够的。听众知道了故事的大概、事件的结局和人物的命运,听众还关心这一个说书人是怎么说的,对故事中的情节、人物是如何评价的,说书人取什么态度。如果说书人的说法和感情倾向与听书人取得共鸣,虽然是老书,听书人仍然会得到满足,成为说书人的知心、知音。杨振雄说过,"说书就是说情说理"。事件、

人物、结局,不同演员说同一部书,大体相同。但是描写、渲染、解释和态度各不相同。只讲故事,对一个演员来说,是不够的。会说情说理,才是好的说书演员。

悬念是一种期待,王朝闻在讲到悬念时说过,对知道结果的听众,仍然是一种期待。期待着说书人在新的一次演出中有新的创造,期待着自己在艺术欣赏中有新的发现。

"关子",还有"卖关子"一层意思。在每天说的一回书结束时,为了吸引听众明天再来,要告诉听众,明天将要说什么,将发生什么事。"欲知后事如何,且听下回分解。"演员或展示发展趋向,或提出一个问题,或故作惊人之语,预告一件出人意料之事,让听众奇怪,引起兴趣,期待明日分晓。这种"卖关子"的落回的艺术,也是评弹艺术的一个特点。

## (三)"弄堂书"

相对"关子书"而言,"弄堂书"是"关子书"必要的铺垫和衬托。没有"弄堂书",形不成"关子书"。因为传统书的故事,听众熟悉,有时演员就跳过"弄堂书",只说"关子书"。关子书容易说好,容易上座。这种图省力的做法,是艺术上的近视观点。说好"弄堂书",固然困难一点,但是过去的老艺人,为说好"弄堂书",增强艺术吸引力,努力去丰富、创造,像《玉蜻蜓》中的《恩结义子》《沈方哭更》《文宣荣归》等回目,都是很精彩的。但都不属"关子书"。现在,有些演员只做"关子书",把长篇割裂成一段一段。能说整部长篇的演员反而少了。离开了整体,只说局部,对整部书谈不上丰

富、提高,说好一段也有困难。不是从全书的角度、从主题的整体忹上提高局部,不伏而起,无因有果,常紧不松,有张无弛,书不好听,也难于提高。

毛宗岗《读三国志法》说,"盖文之短者,不连叙则不贯串;文之长者,连叙则惧其累赘,故必叙别事以间之,而后文势乃错综尽变。"这里讲的间隔,是艺术欣赏中的一种"关"的效果,也是制造悬念的一种方法。长篇故事因为篇幅长、容量大,所以能反映广阔的社会生活。只做"关子书",对长篇的整体认识价值来说,也是很大的缺憾。

总之,情节是作品的内容,结构是形式,是反映生活和塑造人物的方法。来源于生活中的事件有大小、主次之分,情节也分主次,人物也分主次。因此,结构和情节以至描写,都要分主次、虚实、详略、繁简和粗细。该详细、细腻的地方,要多说、细说、详说,说足说透。该虚、该略、该粗的地方要简洁,不然会冗长、拖沓,使人生厌。虚实相生,繁简相宜,疏密适度,才会动听。所以,情节的选择和剪裁对结构来说,是很重要的。但艺术结构必须遵循的原则是,服从生活的逻辑,服从主题的需要,为塑造人物服务。

## (四) 结局

评弹整部书的结束,应该在高潮已经到来,矛盾即将解决的同时,戛然而止。矛盾就要解决,故事就应结局。不然,听众会自动离座。

## 五、人物塑造

有不少演员很会编故事，但不懂得塑造人物形象的重要性，不善于塑造人物，这是弱点。所有叙事性艺术，都要刻画人物，塑造好人物形象。美国戏剧家贝克说，"一部戏的永久价值却在于人物塑造。"（贝克《戏剧技巧》）因为有了刘备、关羽、张飞、孔明、赵云的众多形象，一部《三国演义》才会如此有声有色。没有了宝玉、黛玉、宝钗的形象，《红楼梦》不会那么吸引后世的人们。苏州弹词中没有了方卿、钱笃笤、唐伯虎、祝枝山、杨乃武，传统书怎么流传？岳家军和杨家将的形象，长期流传在群众之中，如果没有了这些形象，评弹艺术就会黯然失色。有人说，文学是人学，评弹也应该是人学。毛泽东《在延安文艺座谈会上的讲话》中说过，"这个了解人熟悉人的工作却是第一位的工作。""革命的文艺，应当根据实际生活创造出各种各样的人物来，帮助群众推动历史的前进。"在作品中塑造了鲜明、生动、感人的形象，听众就会因其而高兴、哀伤、悲愤。夏衍说，"写人物，主要是为了要通过人物，把剧本的主题思想表达出来。"（夏衍《夏衍论创作》）能够影响听众的褒贬和爱憎，这就达到了文艺的目的。

所以，叙事性文艺、情节性艺术，都要重视塑造人物。顾仲彝说，"人物塑造和情节结构都是重要的，缺一不可，但人物第一，结构第二；情节结构必须以人物性格为依据，从人物性格中诞生出情节来；不是先有情节结构，再把人物一一安插进去。我们如果先把人物研究透了，情节自然而然地在性格中产生了；如果先把情节安排定了，再去找人物，那人物必然跟着情节走，受情节支配，很难塑造出有鲜明生动性格的人物来。"（顾仲彝《编剧理论与技巧》）

人物的塑造有一定的技巧，有前人的经验可以借鉴。演员除多看优秀的文艺作品外，更重要的是生活。创作要深入生活，有了深厚的生活积累和丰富的生活阅历，了解人，熟悉人，才能创造出鲜明生动的人物形象来。情节容易用现成的套子，人物难于"迁户口"。钱玉翠不同于陈翠娥。陈翠娥把珍珠塔送给方卿，说是"代母周全"，但在方卿离开陈家之时，她流露的离别之情，已经越出男女之大防。到后来，生了相思病，还用已经允婚来掩饰。这种为封建礼教所紧紧束缚的千金小姐，完全不同于主动托终身的钱玉翠，是因为两个人身份不同，经历和教养不同。张飞、牛皋、李逵、胡大海性格有些相近，虽都是憨厚、戆直，但又不完全相同。张飞粗中有细，牛皋戆拙中带一点狡黠，常使一点小计谋，让人上当。共性中有不同的个性色彩。人物性格的形成，受制于他们的生长环境和成长历程，是人物性格的典型性和环境的典型性相结合。人物形象的塑造是创作中非常艰难的任务。

评弹刻画人物的特点：

## （一）在行动中刻画人物

评弹静态地介绍人物的年龄、出身、经历、外形，都比较简略。如描写外形的"开相"，一般都用现成的套话。而生动的刻画大体都在对人物行动的叙述中，在人物内心的描写中。如周玉泉的《文武香球》，书里有这样一段，龙官保被关在强盗山上，山大王要杀他。山大王的妹妹张桂英小姐，已经和龙官保私订了终身，特地派丫头来领他，要救他下山。丫头敲门，他不肯开门，黄昏天黑，男女多有不便。后听说山大王要杀他，吓坏了，连声喊快快开门，忘了门是里边开的。小姐让丫头扶他上马，用了梯子也不敢上马，是个老实无用的"书踱头"。小姐只好让他坐到自己的身后，一马双驮。小姐把马鞭子交给他，关照他，她说加鞭，就加鞭，问他会不会，龙官保此时又自负起来了，说"拍拍马屁"总会的。像这种在人物的行动中，用非常细致的手法来刻画人物，会使人物形象显得十分生动。

又如在《描金凤》中，钱玉翠和徐蕙兰私订终身。是姑娘主动，但开口又怕难为情，心神不定，手中正在绣花。"姑娘低头一看，啊，顿时面孔绯红。难为情啊！为啥，原来姑娘手里绣一对鸳鸯，一分心，把鸳鸯头颈绣到翅膀上去了！快些拆吧，否则被人家看见了岂不要说笑。（唱）姑娘此时乱如麻，她背转身躯来拆花。方才是，心无二用把鸳鸯绣，颠倒绣来羞煞咱。"

两人私订终身后，钱玉翠把一只描金凤送给徐，正在此时，钱笃笤回家。玉翠连忙躲进厨房，心慌意乱。钱笃笤发觉有异，跟进灶间。问女儿在做什么，女儿说在洗碗。钱笃笤说："喔，洗碗！好女

《白蛇传》　　选自苏州桃花坞年画

儿啊！我听人家说，洗碗要放了水才能洗，你这样洗，恐怕碗要碎的。""啊呀！"（表）"姑娘难为情啊！我心慌意乱逃到里边，想做些事情聊以遮盖，不料洗碗忘记放水！现在被父亲说穿了，要紧在灶头上拿了一样东西，对汤罐里舀。"钱笃笤："好女儿啊！我听人家说，舀水要用铜勺的，菜刀是舀不起的。""啊呀！"（表）"姑娘脸涨得绯红，把菜刀一扔，返身逃到房里去了。"（《评弹丛刊》第一集）

在《白蛇传》中,对王永昌的吝啬、刻薄也是通过细节描写的。如"吃馄饨"一段:"王永昌做人实在精刮,自家做生意一经打'花手心'还要防别人也'打过门',吃两只馄饨也勿放心。今朝馄饨要五十只得来,㑚馄饨店老板'混带家伙',少下几只。勿,我要数的。'老贤侄请啊!''叔父大人请啊!''老贤侄是客,先请。''叔父大人是长,应当先请。'王永昌想,我勿好对你说,我勿能先吃。我要数啦。'老贤侄,粗点心,㑚客气,冷脱哉啊!'许仙想,吃吧,拿调羹掏了三只。不过就如此闷吃勿好意思,一面吃一面攀谈攀谈。'叔父大人的住家可是这里边啊!'王永昌想,一只一只数,那是馄饨多,要弄错的。看许仙一调羹三只,想,我来两只,'一花'一数好记些。掏了两只馄饨。'是啊,住家勒笃里厢,实梗好有照应点。嗳嗳,请呀。''一五'王永昌边吃边数。许仙又是一调羹,掏了四只。'叔父大人,稍停停还要有劳引领小侄至里边拜见婶母大人'。王永昌一看许仙掏四只。我只好掏一只。'老贤侄,勿必客气,我搭㑚说仔一声末算数哉。俚年纪大哉,缠勿清爽,算数哉。请啊!''一十'。许仙又嬾吃过东西,肚皮饿了,馄饨味道蛮好,一调羹掏了五只,叠罗汉一样叠了起来了。'叔父大人,婶母高寿多少?'王永昌一看,掏五只,喔唷,倒结棍,我勿能也五只。你五只,我五只,那是一汤炉馄饨快煞的,这便如何?让我呷口汤吧。王永昌啊,别人在问你婶母几岁,哪知他还在数馄饨。'嗯,十五'。'啊!婶母大人只有十五岁?''勿,勿,五十岁,五十岁'。"(陈灵犀改编《白蛇传·投书》)

评弹中刻画得比较生动的形象,都注重描写人物的内心。"知人知面难知心",知心才能全面深入地了解人。

## (二) 用夸张手法描写人物的性格特征

关羽的义,岳飞的忠,宋江的忠义,都被夸张到极点,且打上编书者(说书人)理想化的印记。有人在评论我国古典小说的人物塑造时,说人物的性格单一是特点,但性格单一,容易简单化,不是优点,是弱点。性格单一,不生动,不丰满,容易苍白。有的小说和评弹书目中的人物形象,不是单一而是单薄。忠有各种表现,义也有各种表现。在评弹中确有不少形象比较单薄,人物面目不清的毛病。有时说书人倾泻感情色彩,使人物概念化。岳飞的愚忠,方卿姑母的势利,都缺乏细致的心理描写。就像鲁迅评论小说《三国志演义》的缺点时说的,"至于写人,亦颇有失,以致欲显刘备之长厚而似伪,状诸葛之多智而近妖"。[鲁迅《鲁迅全集》第九卷,《中国小说史略·元明传来之讲史(上)》] 一个能人,并不是什么都能;什么都能,便成了神仙。一个坏人,并不是做的每一件事,都是坏事。做坏事也有原因。陈方氏之所以势利,不是无缘无故的,天生的。主观色彩太强,刻画性格特征,就有随意性。在《珍珠塔》中,方卿从后花园出来,陈翠娥小姐见他时,她眼中的方卿"一望俨然品格威","衣着陈旧,但无半点寒酸之气,而且傲骨嶙峋",这已经有很浓的感情色彩了。当陈培德追到九松亭,见到方卿时,他眼中的方卿是"细认河南方子文,唇红齿白风流子,目秀眉清蕴藉人,见他浑如贤大舅,一般品格一般形",这就很有随意性了。衣衫褴褛,长途跋涉,腹中饥饿的方卿如此容光焕发,不可信。何况品格也不是一眼就能看出来的。陈夫人的丫头,说他"形容枯槁面孔黄",倒比较可信。

人物性格是个性和共性的统一。生活中人的性格都是具体的，共性寓于个性之中。没有个性的性格是不生动的，但是不符合一般特性的性格，则是不真实的。环境的改变，主客观条件的改变，人的性格也会改变。一个人在不同场合的不同表现，可能是其性格的不同侧面，也可能是假象。所以写人物就要注意到这种变化。有一种人，喜欢当面奉承说好话，特别是对有权有势的人。当有权势者失去了权势，这种人又是另一副面目。有求、无求可能都是真的，或一半是假的。有人在尚未发迹的时候，谦恭有礼，一旦有了点地位，就傲慢自大，目中无人，说明性格的复杂性。复杂性不是亦好亦坏的组合。一个真实的人物性格，有优缺点，有长处和弱点，有好的思想也有一些不健康的思想品质。但在一个时期，在对待具体的人和事的态度上有其主导的方面。许仙有时相信白娘娘，有时相信法海，这是他性格软弱，而且又缺乏判断是非的能力。当他认识到白娘娘真心爱他，毫无伤害他之意时，就和法海决裂。《玉蜻蜓》中金大娘娘的性格是复杂的。在她所处的环境中，她的任性和强横，是她不顾传统世俗观念，反对用宗法欺压妇女的表现，所以得到听众的同情和赞赏。人物性格有主观性，表现是客观的，对人物性格的评判，应该是客观的。从人物的主观愿望出发，脱离客观实际，造成人物性格单一化，有编书者和说书人在认识上存在局限的原因。所以，作者要认识人，要有生活经验，要和书中人交友，熟知其人，熟知其心，才能使听众"如见其人""如闻其声"。

## （三）用对比的方法写人

说书人只有一张嘴，同时只能说一个人。在场景的描写中，人也不能多。人分主次，写主要的人，其他作为陪衬。在评弹中出现的闲人角色，是落笔不多的人物，就是作为陪衬烘托气氛用的。

有人批评评弹中有不少类型化、雷同式的人物。这是创作一般化的表现。有些角色，如"哑喉咙""嗡鼻头""山西人"，到处搬用。如果只是烘托气氛、一瞬即逝的人物，不必要求过高。但有些小人物在书中经常出现，如《白蛇传》中的阿喜，《双金锭》中的小二官，把这样的人物仅仅写成为了点穿王永昌的吝啬、戚子卿的无奈，是单薄了一点。对这种小人物应当进行丰富、再创造，因为他们经常代说书人说话。

评弹中还有一类角色，如解差、门公、师爷、地保、禁班头儿、媒婆、刽子手等，他们是不可缺少的。但又不是着意去描写的人物，往往很少有写得生动的，确有不少是陈套、雷同和搬用的。在传统书中有不少这类需要丰富、再创造的角色，这是后人的任务。当然，这类角色也有不少成功的先例，如《林子文》中的师爷、《杨乃武》中的师爷、《描金凤》中的洪奎良、《双金锭》中的戚子卿等。

在对比中写人，需经常注意细节。如弹词《珍珠塔》中，陈翠娥挽留方卿不果，在房中寻找值钱的珍宝接济方卿，在抽屉里发现二十四文钱，这是方卿的母亲送给她的纪念品。想起舅母的好处，而今母亲对方卿如此冷淡，回忆往事，阵阵心酸。把方母和陈母作了对比，一个细节写了三个人，是刻画人物的深化。评话《三国》中的煮酒论英雄，也是对比写人。

# 六、景物描写及其他

动中写静,是评弹描写的特点。平面地写、静态地写,听众不容易记住。在人物的行动中写景,容易做到情景交融,给听众留下比较深的印象。

杨振雄《西厢记·酬韵》中的一段,张生等着小姐出园门,"(表)只见小姐漫步轻移,走出园门。(白)好呀!(表)美极哉!见莺莺容分一捻,体露半襟,弹香袖以无言,垂罗裙而不语,似湘灵妃子,斜倚舜庙朱扉,如玉殿嫦娥,微现蟾宫素影。(白)真好女子也!(唱)春风飒飒拂衣襟,阵阵兰香扑鼻迎。踮着脚尖仔细看,这粉脸儿更觉耀双睛。花正香,月正明,月下花前两玉人。好似青衣、素娥俱耐冷,月中雾里斗娉婷。遮遮掩掩穿芳径,露湿苍苔步难行。如此姣容如此貌,不消魂处也消魂。(表)天公做美,月色姣洁。广寒宫里格嫦娥也在帮我忙。(唱)嫦娥也是多情子,扫去天空片片云,今宵饱看俏莺莺。如此深情难报答,但愿你夜夜团圆到五更,人间天上尽欢欣。"把叙事、写景、写情结合在一起。

《珍珠塔》中方卿负气出走时,经过陈家花园,他眼中的园林景色:"大夫松,俨然金刚相;君子竹,依然文质彬。败残荷叶萧

杨振雄等演唱的弹词《西厢记》CD

条柳，黄叶飘飘满地金。洛阳尽说花如锦，偏我来时不遇春。"这段景色并不甚佳的描写，和方卿失望凄伤的"不遇春"的心情是吻合的。

评弹中的叙事和描写，除景物描写外，还有一些剪裁的特色。

"嘴一张，书并行"，"花开两支，各表一头"，是把同一时空中的两件事、几件事，同一时空中的两个人，几个人，分先后叙述和描写。

"说时迟,那时快",把人的行动化为慢动作,或停顿下来介绍。

"有话就长,无话便短",细和粗的结合,慢镜头和快镜头的剪接。

还有噱,噱是评弹的特色之一。艺谚云,"噱乃书中之宝","无噱不成书",可见其重要性。听书不噱,听众感到寂寞,不满足。但噱也要用得适当,为说书服务,对听众有益。噱大都可以归入演出本的文学特色。情节中的喜剧性因素,滑稽、幽默的人物性格,风趣、幽默的语言和动作,均有噱的效果。噱有时发生在演出中,看脚本,很少噱,但演出时却有噱的效果。这是演员的经验和本领。

俗称"肉里噱"的,来自内容,包括情节、人物性格。如《三笑》中的两个纨绔公子,一出角色就噱,其中《三约牡丹亭》一折,更是一场发噱闹剧。"戆大"角色,与常人不同,引人发笑。他们快人快语,有正直坦率的优点,有道人所不敢道的话。听众的笑,常常是赞成或肯定他们的。对丑恶现象,听众常常会意后用笑声进行挞伐。穿插在说书人语言中的噱,俗称"外插花"。如对《珍珠塔》中的陈方氏,对《三笑》中的徐子建、王老虎。它可能在书情之外,但对说书却起了解释、衬托、对比、比喻的作用。有时只有三言两语,俗称"小卖"。

◎ 第五章 ◎

# 苏州评弹传统书目反映的社会生活

苏州评弹 >>>

苏州评弹的传统书目很多。据记载，有一百多部传统书，这些书流传的时间已经很长。有的至今仍在书台上流传。这些书目都产生在旧社会，反映了过去的社会生活。通过这些书目，我们可以了解、认识过去。虽然不是很全面，但其中反映的社会生活、人文风貌、思想习俗，是丰富多彩的，有丰富的内涵。同时这些书塑造了一个个鲜明的、生动的人物形象。这对我们了解历史，了解古代生活，很有认识价值。下面，向读者作概略的介绍，作为听众进入评弹艺术天地的向导。

## 一、认识历史的通俗教材

苏州评话的演出书目，以历史演义题材为多。从《封神榜》开始，《西汉》《东汉》到《三国》，而后是《隋唐》《金枪传》《岳传》《英烈传》，是一部部通俗的历史教材。上述书目，是近年来仍在演出的。还有一些书目，如《列国志》《吴越春秋》《飞龙传》《五代残唐》《征东》《征西》《罗通扫北》《呼家将》等，现在已很少有人演出。所有这些演义，有的接近历史，大体同《三国》的"七真三假"，

《金枪传杨家将前本》　　选自苏州桃花坞年画

相似或者虚构部分更多一点。还有像《水浒》这类书目，虽然史实依据少，大部分属虚构，但都在一定程度上反映了历史的真实面貌。从中可以了解历史、认识历史及其发展的大体轨迹。

不能要求过去的说书人用历史唯物主义的观点去诠释历史，即使建国后新编的二类书，唯物史观的运用，也只能是在学习和掌握的过程之中。但可以肯定已有很多进步。如把王朝的更替归之于天命的宿命论观点，已经大体清除。把皇帝说成龙子、龙孙，把大官说成是天上的星宿，他们睡觉的时候，有危难之时，都会有星宿护身；以前说岳飞生下来就遭大水灾，岳母抱他坐在大缸里逃生，有大鹏鸟保护。这些，现在都已经删除掉了。

把皇朝的兴替和历史的发展归之于昏君无能和奸臣乱政所致，也是一种唯心史观。在评弹的书目中，写了不少昏君。对昏君的揭露，

就是对封建统治的揭露和批判。如《封神榜》中的纣王,《隋唐》中的隋炀帝。通过对这些昏君、暴君的揭露,人们可以了解封建统治的罪恶本质及其对百姓的剥削和压迫;还能揭示出多行不义必自毙,没有推翻不了的统治者这样的真理。许多评弹书目中,还向听众介绍了不少反抗压迫推翻朝廷的英雄豪杰,志士仁人。有些人物在听众的心目中,长期闪耀着光芒,成为无告的被压迫者心中的希望和慰藉。像程咬金、牛皋、李逵这些来自下层的英雄形象,他们敢于造反,不畏强暴。牛皋敢骂皇帝,李逵要大哥自己做皇帝。他们在行动上,已经把斗争的锋芒直指皇权,指向最高统治者了。他们来自下层,自然是下层群众的崇拜对象。受这类人物形象的感染,在听众中或多或少地起了一些驱除门第和等级观念的作用。"皇帝轮流做,明年到我家""三十年河东,三十年河西""穷人亦有翻身日,瓦爿也能打翻转",这种历史循环论,虽然也是唯心史观,但是反映出封建统治神圣不可改变的迷信已经开始动摇。

由于编书人、说书人受历史时代的局限,他们对皇帝的揭露有较多的顾忌和保留。在许多传统书目中,揭露的矛头,总是指向奸臣:奸臣当道,篡权乱政,陷害忠良,欺压百姓,搜括钱财,贪婪残暴,奢侈腐败,无恶不作。评话《杨家将》里的潘仁美,害死了杨家多少英雄。评话《岳传》里的秦桧,以"莫须有"的罪名害死岳飞。在弹词中,有几部书说到严嵩,严嵩迫害海瑞,又害死曾荣、曾贵的父亲(弹词《十美图》)。这种描写和揭露,会激起听众对诅咒奸臣、痛恨世道不公的共鸣;进而启发人们思考:为什么奸臣能够如此为所欲为?他们为什么能身居要位?皇帝为什么会如此宠信奸臣,对他们言听计从,重用、纵容、保护奸臣?当时的评弹书目中,当然不可能、

也不敢如此发问，但演员和听众都会深思：奸臣的罪大恶极，根子在于皇帝的腐败、昏庸和低能。把奸臣能当道，归罪于做皇后或皇妃的奸臣之女，这在传统书目中，是经常有的。如评话《包公》中，奸臣的女儿是皇妃，就把责任转嫁给女子。这一种错误观点，是历史的局限。奸臣是封建制度、封建吏治下的必然产物。所以，对奸臣的揭露愈是彻底和深刻，愈能帮助人们认识封建统治的本质。

忠臣和奸臣是皇权统治下交替使用的两支力量。忠臣和奸臣的消长，是封建皇帝统治方式变换的反映。一般将开国皇帝、中兴之主都写得非常开明，如《隋唐》中的李渊，《东汉》中的刘秀，是有能力、有作为的皇帝，容不得身旁有奸臣存在。励精图治的皇帝，往往是从谏如流、善于用人的，能够把许多忠于皇权的贤臣、良将团结在自己的周围。处于上升时期的、受到百姓拥戴的皇朝，忠臣和清官也能交汇为一体。享乐腐化、苟安贪生的皇帝，总是被一批奸臣所包围。皇帝造就奸臣，奸臣催化皇帝的昏庸。他们之间互相利用，互相依存。《岳传》里的秦桧，私通金邦，又为赵构所宠信。他迎合赵构苟安的愿望，主张南北议和，维持对峙的局面，这样赵构的皇帝才能做下去。而岳飞主张直捣黄龙府，迎回徽、钦二帝，将置赵构于何地？赵构怎么能支持岳飞呢？所以岳飞的冤死，不是秦桧一人之所能为。杭州岳王坟前跪着四个奸人像，掩盖了背后的赵构。

评弹中，经常有外族入侵，危及王朝存亡的故事，奸臣是私通外邦的，或者是无能抵抗的。于是国难思忠臣，要靠忠良来挽救危局，把他们再请出来，或者平反昭雪后重用。杨家将几次被贬，受冷遇，又几次被请出来，都是因为辽邦进犯，奸臣无力领兵抗拒之故。《岳传》后段，皇帝为岳飞平反，岳家军后辈继起，也是因为外患告急。

弹词《倭袍》中，奸臣张德龙向文华殿大学士唐上杰借一件祖传的御赐倭袍，唐上杰不借。张德龙的儿子在扬州仗势欺人，碰巧遇到唐上杰的儿子唐云卿等，后者责打张德龙子，因此得罪了张德龙。张向皇帝进谗言，说唐上杰私通外邦，皇帝将唐上杰全家抄斩。唐家儿子夕逃，后来在边关立功才获平反。人们不禁又要问：忠臣为什么经常受屈、受冤？奸臣的谗言、诬告皇帝为什么一听就信？难道冤狱不经过皇帝能造成？所谓"天子圣明，臣罪当诛"的说法，连奸臣也不会心服。天子换马，朝臣易位，忠臣和奸臣的交替，都取决于皇帝的需要。《大红袍》里皇帝要重用海瑞，严家就倒霉。在评话《包公》中，有一个"狸猫换太子"的故事，说的是宫闱内部斗争，是皇妃之间的争宠：谁生太子，谁当皇后。又是忠奸太监之间的矛盾。一直到小皇帝接位，蒙冤十八年的生母寒窑告状，包公审理，除去郭槐、庞吉奸党，斗争才结束。

评弹的许多书目中都写到了奸臣，奸臣窃国篡权，奸臣之多，反映了封建制度的腐败。苏州评弹的传统书目在揭露封建政治生活的黑暗方面，有其独到之处。

## 二、重气节是优秀的传统道德

评弹书目中,在写到国家有外患入侵时,忠臣总是主张抵抗的爱国主义者。他们为了国家和民族的利益,奋起抵抗侵略,甘愿为国捐躯。所以,我国历史上出现了不少爱国的民族英雄,给后世的人们以鼓励和教育,这是维系中华民族大团结的强大凝聚力之一。我国人民重民族气节,重视气节教育,这是传统美德的一部分。

中华民族形成的过程中,在各民族之间,包括汉族和众多的少数民族之间,有一个相处和联合、渗透和融合的过程。在民族与民族之间发生矛盾、斗争,乃至民族之间的战争,这是客观存在的历史。对历史上发生在中华民族内部的一些冲突和战争,我们要用历史唯物主义的观点来分析,区分战争的正义和非正义,分析战争的始因与后果,分清入侵还是抵抗,是有利于生产力的进步,还是对先进生产力的破坏。在历史上,汉族曾经侵犯过其他民族,包括后来组成在统一的中华民族大家庭中的兄弟民族,当然也有过其他民族对汉族侵犯的事发生。发生在北宋、南宋时期的民族战争,是异族向汉族地区的入侵,对中原进行掠夺,是对生产力的破坏。所以,评弹传统书目《杨家将》和《岳家将》,说的是以他们为代表的抵抗军民,参加的是反

侵略的正义战争,他们作为抵抗侵略者的民族英雄,一直为后世人们所崇敬。

天波府里的杨家将以及精忠报国的岳飞,既是忠于国家和人民的

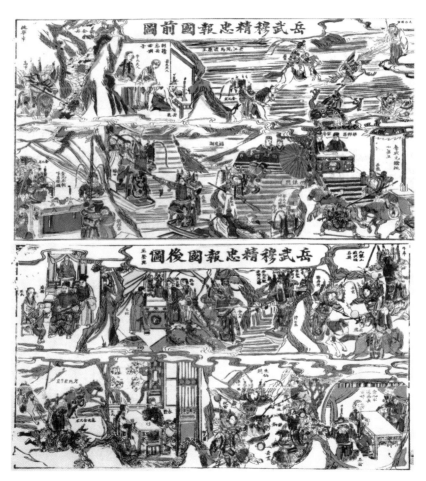

"岳武穆精忠报国前、后图"　选自苏州桃花坞年画

民族英雄，又是忠于朝廷的忠臣。在当时的历史条件下，忠于皇帝，就是忠于国家；忠于国家，首先就是忠于皇帝。对于岳飞，不可能要求他区分忠君和忠于国家、人民之间的不同。所以，在皇帝的十二道金牌下，岳飞只得从前线撤回，"君要臣死，臣不得不死"。岳飞阻止了部下的抗命请求，为了不让自己的儿子稍稍显露出不满，在狱中得知将被处死前，竟先令岳云自尽。所以，后人都批评岳飞愚忠。这是岳飞的历史局限。但是，岳飞被塑造成忠君的典范，封建忠孝节义的化身，也适合历代统治者的需要。岳飞如此之忠，所以被抬进了关岳庙，和关羽一同进入庙堂，享受统治者和百姓的祭祀。这是在清王朝的统治地位稳固之后的事。而先前降清的明臣，则被贬入"贰臣传"。尽管他们曾经为新朝立过功，受过清皇朝的封赏，但在清皇朝的统治稳定以后，要求自己的臣子不能有二心，只能一心报效主子。所以，对前朝的"贰臣"不可能宣扬、肯定他们，只能贬斥并挞伐他们。于是岳飞的忠和关羽的义，就顺应其时了。在《岳传》故事中，岳飞被神化成了道德的化身，人物也概念化了，影响了他的形象的鲜明性、生动性。建国后经过整理，在曹汉昌的《岳传》演出本中，岳飞愚忠成分被削弱，形象就比以前生动了。

岳飞成为忠善的化身，其对立面秦桧，便成了奸恶的象征。秦桧死了之后要让其像油条那样在油锅中炸，在地狱里还要受尽种种刑罚。从认识论角度来讲，这是不可能的，也是不科学的，但奸臣卖国求荣，十恶不赦，群众对他恨之入骨。如此下场，符合历史上众多百姓的感情倾向。

正是这种认识和感情，构筑了我国历史上长期存在着重气节的民族传统道德的基础。汉奸是受唾骂的，受人痛恨的，是人类所不

齿的。

重气节的爱国精神今天仍应发扬。今天讲气节，应该建立在科学的认识基础上。但是汉奸还是汉奸，不能因为文章写得好，字写得好，就可以为他们的汉奸行为辩解、开脱，为这个人、那个人翻案，这并不是一种正常的现象。也许有的人只是"标新立异"，或"哗众取宠"，谋一点小小的"名声"，博取"蝇头小利"。但其后果是会引起思想混乱，混淆忠奸和是非曲直。中华民族已经豪迈地屹立于世界民族之林，但是帝国主义亡我之心不死，只要有风吹草动，有适宜的国际背景，就会有企图分裂国家的卖国贼。中国人民，尤其是青年一代，强国之志，报效祖国之心，不可懈怠。

## 三、全面地认识清官

奸臣总是贪官,忠臣总是清官。这也是对历史现象所作出的、带感情色彩的概括。

历史上是有清官的。在统治阶级中,有一部分人是以政治家、思想家的面目出现的。他们致力于维护本阶级利益的思想和道德的建设,又是身体力行者。他们和本阶级的其他人可能形成对立(参见马克思、恩格斯《德意志意识形态》),清官是统治阶级中比较有远见的人,能从统治阶级的长远利益出发来判断是非得失,以此要求自己和别人。为了忠于统治者的长远利益,巩固封建王朝江山万年,他们敢于拂逆皇帝旨意,进行所谓直谏、死谏,如海瑞,抬了棺材上殿,不惜牺牲身家性命。他们指责皇帝,骂皇帝,因为忠于皇帝。但他们对皇帝的影响是有限度的。开明一点的皇帝能听一点,专制、残暴的皇帝一点也听不进。下层群众心目中的清官,是能对抗皇权的清官,是能监督和制裁皇帝的清官。这只是一种偶像,事实上是做不到的。因为,清官只不过是一种调节力量,被利用来调节统治阶级内部的矛盾,同时也调节统治者和被统治群众之间的矛盾。这种作用,又是有限的。其最大限度便是不允许动摇皇朝的最根本利益。

清官是爱民的，清廉的。清官也是官，"三年清知府，十万雪花银"，待遇并不薄。但清官有儒家的"民本思想"，比较关心群众的疾苦，能考虑减轻群众的负担。清官还会为老百姓申冤理枉，所以，老百姓希望有清官，清官是老百姓头上的"天"，是"为民作主"的"父母官"。清官对老百姓有利，老百姓喜欢清官，愿被清官所"牧"。这反映了在封建专制统治下，人民群众没有地位，没有政治权力，也没有说话的地方。他们有了不平的事，有了委屈和困难，受了欺侮，希望有清官为他们主持公道。老百姓需要清官，幻想清官帮助他们。

在评弹书目中，有不少这种被夸大了作用的幻想式描写。秦香莲能告倒陈世美，包公敢把陈世美铡死。不但斩了皇亲国戚，拂逆了皇太后的旨意，而且破了"刑不上大夫""民不告官"的封建教条。同样，在弹词《双金锭》中，势利赖婚的黄恩，退婚不成，把女婿推到水中。虽女婿遇救未死，但黄已犯杀人罪。结果只是以罚代罪，黄恩没有受到严惩。在弹词《大红袍》中，写了不少海瑞爱民的事迹，他自己带了衙门里的官吏和差人去为上司背纤，顶撞了奸臣。海瑞在浙江离任的时候，无数老百姓夹道跪送。海瑞受到老百姓如此爱戴，这种场面愈是热烈，愈是使人想到老百姓的无告和地位的低下。他们对清官，如同大旱之望云霓，说明清官太少，老百姓太苦恼。《大红袍》中的海瑞，生活十分俭朴，经常以青菜、豆腐待客，自己常常吃粥，一块乳腐要分几顿吃。随从偷吃了他的乳腐，他吃粥就没有菜。这是老百姓眼中的清官。

清官的作用是有限的。旧时代的群众对清官的过高期望和推崇，是当时条件下老百姓的无奈。对旧时代的清官，对评弹书目中反映的清官形象，要给以实事求是的评价，充分肯定清官的历史作用。清官

的形象，至今仍有认识价值和启示作用。

现时代的各级领导干部、国家公务员都应该清正廉洁，勤勤恳恳，全心全意为人民服务。如果是一个优秀的干部，比照旧时代的清官，要求应该更高。"父母官"的称呼，已经和公仆的称号不相容了。"当官要为民作主"，这是一句艺术语言，其实你做干部，就应该办事，不是什么为民作主不作主的问题。不能你是民，我是"主"，相反，为民办事，应该帮助群众实现当家作主的权利，让人民群众享受他们应该享受的民主权利。现在，在我们的文艺作品中，尤其是新创作的作品中，对清官的宣传太多了，而且有些宣传是不正确的。不是宣传民主思想，而是宣传封建思想，上官下民，上智下愚，上主下仆。可能有这种认识，因为社会上有不平，有腐败现象，所以，仍有人企盼清官。抬出清官，是对某种现象不满的表示。但是，反对腐败，从根本上说，应该加强民主和法治建设，加强监督，而不是依靠几个清官。

## 四、揭露旧社会的黑暗

朝廷昏庸，造成忠臣被陷害的冤案，这类故事，评话中有，弹词中也有。除上面讲到过的《倭袍》中的唐家，《十美图》中的曾家，还有《珍珠塔》中的方家等。

在弹词中，还有许多发生在中下层人民身上的冤案。如《描金凤》中的徐蕙兰，是个苏州的落难公子，姑父马王爷召他到河南，有意要让他继承王爷的爵位和财产。但是，王爷曾经说过，要让家童马寿作为义子。徐蕙兰一到河南，便危及马寿的前途。所以，马寿要谋杀徐蕙兰，不料错杀了和徐同睡一室的王云显。马寿遂诬徐为杀人凶手，买通官府，把徐蕙兰收监候斩。

在弹词《双珠凤》中，文必正的叔婶为夺文必正的一份家财，想用毒酒谋害文必正，不料误毙了自己的儿子。于是买通官府，诬告文必正为凶手，把文必正收监问斩。

弹词《双金锭》中的王玉卿，投奔岳丈黄恩，黄想赖婚，王玉卿拒绝。黄谋害不成，乘家中丫头被杀，诬王为杀人凶手，买通太仓知州和苏州知府，将王玉卿收监问斩。

一连串的冤案，揭露了封建社会的黑暗，封建吏治的腐败，以及

一群昏庸污吏的贪赃枉法、草菅人命。"天，做不像天"，群众对封建统治的不满和失望，已经开始流露。在评弹中，透露出下层群众反抗、斗争的要求和努力。如《描金凤》中，马寿诬告徐蕙兰，塞赃给祥符知县。在此前先塞赃给地保杨忠，杨忠经过踏勘，明知凶手不是徐蕙兰，但收下了赃银。回家告诉妻子邢氏，邢氏劝丈夫不要做伤天害理的事，不可受贿。杨忠却因马寿、马府势大滔天，不敢不收。他不听妻子劝告，邢氏自尽。这个正直的妇女形象是值得称道的。杨忠因家庭变故，内心愧疚，辞职不干了。另有一种说法，地保洪奎良，不受贿赂，知县受了贿，但地保在大堂上，仍力辩徐蕙兰是冤枉的，指出马寿是真凶。知县撤了他的职。洪奎良开了家茶馆，对过往人等讲冤枉。当然，他要一直等到清官白溪的到来，才能为徐蕙兰申冤。这个急公好义、敢于斗争的洪奎良，是从下层群众中产生的很有光彩的形象。建国后这个人物形象经过再创造，更加丰满和生动，是理所当然的。

　　在来自下层群众的反抗斗争中，弹词着意塑造了一串形象生动的小人物。如《双金锭》中的戚子卿。此人是一个讼师，人称"袋里赤练蛇"，大家有点怕他；但比较起来，更怕他的是官府。戚子卿为人热心，肯帮助别人，比较主持公道，敢为穷人讲话。又如《双珠凤》中的陆九皋，是文家的老乡邻，冤案的目击者，他是一个热心正直的人。敢讲话，敢骂贪官污吏，敢出来为文家申冤。在这些小人物身上，多少透露出百姓对封建吏治、封建制度的不满和抗争。

　　在弹词的冤案故事中，还有一种类型的小人物形象。如《双珠凤》中的杨虎，《描金凤》中的金继春。《双珠凤》中的文必正在被判了死刑以后，杨虎让自己的儿子替死，放走文必正。《描金凤》中

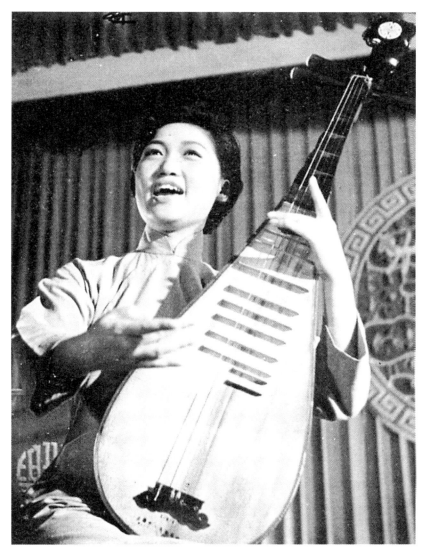

长篇弹词《描金凤》传人余红仙

的徐蕙兰被判了死刑，有义弟金继春代他坐牢替死，骗得徐蕙兰逃走。他们都是为了报恩。"知恩必报"，总比忘恩负义、恩将仇报好。但对恩仇要具体分析。这里的报恩代死，是因为事先都知道他们是受冤屈的，只要救他们出来，将来都可能平反昭雪，愿望是良好的。他们知道是冤案，冤枉好人，但无可奈何，出此下策。对杨虎、金继春的同情，使听客愈益看清封建统治的黑暗，封建吏治的罪恶。金继春是心甘情愿的，而杨虎的儿子就不同。他是一个哑巴，并不了解事情的全部真相。他是被灌醉后死去的，显得很残忍。人们同情这个无辜的被害者。旧时的说法，在描写杨虎的思想时，杨虎还认为自己的儿子能为文少爷替死，是福分。暴露出杨虎有浓重的封建等级观念和奴隶主义思想。所以杨虎是一个复杂的形象。这种被扭曲了的知恩报答，是封建思想统治下的产物。

　　冤案重重，有多少能得到公正的、公平的处理，有比较好的结局呢？在评弹书目中的冤案，一般都有较好的结局。不能总是"好人倒霉"，好人平安才是天公地道。听众希望受冤者能"逢凶化吉""遇难呈祥"。这是人民群众的期望。

## 五、评弹里的侠

在苏州评弹的许多书目中，都有侠义之士，有侠义故事。如弹词《大红袍》中的韩林是个有侠义之心的英雄，书中还有一个杜雀桥，有点像《水浒》里的时迁，神偷式的侠士。评话《金台传》中，写了不少绿林好汉。《济公传》则为神怪和侠士的结合。

不过，像后世称为武侠小说的"侠客书"，虽然不少，而且有过两次勃兴，但流传时间长的并不多。流传时间比较长的，还是公案和侠义结合的故事，如《彭公案》《施公案》等，这两部书，建国后说的人渐少。只有《包公》《七侠五义》等，流传至今。

《水浒传》是反朝廷的，而《包公》《七侠五义》是保护朝廷和清官的。性质有所不同，但揭露社会不公，谴责世间不平，锄强扶弱，抱打不平则有相同或近似之处。

侠客书的勃兴，第一次是在 20 世纪的二三十年代。侠客书受武侠小说和武侠题材影片的影响。现在传下来的传统书目中，侠客书有评话《一支梅》《七剑十三侠》《八大剑侠》《十二金钱镖》《三侠剑》《小五义》《火烧红莲寺》《血滴子》《荒江女侠》《乾隆下江南》等，还有一些弹词书目。但这些书目流传的时间大部分不是很长。

建国以后，特别是到了改革开放后的今天，文艺的繁荣和"百花齐放"形成了比较宽松的环境，这和过去的情况是完全不同的。到20世纪80年代初期，侠客书又一次勃兴，除翻出过去的侠客书外，有不少是根据港台武侠小说改编的。尽管对新派武侠小说，在小说界、文学界有不少人推崇备至，在评弹界也盛了一阵子，据估计在评话演出书目中曾占到百分之七十以上，在评弹演出总书目数中，也占了百分之三十几。但盛行了几年，就成了强弩之末，目前说这类书的已经很少了。

在评弹中，侠客书至少存在如下一些弱点和不足。

（1）追求情节的曲折离奇，出人意料之外，而不在情理之中。宣传神怪、迷信，往往陷于荒诞不经。书不够，神怪凑，给听众的只能是心理、感官上的刺激，缺乏感人的艺术魅力和欣赏价值。

（2）忽视刻画人物。侠客书中很少鲜明、生动的人物形象。人物往往如过眼云烟，印象不深，听众听完一回书，搞不清主人公是谁。像《七侠五义》中的白玉堂、雨墨、艾虎这样栩栩如生的人物形象，侠客书中很少见。

（3）大多脱离社会现实生活。侠客们来无影，去无踪，飘忽无定，不知他们做什么生计，靠什么吃穿，似乎是不食人间烟火的，也缺乏常人的喜怒哀乐。

（4）渲染帮派、门系之间的争斗。他们不分是非，不讲原因，凡是不同的派系，逢人便打，打完就走。有的专讲世代恩仇，冤冤相报，没完没了。而对所谓"知遇之恩"则"只要渊明能识我，寄人篱下亦甘心"，反映了狭隘的行帮思想。

（5）神化个人形象。宣扬个人超凡的本领和超人的力量，以至超

越社会，不受法律、道德、人格、人性的任何约束。

　　对于具体的作品，要具体分析。侠义、侠客，作为题材，在文艺作品中当然应该有一席之地。同样的题材还可以写出不同思想意义、不同主题、不同风格的作品来。对传统书目中那些有比较积极思想意义和认识价值的侠客书，应该整理保存下去。同时可以编一些侠义题材的新书，宣扬见义勇为、奋不顾身、急公好义、助人为乐的英雄精神。

## 六、男女自由婚姻的尝试和追求

　　封建社会中,在封建礼教的束缚下,男女婚姻是不自由的。这是青年男女的莫大痛苦。这一点,今天的青年男女可能已经很难理解。弹词二类书《梁祝》和《孔雀东南飞》就是揭露这种不合理的婚姻制度的。王月香的一曲《哭灵》,是对旧时代因男女婚姻不自由而造成的悲剧的控诉。包办婚姻,"父母之命,媒妁之言",青年男女结婚之前是不见面的。讲门当户对,如同交易。"婚姻都是由双方的阶级地位来决定的,因此总是权衡利害的婚姻"(恩格斯《家庭、私有制和国家的起源》)。在弹词《落金扇》中,罢职总兵陆琪,为了自己再起的前程,不惜将自己的女儿献给皇帝,攀缘女儿的裙带向上爬。《西厢记》中的张生,在救崔小姐之难时,老夫人允诺了婚事,把女儿配给张生。但贼兵退后,老夫人就赖婚。因为张生是个没有功名的白衣人,"门不当、户不对"。封建婚姻制度使普天下多少有情人不能终成眷属,扼杀了无数青年男女的幸福爱情。

　　弹词中私订终身的故事,冲破了一条界线:青年男女在婚前见面,而后再订婚。"一见钟情",先见后有情,有了一点自由选择。封建理学是不讲情的,讲情便逆了封建礼教的规范。才子佳人,郎才女

《唐伯虎与秋香》 选自苏州桃花坞年画

貌,这是互为选择的标准。不见面怎么知道?见了面才知道"才"如何,"貌"如何。"才"还要当面试探,这就有了青年男女之间的私下交往。

"情"抨击了理学的"灭人欲",才子佳人的情,闪烁着人性的光芒。只是在后来,情蜕化为"色情"的时候,就走向平庸和粗俗。如弹词旧本《三笑》中说"八美"的故事,才子佳人之情,已沦为了"色情"。所以,徐云志长期努力改编《三笑》,使男女之情回归到爱情的"情",为净化书坛作出了很大的贡献。

经过筛选,流传下来的评弹书目中,有不少包办婚姻不成功,而青年男女私订终身得以成功的故事,更多地反映了人们的愿望和理想。如弹词《双珠凤》中,霍定金小姐的父亲代女儿定亲,但女儿已经和文必正私订终身。于是她离家出走。临走时,为造成一种她已经

被烧死的假象，放一把火，烧毁了小姐堂楼。这是一把烧向不合理婚姻制度的烈火，虽然带有虚构的成分，却是很大胆的。《描金凤》中安徽汪二朝奉要讨钱笃笤的女儿钱玉翠做"两头大"（妾）。钱笃笤已经屈服，但钱玉翠在许卖婆的支持下，强退了这门亲事，保护了自己的婚姻自由。

苏州弹词兴盛时期，才子佳人小说已经由盛转衰，但评弹还是受到才子佳人小说的影响。有不少才子佳人故事的评弹书目，是经过听众选择的，能够保留流传下来的几部才子佳人私订终身的长篇书目，都有点新意，而且有超越实际生活的想象力。如在弹词《双珠凤》中，文必正和霍定金私订终身。文必正回家，被诬入狱。霍定金从家中出逃后，女扮男装，认了一个做大官的义父，被带进京城。其才能为皇帝赏识，封为钦差大臣，正好到洛阳。霍定金此时改名霍必正，她私行察访，弄清真相，为文必正翻案。前段的故事比较落套，私订终身虽然不合封建礼教，但还算是门当户对的婚姻。后段的故事，霍定金不但做了官，而且帮丈夫平反，却是有点新意。在男女不平等的封建社会中，妇女不能做官。据历史资料，除了武则天时代，或在农民起义军中，有过女官，历史上的封建王朝，没有女子做官的，也没有女状元，包括女扮男装的女状元。弹词中，不但肯定了女子有才（科举之才，做官之才，孟丽君还有治国之才），而且肯定了女子也能做官；妇女还能依靠自己的努力，为受冤的男子平反。这就有点奇特的光彩。当然，这是想象，最终还是受到限制的，冲不破男女有别的大防。文必正平反以后，这一对男女的婚姻，再次碰到困难——面临着两难的选择：霍必正要做官，就不能和文必正结婚；霍定金要结婚，官就不能做下去。而故事要结束，男要婚、女要嫁，旧时女子做

官还有欺君之罪，所以只好让霍必正报了病逝。然后霍定金再生，终于完婚。在想象世界中转了一大圈。

在弹词《文武香球》中，落草在山上的张桂英小姐，主动和龙官保私订终身，违背了她哥哥的主意。她就把龙官保救下山去，也是一个救丈夫的女子。在《描金凤》中，私订终身的徐蕙兰和钱玉翠，并不是门当户对的：一个虽然落难，但是公子；一个是小家碧玉，又是笃笃实实的女儿。徐蕙兰定亲后，到河南，姑母反对这门亲事，但徐蕙兰不同意退亲。这部书的这段情节是对封建门第观念的一次冲击。弹词《落金扇》中，周学文男扮女装，考进陆家戏班子。借送衣的机会，向小姐求婚，小姐答允。但皇帝选秀女，陆琪要献女儿。周学文和好友孙赞卿商量请出顾鼎臣出面周旋，说周、陆早已联姻，得以成就婚姻。这是私订偶然的成功。婚姻的阻力来自最高统治者，长篇弹词中没有进一步展开矛盾，是其不足。

在《十美图》中，改名鄢荣的曾荣和严嵩的孙女严兰贞结成夫妇。虽然不是自由婚姻，但婚后严兰贞发现自己的丈夫是祖父、父亲要追捕的政敌。严兰贞小姐同情忠良之后，不满祖父、父亲的作为，放走了曾荣。这就不是一般地写男女青年之间的互相仰慕和钟情，而是进一步提升了为爱情不惜叛逆家庭，去爱其所爱，恨其所恨。也就是说恋爱、婚姻是社会生活的一部分，总是和每个人的政治态度、经济生活结合在一起的。评弹中写婚姻家庭生活的传留下来的书目，都有一定的社会意义和历史价值，不只是就婚姻讲婚姻。

## 七、冷冰冰的人际关系

评弹书目中揭露了一种普遍存在的社会现象,"富在深山有人来,贫居闹市无人问",即人际关系中的势利现象。也就是弹词《珍珠塔》中说的"世情看冷暖,人面逐高低"。在苏州评弹的书目中,尤其是弹词的书目中,揭露势利现象的描写很多。如弹词《双金锭》中,吏部天官黄恩退休回太仓,途中碰到赴任的山东巡抚王桂林,主动将女儿许配给他的儿子王玉卿。不久,王桂林死,王玉卿因家境清寒,去太仓借攻读之本。因为王家已经无钱无势,黄恩前后判若两人,要退婚。又如弹词《大红袍》中,邹应龙死后,家境困难,他儿子去向岳父梁通借贷,非但没有借到,反受一场羞辱。梁通以前受过邹家的照应,显得忘恩负义。在评话中也有。《七侠五义》中,颜仁敏进京赴考,投奔姑夫。姑夫柳洪是一个生意人,这个人"生意越做越大,器量越来越浅,年纪越活越老,算盘自然越来越精,但眼睛却越看越近,到现在只见银子不见人"。(参见金声伯演出本)从前,颜仁敏的父亲是做官的,两家中表联姻,指腹为婚。现在颜父已死,听说颜家已穷,柳洪一直想退婚。但颜仁敏来时,带了书童,骑着马,衣服是全新的。柳洪一时吃不透不知究竟,他看了颜母来信,方知颜家确已

贫穷。柳洪的脸色、神态,一刻三变,势利之心、之态,活龙活现。

弹词《珍珠塔》是一部集中揭露世态炎凉,批判势利的书目。"人穷志大"的方卿,势利的姑母,在江南几乎是家喻户晓的典型人物。

方卿的父亲做过大官,遭奸臣陷害,家道中落。方卿奉母亲之命去向姑母借钱。方家虽有恩于陈家,方卿的姑夫陈培德出身贫穷,因方家的接济才有了功名,做了官;或说,方家在抄家前,有一笔银子寄在方卿的姑母处。但当方卿到襄阳之日,正是姑夫寿诞之期。还没有开口告借,姑母已讨厌他的穷相,认为他辱没了方家和陈家的门楣,坍了陈家的台。方卿告借不成,反受一场奚落和羞辱。于是负气而归,扬言不得功名不到襄阳。后世的人们,称赞方卿有骨气,有志气,宁可饿死不受辱。当时,方卿口袋里只有七文钱,有饿死的可能。他立的志,又何等渺茫。普天下的读书人,能有几个得到功名?后来方卿中了状元,出头了,得以报复,是众多读书人的期望,也是天下处于困境的人所希望的。为天下寒儒,为很多求助无门的人出了一口气。《珍珠塔》之所以为后世人所接受,广为流传,就是因为世态炎凉的势利现象普遍存在,受势利之气的人很多,**鞭挞势利能引发人们的共鸣**。

鲁迅说过一段话:"有谁从小康人家而坠入困顿的么?我以为在这途路中,大概可以看见世人的真面目。"虚情假意却是真面目,言之何等凄凉,却入木三分。

势利是私有社会的产物。这种观念还会长期存在。时至今日,势利现象、势利之徒还是不少。势利小人对有权有势有钱的人,卑躬屈膝、点头哈腰;反之,是另一副嘴脸,今天要用到你是一副嘴脸,用不到了,又是一副样子,其待人态度取决于对他是否有利。这种人从

本质上讲,是利己主义。但势利之徒,如果形成一种势利的心态则更为可怕。你对有权势的人、对有钱的人,逢迎谄媚,可能是为了图点好处。但是,对既无权势又无钱,且并不妨碍你的人,又为什么要一

"珍珠塔前、后本"　选自苏州桃花坞年画

副势利面孔呢？《珍珠塔》中，白云庵里的一个尼姑就是这样的人，她看不起方卿的母亲，却又妒忌方母被人看重。这种心态是畸形的，同样是势利的，她看不起方母贫穷，却妒忌方母人格。

　　《珍珠塔》揭露和批判势利，所以能长期流传至今。至于《珍珠塔》是站在什么立场来批判势利的，这个问题可以研究。虽然书中批判势利观念的思想武器，也是封建的思想以及衡量标准，但我们应持历史唯物主义观点，不能去苛求前人在《珍珠塔》中的创作思想。

# 八、下层群众的心声

生产力的不断发展，推动了社会的发展。城市中的市民阶层是城市的主要角色，他们在文艺中也要寻找自己的位置。

弹词中的《白蛇传》，即以市民为主角，反映下层群众安居乐业的理想和发家致富的要求。《白蛇传》将怪异故事人性化，所反映的生活和思想都很平民化。这在弹词题材中是比较典型的。在书里，法海是破坏幸福生活的"恶僧"和"妖僧"。原来那个庄严的护法僧，变成了面目狰狞的凶手。而白娘娘虽然"现原形"，吓坏了许仙，但她奋不顾身地去"盗仙草"，是她为爱情献身的升华。与法海"水斗"，更显出她大无畏的精神。"断桥"相会又塑造了她妩媚的柔情。她帮夫成家立业，在"合钵"前，白娘娘把早已准备好的自己的画像给许仙，为孩子准备好七年的衣帽，又是一个活生生的贤妻良母。

在"合钵"的时候，许仙的姊姊大骂法海，众人要打法海。在陈遇乾校定本中，有这样一段："啊呀，秃驴吓，你这般花言巧语，谅必你妖僧见了我家弟妇，图她美貌，谋夺人妻，使弄邪法，摄去奸淫，罪当万死。我也不要活了，拼了你这妖僧吧！"像骂街一样，以其人之道还治其身，大快人心！

许仙对白娘娘是有情的。但囿于世俗的观念,胆小怕事,对异端心存疑虑,动摇不定,所以对白娘子既爱又怕,内心矛盾。他上法海的当,帮助法海,伤害了白娘娘,又毁灭了自己的幸福。许仙是一个缺乏主见的人。他患得患失、畏首畏尾,反映了小市民的庸俗习气。许仙软弱的性格,终于铸造了一个悲剧。

《白蛇传》中另一个重要角色——小青,这个人物经过不断的完善和提炼,其形象愈加讨人喜爱。她原本是一条青蛇,本领比白蛇小,做了白娘娘的仆从。旧书说到"下凡"结识许仙时,小青要求共事一夫,商定两下三、七平分。旧本中还有白娘娘迟迟不兑现,小青因而出走,在昆山迷惑顾家公子的情节。后来,在弹词中有很大的改变,小青和白娘娘的关系,情同姐妹,对白娘娘赤胆忠心,一片真情。为了白娘娘,赴汤蹈火,在所不惜。她又是疾恶如仇,不满许仙的薄情。面对法海,她奋力反抗,义无反顾,后来还要"焚塔"。这应该是下层市民反抗恶势力的愿望和力量的象征。

在传统书目中,下层群众成为书中主角的,还有《描金凤》中的钱笃笤。这是一个比较复杂的人物形象。钱是从事迷信职业的老江湖,玩世不恭,好开玩笑,有时有点恶作剧,有点无赖的味道。但他心地不坏,肯帮助人。早先的说法,他真的有天书,那是迷信。后来说是假的,是他骗人的。有的艺人强调他急公好义的一面,不怕皇帝,不畏权奸,所以"棉纱线扳倒石牌楼"。他说了许多老百姓想说的话,反映了下层群众的心声。他平步青云,但不忘根本,不忘故旧。钱笃笤实现了上下颠倒的幻想,他自己也知道这是一步登天,准备好随时回家干老本行。他曾经得意地说,"世界末还要老钱排场、排场,要得就得,要失就失,难道些许小事就做勿得主哉?"钱笃笤

的形象，反映了一种——世道是要变的——老百姓的希望。

还有神圣的济公活佛到了评话《济公传》中，竟以凡俗、无赖、流民等的形象出现。济公有超凡的本领，"前知一千，后知八百"。能够除妖灭怪，为人治病，妙手回春。但又离不开俗世的享受，大吃大喝，嗜酒如命，常醉不醒，放荡不羁，颇有一点现时的"潇洒"味。济公这一形象看似低下，甚至还有点自轻自贱。通过济公这个人物，揭露社会不公，暴露人间黑暗，反映下层群众对封建特权的不满。这恰恰是《济公传》的独到之处。

苏州评弹中有下层群众的心声，同样，对上层社会的态度，也在变化。如弹词《三笑》，这部书让理应成为正面形象的人物，无一不受到讽刺和调侃。华洪山的两个儿子大踱、二刁不用说了。华太师上当受骗连连，唐伯虎这个大画家、诗人长期侍立在他面前，居然毫不察觉。最后，"五读伴相"，赔了丫头又折兵。太师夫人更是经常被捉弄，华府的教书先生被辱，去华府的县令也受辱。在杭州，王老虎、明伦堂里的众多儒生，都大出洋相。华府大娘娘、二娘娘嫁给踱头，也很无奈。就是书中主角唐伯虎、祝枝山，他们两人一个是浮头浪子，一个是"洞里赤练蛇"。《三笑》称为"玩笑书"，不就是在同这些老爷、太太、少爷、奶奶们开玩笑么！

评弹里的天地很广阔。可惜的是，现在在书台上演出的书目，反映清代生活的不多，反映民国以后生活的更少。从辛亥革命之后起，整个新民主主义革命时期和一直到建国以后，能反映现当代社会政治、经济、社会生活的书目，则很少很少。所以评弹书目的天地需要拓宽，反映近代、现代和当代的长篇书目必须不断增加，才能使苏州评弹紧贴时代生活，合上时代脉搏跳动的节拍。

◎ 第六章 ◎

# 苏州评弹的演出

苏 州 评 弹 >>>

评弹是表演性艺术。和戏曲、音乐、舞蹈一样，演员面对欣赏者演出，当面交流。演出和欣赏是同一过程。"生产"和"消费"同时进行。而播放录音和录像就不是演员和欣赏者当面交流了。

过去，老艺人归纳说书的技巧，是说、噱、弹、唱四个字。在文本的意义上，说、噱是语言文学，弹唱是音乐，包括声乐和器乐。在演出的意义上，说功、唱功、乐器的弹奏，是艺术技巧和经验的积累。噱也是一种特有的技巧，有人擅长，有人不擅长。噱还有在语言之外，一种表情、动作，演员凭经验即兴展示。

后来，有人在四个字外，加了一个"演"字，反映了评弹演出艺术的发展，说书人要"起脚色"。在二类书和现代中篇书中，场景式的描写增加了，人物的"白"增加了，在唱词中人物的唱也增加了，都要表达人物的感情。所以，对表演的要求提高了。这是从总体上说的。作为风格，仍应有注重"起脚色"和注重平说的差异。有人以为，加一个"演"字，不很确切。因为若演出的"演"，作"表演"讲，说、唱、弹也都是表演。作为模拟"角色"的"演"，评弹和戏曲是不同的，用同一个"演"字，容易引起误解。

# 一、演出形式

现在我们通常见到的，评弹在书场的演出形式是单、双档演出，俗称"独做"。单档是一个人演出，双档是两个人合作演出。偶有三个人合作演出的，叫"三个档"。一档演员在书场内演出，每场为两小时左右，包括中间休息一次在内。几档演员（一般是三四档演员）合作演出的，俗称"越做"。这种演出形式，目前不太多。

弹词有单、双档，评话主要是单档，很少双档。早期，弹词也是单档多。现在知道的如陈遇乾、俞秀山、马如飞、赵湘洲、王石泉等都是早期的单档弹词艺人。赵湘洲说，"单档难于不寂寞，双档难于同语。"说明赵湘洲所处的同治年间，已经出现双档。单档灵活、自由，能较好发挥说唱艺术的特点，这种形式应该保留和发扬。弹词演员学会单档说书的本领，是很好的锻炼，有利于演员水平的提高。

现在的演出，以双档为多，双档是弹词艺术的发展。男女双档已经很普遍。过去，因光裕社不收女社员，多男双档。现在有女双档，但不多。

评弹的演出，比较简便，演员不化装，除了桌椅、茶杯、一块醒木、一条手帕、一把折扇、两件乐器外，没有更多道具。所以有"轻

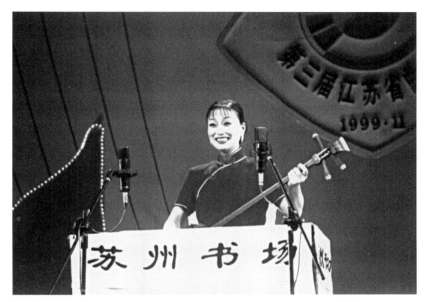

弹词女单档　演员盛小云

骑兵"的称誉。

评弹的演出,现在不只是在书场,也进入了广播和电视。在这种场合演出,与书场的要求有所不同。还有参与大型晚会和综合性文娱演出的评弹节目,演出的时间一般比较短,这对演员又是一种新的要求。若用原来的内容和说法,时间不允许,而压缩太多,则又失去评弹特色,这就要处理好两者关系。

## 二、说　功

评弹讲究说功。评话演员只说不唱,弹词演员还要有唱功,但以说为主。

说功和唱功有共同要求,首先是要听得清楚、听得懂。其次是要好听、悦耳动听。就是说先要让人接受,而后才是给人以美的感染和享受。如果听众连内容都没有听懂,便谈不上艺术的欣赏和审美了。

让听众听懂,要做到咬字、发音准确。周玉泉老艺人说,"话还没有说像,如何说得好书?……话不是都会说的吗?但那是台下说的话,是生活的语言。而台上说的话,是艺术语言。那就起码要具备两个条件:一曰准,二曰美。"不少老艺人,对说书的语言要求很高。在上台前,尽管是说熟了的书,仍要经过酝酿,默念一遍,做好充分准备。说完一回书,下了台还要想一想。这种"临事以惧"的态度,值得我们学习。如果演员上台毫无准备,一面说一面还在想,有的甚至离开麻将台就上书台,肯定要出错。有的演员语言不精练,说一回书不知有多少"不过""所以""但是""那末"等等"话搭头",使人生厌。

张玉书老艺人在他写的文章《评话艺术》中说,"我们上台之前

要想,想书情,想方法;下台后更要想,想效果、想反映。何处为何哄堂大笑,何处为何全场震惊?何以今日之书能使听众全神贯注,而昨日一回书时有啰唆,从而进行加工。"只有像他那样不断总结,方能把书说好。这里讲的,主要是指说书的内容,但包括说法和说的技巧在内。应该发扬这种认真的艺术态度,不断提炼、丰富,使说法、说功不断提高,内容也越说越好。

评弹演员要说好书,提高说功、唱功,要有认真的、孜孜不倦的、勤奋努力的艺术态度。演员尤其是青年演员,应该要像老艺人那样做到:

(1)努力学习,提高文化水平。勤学习,多读书。尽量不读别字。读别字,读音不准,听众就不懂。学会四声,分清平上去入,分清字的头腹尾,学会反切。能把字送远,而音不走。苏州评弹用方言,苏州话要说准。其他乡谈,如何说?需要揣摩。太像了听众可能听不懂;一点不像,很难听。应掌握似像与似不像之间的分寸。

(2)加强基本功锻炼。功要天天练,常练不懈。"熟能生巧"。像老艺人所要求做到的,口清齿白,干净利落,不拖泥带水,善于掌握好抑扬顿挫、高低快慢节奏。

练功重要,艺术实践更重要。在实践中才能掌握、运用基本功。所以不能荒疏和轻视在书场的演出。不要稍有成绩,就早早离开书场。离开了书场,可能是别的什么家,但不会是说书家。

还要学一点理论。老艺人为我们留下了许多宝贵的经验,值得学习。如"书品"中,对说唱的要求有:快而不乱,慢而不断;放而不宽,收而不短;高而不喧,低而不闪;明而不暗,哑而不干。"快而不乱,慢而不断",要求说书时掌握好节奏,注意抑扬顿挫。该快,

该慢,根据书情。说得快,听众不感到听得吃力,说得慢要做到意、神、情都不断。扬州评话老艺人王少堂也讲了这个问题,他说:"说书要分紧、慢、起、落,这个很要紧。说书等于画画,要有浓、淡,画画没有浓淡,山水画全是黑墨团子了。说书的语言抑、扬、顿、挫,就等于画画着色一样。画的好丑着色很重要,书的好歹,紧、慢、起、落很重要。当慢则慢,当快则快,……在评话表演中,有些年轻人,不会换气,一口气说下去,能把身体说伤。有的甚至吐血,得了病。换气怎么换法?我们说书人有句要诀,叫'书断意不断,意断神不断',就是你嘴里虽没有话了,但意思还未断,你的神还贯在你这句话上,你的脸还望着观众,观众也望着你,你在这时候就可以换气。唱的人换气在过门子上,说的人换气在抑扬高下之间,在停顿的时候。"(《艺海拾零》,《新华日报》1961年12月24日)王少堂说停顿,不只是为了换气,也是给听众思考、再创造留有余地。"于无声处"创造艺术意境。《扬州画舫录》卷十一:"吴天绪效张翼德据水断桥。先作欲叱咤之状,众倾耳听之,则唯张口努目,以手作势,不出一声,而满室中如雷霆喧于耳矣。谓其人曰:'桓侯之声,讵吾辈所能效?状其意,使声不出于吾口而出于各人之心,斯可肖也。'"这可以作为书断而意不断的一个例子,也说明说书人要善于寻求听众的合作创造。此时无声胜有声。现在,有人说书到要大声叫喊时,反而压低声音,拖长声音,以手掩口。听众会其意。其效果会比在台上脸红脖子粗地大叫反而好。有的演员在台上学马叫,大声嘶叫,利用扩音器制造噪音,欲显其能,反为不美。还是点到为止好。

"高而不喧,低而不闪""明而不暗,哑而不干""放而不宽,收而不短"是对发声、运气、练嗓和保护嗓子的要求。

（3）熟悉书情，弄清书理，熟能生巧。有的演员对自己说唱的书并不熟悉，只能说一部分书，对全书、书中人物的全貌，只了解一个大框架，细部不了解。"说书容易种根难"，一部书全部和部分是相关联的，彼此有伏笔和照应，有因有果。不了解全部，要说好部分就有困难。说一部书，要研究这部书。在这部书的范围内，比听众了解多一点，说起来有根有据，头头是道，听众觉得可信。研究一部书还包括了解、熟悉整部书的时代背景，书中的人物。做到说人似人在，说物似物在。周玉泉老艺人说，"要熟悉生活，熟悉各行各业人物的语汇，熟悉周围的一切事物，做到心中有数。比方，说一座山，如果自己脑子里对这座山模模糊糊，说出来听众也会感到模模糊糊。""要把自己置身在书中，例如说到游寺院进山门，四大金刚很高大，眼睛就要向两边望一望，再向上面望一望，这样也就使听众感到了四大金刚的高大形象。说到下船，眼睛要向旁侧下面看，使听众觉得人在岸上，船在河边，人比船高。说到暮色苍茫中骑马赶路，看到远处城墙，眼睛要朝前看，并且要用足眼力，这样才能把听众引到书中的境界里去。说到紧迫情节，面部表情，也要紧迫，说到悲哀情节，面部表情也要悲哀。如果只是嘴里说，面风、眼神不配合，就不能传神。听众对书情的感受，就不真切。因而艺术效果也会随之打折扣。"（周玉泉"说书点滴"）

刘天韵老艺人说，"说街，要让听众'看'到街，说庙，就要让听众'看'到庙。说书不像演戏，演《楼台会》的时候，设置布景，有楼有台。说书全靠说，怎样能让听众'看'到呢？那就是说书人自己先要看到过。比方说玄妙观，哪里是山门，哪里是大殿，哪里是茅棚，哪里是道观，从大殿到茅棚怎样走，从道观到求雨台又要经过一

些什么地方？只有说书人自己看得一清二楚，说起来才能使听众'看'得三明四白。……如果书中描写的地方，说书人没有到过，又怎么办呢？那就要根据脚本中的描写，尽可能结合自己在生活中曾经见到类似的地方，比如厅堂在哪里，房间有多大，先在脑子里构成一幅图画。说的时候，才能使听众有亲历其境的感觉。"（《我怎样整理和演出〈玄都求雨〉》，《上海戏剧》1962年第4-5期）

说书人对故事中的情景和人物，熟悉了，自己有了具体的、形象的了解，对人物能够整体把握，完美地表达出来，听众才会感到有人有物。

说书要全身心地投入。艺术是创造，一定要投入。有一种艺病，说书像背书，不投入，不动情，当然不好听。首先演员要有明确的指导思想，把握书的思想倾向，分清正义与非正义，侵略与反侵略，压迫与被压迫，进步与落后。演员有了明确的态度，听众才容易受到感染。

演员的投入，包括思想感情的投入。自己不动心，不动情，怎么能感动听众，动人心，动人情。王周士"书忌"中说的，"乐而不欢，哀而不怨，哭而不惨，苦而不酸"，就是指的这种感情的不投入。演员自己不动情，焉能动人。"书忌"中说的，"指而不看，望而不远"，讲手面和面风的配合，也是说书人的投入问题。

## 三、唱　功

弹词对唱功的要求，很多和对说功的要求相同。如要求听得清爽，要动听。听清楚唱词，比听清楚说更难一些，因为唱还有节奏、旋律的要求。弹词音乐富有江南水乡色彩，柔和清丽，委婉动听。有一部分人，不听书，专听唱。

这里讲一讲弹词音乐的特点。

第一，弹词的演出，以说为主，弹词的唱是为说服务的。在传统书目中，唱词有多有少。《珍珠塔》的唱词算多的，但仍是以说为主。

唱为说好故事服务，听众通过声和腔，深化对书情的理解，听懂而后动情。悦耳动听的声音、唱腔，和谐协调的伴奏，是通情达意的重要艺术手段。

第二，为充分发挥唱在说书中的作用，唱词设置在适当的位置上。唱段应该放在何处，很有讲究。虽然脚本定下唱的位置，但位置放得好不好，演员最清楚。书场效果的检验是最有说服力的。

弹词的唱，主要有两种作用。一是表达比较浓郁的或激烈的情感，包括需要抒发感情的地方，所谓"言之不足，歌以咏之"。二为调剂气氛，用唱来叙事、描写或状物。唱和说一样，也分两种：一是

说书人的叙事和描写；二是书中人物的唱。和说一样，说书人的语言是主要的。所以弹词的唱，属于吟诵体的叙事音乐，有人称之为说书音乐。

唱词的位置怎样放得好，是有规律可循的。现在的书目中，唱词一般放在这样几处：

（1）用于表达比较强烈的感情。

如弹词《白蛇传·断桥》中——

（唱）今朝重到白公堤，

景物依然事全非。

风雨同舟人不见，

红楼到处觅娇妻，

不知娘子此时何处去？

（白）啊呀！我的妻啊！

（唱）只怕你难逃魔掌一命已归西……

我不该瞒了娇妻到金山去，

我不该，听信妖言惹是非，

如今懊悔全无用，

哪有夫妻再会期。

这是许仙思念之情，自悔听信法海之言。法海说白娘娘是妖，现在许仙说法海是妖。来一个颠倒之再颠倒。白娘娘也来到断桥畔，同样是一番感叹：

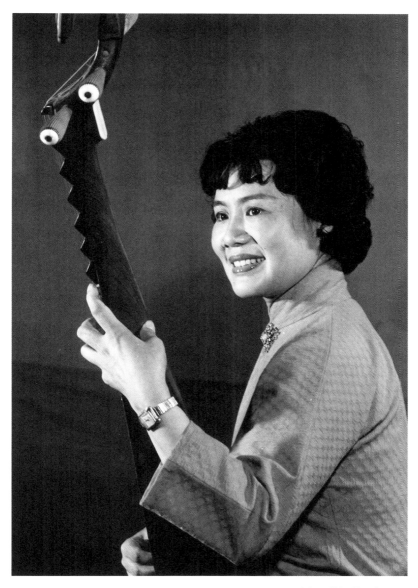

《白蛇传》传人杨乃珍

（白）唉，景物依稀，人事已非，教人怎不肝肠寸断啊！
（唱）西湖塘上又重临，
往事思量痛彻心。
想风风雨雨同船渡，
我是一见钟情你许汉文。
难得两人情意合，
相怜相敬倍相亲。
哪知道，好花偏逢无情雨，
明月偏逢万里云。
如今是花已落，月不明，
不堪回首旧时情。

当白娘娘见到许仙后，骂许仙，骂中充满怨和恨。接下来是小青骂许仙。

（白）许仙呀！许仙！
（唱）恨许仙太不良，
心肠狠毒胜豺狼，
把海誓山盟撇半旁……
娘娘是，为了你托付终身掏肺腑……
为了你弃家探访到金阊，
为了你苏州重振宝和堂。
为了你寻觅返魂草，拼命上山岗，
为了你吴门招横祸，乔迁到镇江，

娘娘是为你朝朝暮暮费心肠,
但愿得举案齐眉百载长,
哪知你竟是个忘恩负义的薄情郎。

再如弹词《十美图》中一段严兰贞的唱,当知道丈夫就是朝廷要犯,她父亲和祖父要追捕之人时——

(唱) 闻言语,暗惊慌,
伤心珠泪落胸膛。
他既不姓鄢,又不姓张,
原来是朝廷要犯曾家郎。
祖父闻悉难容忍,
父亲怒气不能降,
要斩草除根奏帝皇。
还国法,一命亡,
可怜奴三朝媳妇守空房,
一世终身断送光。
倘然我,不将真情来相告,
曾郎日后到朝纲,
杀父之仇怎可忘,
那严、赵、鄢三家命丧亡。
岂不要被人辱骂遭人笑,
说女心向外没爹娘,
不孝骂名天下扬。

> 我若将真情来相告,
> 断送曾郎一命亡,
> 旁人道我硬心肠,
> 把夫妻之情抛海洋。
> 左右为难无善策,
> 何来妙计博得好收场。

（2）在书情接榫处,用一段唱,作为过渡。可以比说简洁一点,并调剂情绪。如《珍珠塔》中,方卿从乡试后到参加会试,中间"有书则说,无书则表",用一段唱景物变换来代表季节更替——

> （唱）庭边木樨花冷落,
> 篱边黄菊叶凋零,
> 山茶放,蜡梅生,
> 暖阁红炉酒频斟。
> 礼部春闱二月里,
> 马蹄踏遍杏花尘。

（3）重复已经说过的书,或一段较长的表,用唱代替。如《玉蜻蜓》中,徐元宰去庵堂认母时志贞的一段唱,简单复述金贵升到庵堂的经过——

> （唱）祸从嘉靖十三春,
> 山塘有位王举人。

相请当家他处去,
小阁檐前看戏文,
我与众尼相随行。
适逢你父游春到,
我与他,邂逅相遇便倾心。
他借烧香便把庵堂进。
要与我并蒂花开在空门。
若不允,要轻生,
恨只恨,前生种下孽冤根,
因此我,误了禅心动凡心。

(4)需要着意渲染之处。在《珍珠塔》中,方卿重到陈家,大家都关心他是否已经中了功名,要问个清楚。陈培德要小姐去问,小姐内心矛盾,既急于了解,又怕见面羞于启口,心情忐忑。小姐说下楼去见了方卿,没有话好讲,难于开口,采苹说,要问的很多。书中对此情此境,花了浓重的笔墨,着意渲染。于是,有了《十八因何》和《下扶梯》——

(唱)因何昔日返乡城?
因何并未到家庭?
因何半路遇强人?
因何并不报衙门?
因何襄楚杳无音?
因何抛弃白头亲?

因何不去读经纶？

因何无意赶功名？

因何不想振家声？

因何今日到襄城？

因何你不进大门向前厅？

因何反向后园林？

因何不像读书人？

因何改扮出家人？

因何鼓板手中擎？

因何落魄唱道情？

因何到处自谋生？

因何辱没旧王孙？（《珍珠塔》魏含英演出本）

《下扶梯》说陈翠娥小姐答允下楼去，但反反复复，欲行又止，踌躇不前。这段书，可以说一回多书。传说十八级扶梯唱十八天，是夸大其词。这段书，一边说，一边唱，描写细腻，着力渲染。

（唱）"小姐是，出房门，才下楼梯第一层，站立娇躯不肯行。"

（表）丫头采苹劝小姐，方卿在后花园等，等不到你，又走了不好。

（唱）"却被采苹言几句，欣然颔首下楼枰。婢女从旁携玉手，一双主婢下楼枰。才下楼枰第二层，站定娇躯不肯行。"

（表）小姐怕难为情，又不肯走了。采苹再劝。

（唱）"劝人语，中人听，从此羞惭无半分。身袅袅，态婷婷，金莲窄窄下楼枰。才下楼枰第三层，站定身躯又不肯行。"

（表）小姐说，现在是未婚夫妻，见了面如何称呼！采苹说，可以叙旧亲，依然姊弟相称。

（唱）"频点首，暗操心，劝人言语中人听，款弓鞋，拽湘裙，跨一步，下一层，才下楼枰四五层，站定娇躯又不肯行。"

（表）小姐担心被人耻笑。采苹说，你既然可以代母周全，如何不遵父亲之命？

（唱）"小姐是闻一句，笑一声。果然父母一般形。并不羞惭并不窘，一双主婢下楼枰。才下楼枰六七层，站定身躯又不肯行。"

（表）小姐说，见了面，无话可讲。采苹说，有许多话可以问他。（前文《十八因何》）小姐再走。

（唱）"闻言语，暗沉吟，怕羞惭，一概不关心。玉弓纤纤扶玉手，金莲窄窄下楼枰，才下楼枰八九层，站定身躯又不肯行。"

（表）小姐担心母亲知道会批评她。采苹再劝，再走。

（唱）"却被采苹言几句，避嫌疑三字无关心。频点首，暗沉吟，款弓鞋，拽湘裙，行一步，响一声，金环玉佩响铮铮，一双主婢下楼枰，下落楼枰十八层。"（《珍珠塔》魏含英演出本）

（5）描景状物。描景用一段唱，是在上下转承之处，也可调剂气氛。如《描金凤》中的一段唱——

（唱）见密布彤云大雪飘，

>　　狂风刮骨卷鹅毛。
>　　展翅乌鸦如白鸽，
>　　摇尾黄犬如银貂。
>　　远望青山棉盖顶，
>　　近看檐前水晶条。

写外形的，如弹词《描金凤》中描写的董赛金——

>　　（唱）千金点马下山凹，
>　　手执梨花枪一条。
>　　头戴凤盔分三叉，
>　　两旁高插雉尾毛。

短短几句，有开相的作用。

第三，说和唱自由过渡，自弹自唱，灵活配合。

有人认为，弹唱的唱是唱的说，说的唱。王月香说，"我的唱像说，唱时不忘说。说要使听众听来清楚，唱也要使听众听来清楚。说要求传情达意。"弹词的说和唱，由演员自由掌握，自弹自唱，灵活过渡；过渡得好，是要技巧和经验的。

唱是为了表达情感，为了抒情。随着弹词的发展，人物的唱增加了，对唱人物感情的要求也提高了。很多有成就的老艺人，都在这方面做了许多努力。如张鉴庭说，"无论在现代书或传统书里，我们细分一下，就有正面人物和反面人物，主要人物和次要人物，男的、女的、老的、少的和各种性格、各种经历、各种文化素养的人物之分。

因此，我们要把腔真正唱好，就要深入书情，细致地分析和研究书中的人物，并使各种不同的人物在自己的演唱中有不同的表演"。他还说，"要多多思考，唱前要深入细致地分析，研究人物，要思考这是什么人物的唱，究竟应该怎么才能唱出这个人物来……同样是唱老头子，《林冲》里的张教头和《秦香莲》里的王延龄，你处理时要注意角色的分档。因为张教头只有五十多岁，可王延龄已七十岁了。你唱时在气息的控制和咬字、唱法上都要有所不同。"（张鉴庭"在同里评弹艺术座谈会上的讲话"）

蒋月泉是这样说的，"要说唱好上台演出的书，首先要研究演唱的内容。唱当然要字正腔圆，但更重要的是围绕'情'的表现，为'情'服务。……我拿到本子，首先分析书中人物，这个特定人物的思想感情应该如何表现？"他认为学习流派不能只学人家怎么唱，搬来搬去，要研究别人为什么这样唱。"有人名为学流派，实在是搬流派，为腔而腔。嗳，这句腔好听，我把它搬到这里来吧。不问内容，不分人物的乱搬是不好的。翻流派，卖调头，搞流派展览。50年代有过，一档唱篇要翻几种调头。刚上台唱，听众还未坐稳，我就唱慢丽调，笃笃定定抒情，唱未满六句，看下面听众有些不耐烦了，赶紧换较快的薛调。唱腔不唱情，听众还是会不耐烦的。再来卖调头，翻几句马调。这种唱叫'丽头''薛身''马尾巴'，好像虚心学习流派，重形式不重内容。这样你的路子越来越窄。"（蒋月泉"在同里评弹艺术座谈会上的讲话"）

徐云志在介绍自己的徐调时，说过这样一段话："徐调有几种腔……短腔因其比较平直，拖腔较短，故多用作一般的叙事和抒情。短长腔比较曲折，拖腔较长，抒情较浓，故多用作表现比较深沉的感

蒋月泉在评弹艺术座谈会上讲话

情……高音短腔,音阶较高,拖腔从低翻高,我通常用来表现比较凄凉的感情……低音短腔,音阶较低,拖腔从高转低,我通常用来表现比较悲苦的感情……长长腔的拖腔特别长,含意深邃,故多用作表现分外幽深的感情……高音长长腔音阶高,拖腔长而激,故多用作表现特别强烈的感情……至于新腔,因其节奏明快,没有较长的拖腔,不用小腔和装饰音,质朴自然,线条简练,故适合表现刚健的感情"(徐云志《评弹表演艺术杂谈》)。

上面几位老艺人的经验,都强调唱要唱情,唱人物的情。而这种变化是限在一定范围内的。弹词音乐为程式性音乐,一曲多唱,唱演员的情。而且,弹词的唱,早期用的曲牌、小调比较多,后来逐渐减

少，只用于一定类型的人物和特定情景。如《点绛唇》用在老生出场时的"自报家门"；《离魂调》用于人物昏厥后苏醒时；《剪剪花》是媒婆唱的；《湘江浪》用于申冤诉苦时；《耍孩儿》为僧道所唱。这在建国后新编的书目中有所变化，但用得不多。弹词中迅速发展的唱腔，是众多以演员的姓氏命名的被称为流派的唱腔。说一部书总是以一种唱腔为主，不是定腔定谱，专曲专用的。曾经有过专人谱曲后用于说书的，后来被贬为"评歌""评戏"。弹词的唱，总之是一曲多用，有人说是一曲百唱。因为要表现"情"，表现人物的个性，才使唱腔逐渐发展。

弹词的唱的艺术积累很丰富，但对于弹词音乐的研究比较落后。音乐工作者和演员，在推进这项工作方面仍需共同努力。上面讲的"翻调头"，目前也很普遍，把几种比较流行的"调"当曲牌用，以此炫耀自己来吸引听众。值得指出的是，对于流派唱腔既要吸收、借鉴，又要丰富、发展。建国以后，从说书中分离出来的唱有很大发展，一部分有时进入书场，一部分已经不能进入书场。既然书场有需要，听客有需求，弹唱艺术就能存在并发展。应该如何发展，如何提高，需要研究。形式和内容要协调发展，形式和内容不协调，会显出笨拙和滑稽。就像车尔尼雪夫斯基说的那样，形式压倒内容，虚张声势的、无限膨胀的形式和空洞无物的内容在一起，就有点滑稽了（参见车尔尼雪夫斯基《美学论文选·论崇高与滑稽》）。

评弹演出的书目要增添新的题材，新的故事，新的人物，反映近百年来的历史，这是评弹面临的一项任务。书目的内容要发展，演出的艺术要相适应地推陈出新，唱和音乐也要发展。经常有人提出这样的问题，为什么近几十年中不出新的流派唱腔？应该说新的流派唱腔

还是有的，但比较少。过去的"调"，一般是和一部书、两部书结合在一起的。"调"随书行。书风行，"调"也风行，而后再用到别的书中去。近几十年中，新编的书目能长期保留、流传的不多，书目要稳定，这是先决条件。有了长期流传的新书目，有人在艺术上钻研、创造，才会创造出特色鲜明的、有个性的新"调"。

## 四、起脚色

"起脚色"是评弹的一个习惯称谓。其内涵包括:说书人在说书时,说书中人物的话(代言体);在不同程度上,模仿人物的语气、声调、方言;还有一部分人物的表情和动作。

评弹的"起脚色"与戏曲中的"角色"大致有以下四点不同。

(1)说书人上台演出,主要以演员的身份出现,"登台面目依然我"(毛菖佩语)。而戏曲演员上台,是以"角色"面目出现的。

(2)说书人"起脚色",是短暂时间内的模仿,"说法中的现身"(袁榴语),时断时续,一面"起脚色",一面说书人在解释、形容和叙述。而戏曲演员以角色面目登台,从上场到下场,是连续的、始终如一的。

(3)说书人"起脚色"是不化装的,演员的男女、老少、外形、服饰都和"脚色"可能都不一致。戏曲中演员和角色之间力求相像。

(4)戏曲演员在台上,按角色要求行动、动作和表情。但是,说书人只能有"脚色"部分的动作和表情。

强调两者的不同,是为了把两种特征不同的叙事性艺术区别开来。评弹的"起脚色",为说书人的模仿,是辅助性的,是为了说书

说得形象生动。评弹"起脚色"难于做到形似,更注重神似。"起脚色"作为引导和启发,帮助听众调动他们的想象和联想,进行艺术再创造。

评弹艺人有时也说"脚色"要跳进跳出。这是借用的戏剧的术语,也是从传神意义上讲的。要求说书人体会人物的思想感情,投入地表现出人物的思想感情来。移情是共同的,但表演的方法,说书和演戏不同。

擅长"起脚色"的顾宏伯老艺人说过,"蒋一飞先生对我说过,'演员能演得下面的观众非抬起头来不可,这是可贵的'。后来,梅兰芳先生对我说,'北方过去把看戏也叫听戏。上面演戏,下面观众沉

严雪亭在演出《杨乃武·三堂会审》中"起脚色"

投入——金声伯演出评话《快活林·武松醉打蒋门神》

倒了头在听,甚至你一面唱,他还一面打拍子。真正形成看戏,是由于周信芳先生的创造和发展,逐渐形成的。'这些话就深深地启发了我,我们说书能不能使听众非抬头看演出不可呢?因为我在常熟梅李演出时,看见下面的有些听众,嘴里衔着长烟杆吸烟,闭了眼睛似睡非睡的样子。我想,一定要使这些人的头抬起来,我就有意学周信芳老夫子的演技,并搬到书台上来。"他又说,"后来我觉得说书与演戏不一样,生搬硬套是不行的。说书老是在台上'砰砰嘭嘭',自己很吃力,听众说,'赛过看戏',看戏还不如到戏院去。我觉得勿能弄得像戏,而是要把戏里的东西化到我们书里来。"(顾宏伯"在同里评弹艺术座谈会上的讲话")刘天韵老艺人也说,"书中人物出场,只有

相貌、装束的表白,有时不够……给听众的印象还是静的,活不起来。所以还须辅以动的形象,……但是,这些动,只能是辅助性的。……而且,书台不是戏台,动作不宜过多过大。比如行路,只是给听众有一个'走'的感觉就行了。"(《我怎样整理和演出〈玄都求雨〉》,《上海戏剧》1962年第4-5期)这里说的是"感觉",不是看到,老艺人的经验非常精当。

总之,说书主要是诉之听觉的艺术。"起脚色"的艺术手段在发展,说明听众接受而且需要。但是,评弹要发扬特色,按照自己的艺术特征和规律发展。向戏曲学习,吸收并丰富自己,但不能戏剧化。应该扬长避短,而不是消失自己。

## 五、面风、手面及其他

面风、手面是指评弹演出时的表情和动作。说书时,一部分表情、动作是书中人物的,一部分是说书人的、演员的,起提示、解释作用。讲动作用手面,因为主要是手的动作,上半身的动作。有时也要脚的配合,如表示一个人的高矮,用手示意,同时人蹲下一点,这是脚的配合。手可以表示肯定和否定,指示方向,示意大小、高低、远近,比画方圆,以及表示动作的快慢疾徐,还可以表示数量。演员的表情是配合说书的,表示说书人的感情和褒贬态度,还可以吸引听书人的注意力,引导听众进入书情。

"面风"包括"眼神"。"眼为心之苗",眼睛是心灵的窗户,能够表达"脚色"的喜怒哀乐和精神状态。所谓"传神之技"说的是眼神的重要作用。"起脚色"包括眼神的配合,同样,说书人也运用眼神配合说书,表达说书人自己的情绪倾向。

说书人在书台上,除"手面"和"面风"外,对他的坐和站也有要求。演员的台风、仪表关系到演出效果。演员在台上力求端庄大方,坐有坐相,立有立相,服装朴素美观,落落大方。演员要学会化妆,尤其是女演员。奇装艳服、珠光宝气会妨碍演出。在台上"束而

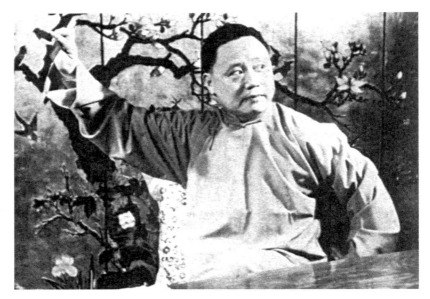

精气神——唐耿良演出评话《三国志》

不展,坐而不安"("书忌"),小动作多,影响说书。应反对轻佻、油滑,特别是在台上自轻自贱。艺谚云,坐如钟,立如松,说书要有精气神。

说书人的动作,没有严格的程式,但要求干净利落,不能拖泥带水。在"书忌"中指出的"指而不远,望而不看"是缺点。手有所指,目即随之;指远而望近,指此而望彼,眼神没有配合好,难以吸引听众的注意力。

## 六、口 技

口技是演出时,说书人对声音的模仿,绘声绘色,如同戏曲中的效果。俗称"八技",因所指各有不同,其实不止八技,如掌号、击鼓、放炮、马嘶、马蹄声、木鱼、吼叫、哭声、笑声等,新书中又有了枪声、炮声等。对声音的模仿,有的演员形成了特技。或以像见长,或以响见长,或兼而有之。再像、再响,只能偶尔一显,不能卖弄,多了不稀奇,以至闻而生厌。为了显本领,天天马叫,声嘶力竭,脸红脖子粗,也不雅观。对声音的模仿,有时作为形容,带有夸张特点。如当两人对视时,形容目光所至,"噌噌"有声;两人目光相望,"尺当"发响。形容脚步声"得、得、得""踏、踏、踏"。形容上楼梯的脚步声,"佛伦尊尊"。跌跤声为"得儿郑";入水声为"霍龙洞";划水声为"赤浦,赤浦";开门声为"轧——"。上述各种,有的是本来有声音的,加以夸张、扩大;有的本无声音,为了增强效果,结合书情加的一种奇特的形容。才子、佳人,难得一见,亦惊亦喜,此时目光有声,不亦宜乎?仇人相见,怒目而视,如同刀剑相交,不亦可信乎?

## 七、演出的场所

评弹的演出场所，这里只讲书场，是日常演出长篇的所在。评弹有过露天说书，有过沿街卖唱的阶段，后来进入了茶馆。一般是下午、晚上演出，既说书，又卖茶；上午不说书，只卖茶。露天说书，大都是演员自己经营，后来有了经营者。像李玉《清忠谱》第二折《书闹》中的那个周老头，就是一个书场主。他不用房子，但有布篷、桌子、凳子等设备。说书人是他请来的。茶馆书场开始后，演员和演出经营者之间有了分工。嘉庆十四年（1809）刻的陈遇乾《义妖传》第十回上记载了苏州玄妙观有书场，有说大书和小书的。在第十回书中，有了"听转书"的称谓。第十五回中有两句唱词："那一首热闹是茶场，原来就是说书场。"这都是指的茶馆书场。茶馆书场有书台，有桌子、凳子，还有状元台。茶馆俗称"百口衙门"，是传播信息的地方，是经济贸易联络之处，是群众交谊休息的场合，又是娱乐场所。

后来，有了专门为评弹开设的书场。设施改进，座位增多。说书时卖茶，而不单独卖茶。书场是评弹安身立命之处，书场的存在和发展，是评弹艺术活动和演员赖以生存、成长的基地。

茶馆书场

20世纪80、90年代,评弹在发展中面临困难。听众以老年退休人员居多,他们的平均收入较低,评弹的票价提不高。所以,书场经营有困难,靠演出收入,收支难以平衡。于是,有的采取兼营方式,以有余补不足,这是对评弹事业的支持。书场现在大都下午演出一场。其原因一方面是听客少,一方面书场搞兼营。上书场听书的大都是老年人,书场里总是"白茫茫"一片。中青年都要上班,下午不可能去听书。青年人喜欢听书的,目前上书场听书的固然不多,但通过广播、电视书场听书的青年人还是有的。参加业余评弹活动的青年人也不少。

有人说评弹是老年人的艺术。评弹比较静,很少有火爆的,适合老年人。评弹应该努力满足老年听客的要求,满足老听客的要求,为

他们服务好。但不能放弃争取青年听众的努力，应努力扩大青年听众队伍，培养青年评弹爱好者、青年老听客。

老听客熟悉评弹，了解评弹的过去，欣赏评弹都有一得之见，应该向老听客请教，听取他们的意见，对提高技艺大有裨益。老听客经常从纵向比较中要求演员，把演员和他的老师比，和以前的演员比，和以前的演员有哪些相像、相似之处，有什么独到的成就，继承了过去哪些人的艺术。青年人容易从横向比较中选择评弹、要求评弹。他们对评弹的革新，有许多要求，这是评弹革新发展的推动力量。评弹应该为青年人服务，努力适应他们的要求，在争取青年听众的努力中，加快革新发展的步伐。

目前书场要企业化管理，用评弹演出的收入维持书场，尚有困难。较大幅度提高票价的可能性不大。但评弹的听众却有增加的趋势，对书场的要求也会提高。书场的发展，有待各方面的支持和扶助。近年来，光裕书厅、苏州文化艺术中心等场所评弹演出持续不断，这是好现象。

◎ 第七章 ◎

# 苏州评弹的演员和听众

苏 州 评 弹 >>>

# 一、创作者和欣赏者的结合

评弹的演出，是演员和听众当面交流的。现在有不少听众是从电视、广播中听书的。限制听众走进书场去有多种客观原因。如时间原因，现在书场大都只说日场，上班的人便不能去听书；此外，书场环境欠佳，交通不太方便，听众住地离书场远，也都是客观的原因。一旦他们熟悉评弹、喜爱评弹以后，便会走进书场，当面欣赏演员的演唱。还有不少弹词爱好者，喜欢听唱，其中一部分人慢慢地也会从听唱发展为喜欢听书的；因为唱，只是说书的一部分，有许多精彩的欣赏内容，不在唱之中。

说书和听书，是创作和欣赏的结合。没有演员就没有演出、没有听众，也就没有了评弹的生命。演员和听众，创作和欣赏，"生产"和"消费"是相互依存、相互制约的。马克思说，"生产直接也是消费"，"消费直接也是生产"，"生产的消费"，"消费的生产"，"每一方表现为对方的手段；以对方为媒介；这表现为它们的相互依存；这是一个运动，它们通过这个运动彼此发生关系，表现为互不可缺，但又各自处于对方之外"。"艺术对象创造出懂得艺术和能够欣赏美的大众，——任何其他产品也都是这样。因此，生产不仅作为主体生产对

象，而且也为对象生产主体。"（马克思《〈政治经济学批判〉导言》）

听众走进书场，是娱乐的一种选择。他可以看戏、看电影，也可以听书。如果不愿意走动，就在家看电视、看小说。因为有自己喜欢的演员和好听的书目，所以听众选择了评弹。这是对评弹的支持。买了票进书场，又是经济上的支持。现在听书的选择余地已经小了，如果书场多、演出多，听众愿意听谁的书，又是一种选择。凡来听书者，对演出、演员就有一定程度的信任和期待。演出开始后，听众作为欣赏者，就开始卷入说书人讲的故事情节。故事中的悲欢离合、喜怒哀乐，听众如果被吸引住，非常投入，又会反过来影响说书人的情绪，使其说书更加卖力。这是一种参与。这种参与可能是不自觉的。但是，在书场里，听书的人多，有集体效应。听众的笑和不笑，听众的叹息和表情，都会影响说书人，影响说书。演员的即兴创造，有时是当场效应，是听众参与的影响。这种影响，不仅在当场次，还会影响今后场次的说书。这种影响效果是很大的。还有一些热心的听客，听书以后，自觉地去参与书情和表演的创作。他们通过口头的、书面的，向演员或书场提出改进意见，提出批评和建议。更有热心的听客还会帮助演员找资料、改唱词，参与创作十分积极。

正在演出中的苏州评弹是评弹书目从文字到口头语言的转化，演员作为语言载体，是听书人的欣赏对象。说书人根据他的认识来反映书情，创造形象。听书人根据自己的认识和欣赏经验，接受并欣赏演员创造的艺术形象，并得到审美的愉悦，得到娱乐的满足和有益的启发。听众的接受，不只是被动地接受，不是像一面镜子那样去接受。他们在接受时，既是欣赏，又是参与。欣赏也是一种创造，这是对已经创造出来的艺术形象表示赞赏、认同、质疑乃至否定的那种创造。

龚华声(左)、蔡小娟(右)演出弹词《梅花梦》

听众的欣赏无疑会对说书人所创作和传递的形象有所补益。这种创造活动，是一种生动的思维和情感活动。说书人反映的生活及其认识，所表示的是非观点和感情态度，听书人可能认同，从而产生共鸣；也许不完全赞同，从而有所补充和丰富，有所纠正。因为有这种参与创造的空间，听书人自己的欣赏水平和审美能力，在欣赏过程中得到了表现和肯定，从而更增进了听书的兴趣和欣赏的愉悦和满足。这也是欣赏的深化。

演员和听众，既对立，又统一。在这对矛盾统一体中，首先是演员要把书说好，提高书目的思想性和艺术性，努力满足听众的欣赏要求，让听众在娱乐中受教益。同时，演员要虚怀若谷，认真听取听众

的批评和意见，向听众学习，不断提高自己的演艺水平。

评弹的创作和欣赏的过程，是说书和听书的创造和再创造，是对作品和表演的评价和再评价的过程。演员和听众之间，思想感情上的联系，既然如此重要，评弹演员就应当了解、熟悉听众的思想感情，知道他们喜欢什么书，他们的情趣和爱好，使说的书尽可能符合他们的要求，符合他们的思想感情。演员和听众经常保持认识和感情上的密切联系，就不会失去听众。

## 二、娱乐和教育作用的统一

听众走进书场去,欣赏评弹艺术,是休闲娱乐。很少有人带着学习、受教育的目的进书场去的。但是这样一个浅显明白的道理,有时会被忽视。

为人民服务的文艺,有认识、教育、审美的作用,应该对人民有益。但是,文艺的功能不等同于宣传、教育工作,特别不能等同于政治教育的作用。文艺的教育作用有自身的特点,它是通过娱乐来实现教益的,包括感官的享受,情感的宣泄,心灵的净化,思想上的收益和审美中的愉悦等。和审美结合在一起的娱乐,是高尚的娱乐。有教育作用的娱乐,是一种"合乎理性的娱乐"(约翰·沙坡兰《法兰西学院关于悲喜剧〈熙德〉对某方所提意见的感想》)。鲁迅说过,"我以为一切文艺固是宣传,而一切宣传却并非全是文艺。"(鲁迅《文艺与革命》)忽视了文艺的特殊作用,实际上就削弱、放弃了文艺的作用和社会功能。过去,有过这种错误、生硬的灌输,干巴巴的口号式的宣传,向听众耳提面命式地图解政治。当时,陈云曾说过,"要懂得听众的心理。他们来听曲艺,首先是为了文化娱乐的需要,不是来上政治课"(《陈云同志关于评弹的谈话和通信》编辑小组《陈云同

苏州书场外景

志关于评弹的谈话和通信》增订本)。

当然不是说，文艺没有教育作用，而是说要研究怎样才能达到教育的目的，实现文艺为人民服务的宗旨。听众到书场来，首先是要让他们满意地听了书回去。

周恩来说，"群众看戏、看电影是要从中得到娱乐和休息，你通过典型化的形象表演，教育寓于其中，寓于娱乐之中。"（文化部文学艺术研究院《周恩来论文艺》）

把听书当作娱乐，是听众的主观要求，他们走进书场的门，就是走进了娱乐场所的入口处，好比走进了上海"大世界"的门。进去的人，各有所好，收获也各各不同；有所见，有所闻，有所得，有所启发和思考，有所感染和影响。听书人的主观愿望，是休闲娱乐、文艺欣赏。文艺欣赏的结果，即进入娱乐场所后这样那样的收获，则是客观效果。主观愿望和客观效果有联系，但有区别。听书人听了书会受到一定影响，这是客观存在，也是文艺的作用和功能。所以娱乐不是像有些人说的那样，只不过是演员出身汗似的宣泄一番。但也不会像某些理论所说"艺术就是艺术"，似乎文艺是无功利性的。难道会有无客观影响作用的"文艺欣赏"吗？"纯娱乐""纯欣赏"，是没有的。

文艺有娱乐作用，但不是所有的娱乐都是文艺。娱乐还应当分正当的娱乐和不正当的娱乐，还有高尚的和低劣的，高雅的和庸俗的，健康的和不健康的以及合法的和非法的娱乐之分。娱乐应该是健康的、高雅的、向上的，而不应该是低级的、庸俗的、无聊的。

在评弹发展的历史上出现过一种偏向，滥放噱头，迎合不健康的趣味，使艺术几乎走上低级、庸俗的道路。前些年还有这种以群众需

要为借口，以走向市场为口号，只讲"娱乐"，听任降低艺术品位的现象，这种偏向应该纠正。

文艺有意识形态属性，所以文艺对欣赏者有思想、政治、道德、精神诸方面的影响。因为有这种影响，所以应该重视文艺的宣传、教育作用。但是，忽视了文艺的特殊性，实际上是放弃了文艺的功能。文艺对欣赏者的影响，是通过人们的思想感情潜移默化地起作用的。说书对听书人的影响也是这样，是通过影响听书人的思想感情起作用的。这种作用，包括认识社会、认识人生、认识世界的作用。在评弹的传统书目中，反映了封建社会具体、生动的生活景象，可以使听众形象地了解封建社会，了解封建社会中各种各样的人情世态和思想面貌，了解封建社会中的各种矛盾。

通过听书得到的认识，是否正确，是否符合艺术的真实，取决于两方面。一方面是说书人的认识和叙述，是否正确、真实，是否具有艺术感染力，是否能吸引、说服听众。另一方面是听众的认识水平、欣赏水平。如果说书人能正确地反映生活、反映历史，听书人就有收获。这就起到了作用。听书人是在休闲娱乐之中得益的，是在文艺欣赏的过程中得到满足的。这种潜移默化，就是"寓教于娱"。说书人应该立足在动人、动情的基础上去影响听众。说书人的思想感情和听书人的思想感情，产生交流和共鸣，才会有动情的可能。两方面不一致，便不会产生共鸣。听书人也不可能接受影响。

我国传统的文艺观，注重文艺的教化作用。孔子说，"诗可以兴，可以观，可以群，可以怨。迩之事父，远之事君，多识于鸟兽草木之名。"（《论语·阳货》）讲了文艺的多种作用，包括教化作用。《诗大序》中也讲了文艺的教化作用，认为文艺是感化人的。到唐代，出

现"文以载道"之说。中国戏曲历来以高台教化为己任，评弹也提倡"高台教化"。重要的是"道"和"教化"的内容，即用什么道、什么思想进行教化。对今天来说，应该是以优秀的作品鼓舞人，以社会主义的思想教育人。

如上所述，文艺的教育不是生硬的灌输。评弹有教育作用，是社会主义精神文明建设的一部分，但不能等同于思想教育工作。教育作用包括了认识作用和美感作用。文艺有自己的特点，文艺的教育作用是通过娱乐实现的。

## 三、艺术活动中主体与客体互为作用

说书人和听书人之间在思想认识和感情上达到一致,是在进行沟通和交流,克服了彼此之间存在的矛盾之后的结果。艺术欣赏的主客体之间,总是会有矛盾的。因为双方的生活经历、思想水平、文化素养都有差异。有差异就有矛盾。而解决矛盾的主导方面,是演员。因为对听众来说,可以选择不同的娱乐方式、不同的艺术欣赏对象,更可以选择听别的评弹演员说的书。而说书人则是被动地选择听众。要使上门来的听客,愿意听下去,就要通过努力,主动解决艺术活动主客体之间的差异和矛盾,用精湛的艺术力量去征服他们。演员依赖听众,这在表演性艺术中最直接、最明显地表现出来。衡量一本图书,往往看发行量多少,但发行量少的书,未必不是好书。而读者买回去的书,也未必都看,有的束之高阁;还有的印了不少,却没有人看的。但书场里的听众,走掉一个少一个,太少了就演不下去了。书场里的演员,经不住听客的冷落。即使是很好的书目,很好的演员,没有听客,也无法实现其存在价值。

现今,评弹已经失去了不少听众,特别是青年听众。因此,如何满足听众要求,适应听众口味,稳定现有的老听客队伍,争取发展新

的听众包括省外、境外听众，特别是青年听众，是发展苏州评弹事业的一个很迫切的任务。

欣赏评弹艺术的听众，兴趣、爱好是多种多样的，有人喜欢听大书，有人喜欢听小书；有人喜欢听热闹一点的故事，金戈铁马，征战杀伐，有人喜欢听文静一点的故事，跌宕起伏，安谧恬静。对风格、流派的选择，所好也有不同。但有一点则是共同的：书要能听、好听、耐听。评弹艺术要以百花齐放的姿态，去适应这多种兴趣和爱好。演员应该了解听众，尽可能满足他们的要求。但是，满足各种各样的艺术欣赏要求，是建立在整体水平上面的，要靠多数演员的努力；而整体又不能离开个体，每个演员个体，如果都擅长某种风格、流派，在技巧上有所特长，能满足一部分要求，苏州评弹就能吸引更多的听众。

演员努力适应听众的要求，目的是为了满足和提高听众的欣赏水平。说书人和听书人在演出和欣赏过程中共同提高。听众少的时候，要分析原因，哪些地方不符合听众的要求，如何努力适应听众的要求。听众多的时候，也要分析原因，哪些地方能吸引听众，哪些地方还有不足，如何提高。

扩大青年听众面，既是发展听众群数量的需要，也是评弹艺术推陈出新的需要。陈云说，"群众喜欢听的书，不一定就是好的。这要看它是多数群众喜欢，还是少数群众喜欢；是合乎群众的长远利益，还是不合乎群众的长远利益。"（《陈云同志关于评弹的谈话和通信》编辑小组《陈云同志关于评弹的谈话和通信》增订本）满足是有条件的，应该满足的才尽量努力去满足。对低级趣味的要求，落后的要求，不能去迁就。有所满足，有所不满足，有所给，有所不给。当然

这是很高的要求。

评弹艺术的发展提高，听众的欣赏水平和鉴赏能力的提高，互为因果，互为作用。艺术的发展提高，会提高听众的鉴赏水平；鉴赏水平提高了的听众，又要求并促使评弹艺术的进一步发展提高。在共同创造和提高艺术水平过程中的说书人和听书人之间，作为创作主体的说书人，始终居于主导地位。发展、革新和提高评弹艺术，首先是说书人的责任。艺术是真善美的事业，从事艺术事业是一种崇高的使命，演员应该自尊、自重、自爱，注意书品和人品，不以迎合不合理要求去降低艺术品位；还应该了解、熟悉变化了的时代和变化了的听众，熟悉社会，熟悉生活，提高艺术水平和表现力。

◎ 第八章 ◎

## 陈云和评弹艺术

苏州评弹 >>>

陈云（1905—1995），江苏青浦（今属上海）人，小时候曾经随舅父去书场听书，后来，自己在放学后去听"戤壁书"①。他喜欢上了听书，听到的故事，有时还讲给同学们听。参加革命以后，就没有机会听书了。在建国以后，因为身体不好，休养期间恢复听书。从20世纪50年代后期开始，听了很多书，以听录音为主。除了"文革"期间，评弹可以说是始终陪伴着他。

陈云是中国无产阶级革命家、政治家，是党和国家的主要领导人之一，中国社会主义经济建设的开创者和奠基人之一。中华人民共和国成立后，曾任全国人大常委会副委员长、中纪委第一书记、国务院副总理；是中共第七、第八、第十一届中央政治局委员，第八、第十一届中央政治局常委、中央委员会副主席，第十二届中央政治局常委，第十三届中顾委主任。陈云对评弹的喜爱，是个人爱好，是他的欣赏习惯。评弹很适合他的身体状况，适合休养的需要。所以，他曾经作为笑话说过，评弹是为他治病的医生。对评弹这种民间通俗艺术的喜欢，反映了陈云和人民群众在思想感情上的联系。陈云从50年代末恢复听书以后，就开始研究评弹。他作过听书笔记，听过书以后，一有机会就找演员和干部谈话，了解情况，讨论问题。他有计划地听了大批书目，而且，有几种书，听了不同演员的演出录音，以便比较。他还进行了调查研究。

---

① 旧时书场，听书人不买票（筹）入内，不占座，戤在墙边听书。俗称听"戤壁书"。

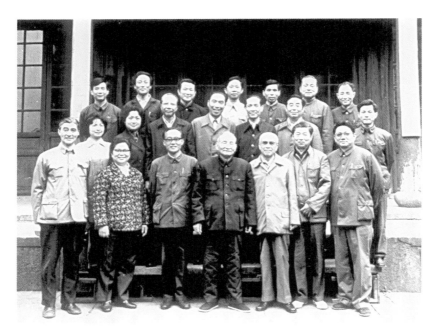

陈云在杭州会见评弹界人士

作为党和国家的领导人,他没有分管过文艺工作,但发表过许多对评弹艺术、对评弹工作的意见。他的这些意见,在相当长的一段时间内,指导着评弹工作,影响着评弹工作的进程。他的谈话和发表的意见,不是以领导人的身份讲的,也从不强加于人,要大家按他的意见办,而是经过讨论、商量,以其意见的正确性,使人心悦诚服地接受。他总是说,他的意见可供评弹界领导研究,和群众商量。由于他在党内的地位和威望,他的意见也容易付诸实现。但是,对他的意见,在当时的条件下,认识比较肤浅,未能很好实现。陈云就评弹工作发表的意见,至今仍然有待努力实现。

## 一、要创造新书目

陈云开始恢复听书,有条件多听书的时候,是在20世纪50年代后期。当时的评弹工作,以"说新唱新"为重点。陈云热情地鼓励、支持创新,同时,他较早地提出了要重视整理传统书。陈云说,"对待现代题材的新书,要采取积极支持的态度。新事物开始时,往往不像样子,但有强盛的生命力。对老书,有七分好才鼓掌;对新书,有三分好就要鼓掌。"(《陈云同志关于评弹的谈话和通信》编辑小组《陈云同志关于评弹的谈话和通信》增订本。本章引文,未注明出处的,均见该书)陈云对新书的热情支持,溢于言表。他帮助新书加工、提高,身体力行,这种支持,不只是在口头上讲讲,而且是付诸行动。如他在听了弹词《青春之歌》后,就找作者、演员谈话,既肯定成绩,又指出缺点,还给他们介绍故事的时代背景,介绍他们看几本书,介绍他们去访问小说作者。在听了弹词《苦菜花》、《野火春风斗古城》和评话《林海雪原》之后,不但找演员谈话,而且写了书面意见,以便更多人参考。1977年,陈云同志在杭州还专门找编写《林海雪原》的同志介绍解放战争时期东北剿匪任务的由来及其进展情况。

新书目是一个一个完成的,对新书目创作的指导和帮助,光有热情是不够的。陈云对评弹新书目创作的指导,有许多具体的经过实践检验完全正确的意见。

## (一) 新书要讲求质量

"把长篇新书提高到传统书的水平",我们热情鼓励并支持新书,要让新书站住,能和传统书一起流传。如果新书都只能演几次就不得不丢掉,如果新书只能为会演而创作,演出几次,都不能保留下来,不能流传下去,这样的新书,对听众、对艺术的积累有多少作用,多少好处呢?这是创新工作的失败,浪费人力物力。这种教训已经很多了。陈云在多次讲话中,讲到如何提高新书质量时,经常针对新书目存在的问题,提出他的意见,如要注意评弹艺术的规律,发挥评弹艺术的长处,安排好新书中"好人倒霉"和"坏人倒霉"的情节,让听众受到鼓舞,要注重深刻的描写和必要的夸张,注重说表。还要求演员熟悉新书所描写的时代、历史背景。要让老艺人帮助演员搞好新书。陈云还说过,"新书要反复说,说几年,说几十遍,熟能生巧。"

## (二) 编写新书目,既要发动群众,又要有专业力量

陈云说,"要发动评弹艺人进行创作"。有一次,他说评弹团的领导可以抓重点,搞好一两部质量比较好的新书。又说,"让艺人们大家去搞,采取群众路线,也一定会有人钻研出好书来"。陈云讲的群众路线,包括运用集体的力量,加工、磨炼,请老艺人"扳错头",

苏州评弹博物馆内陈云铜像

使演员说好新书。"为了给演出新书的艺人以帮助,要组织一批艺人,特别是老艺人听新长篇,请他们从演员和听众的各种角度来提出意见,改进新长篇。"

发动群众,不是要求人人搞创作,特别是搞长篇书目的创作。大跃进时代搞"人人写诗""人人画画",徒留笑柄。"布置创作任务,要根据具体对象的条件。新书目的创作和改编,主要靠中、青年演员。"

陈云同志又很重视培养专业创作力量。"要重视创新工作。专业作家不够,可以用带徒弟的方式培养。"所以重视评弹新书目的创作,要加强对创作书目的领导,为了提高新书目的质量,要培养建设一支专业创作队伍。目前这支队伍,逐渐萎缩,固然有许多客观上的原因、客观上的困难,但也有认识上的片面性,缺乏远见。

## (三) 新书要有人听

在 20 世纪五六十年代的"说新唱新"运动中,因为在"左"的思想指导下,有些作品或者是干巴巴的口号,或者是生硬的说教,使评弹脱离群众,很少有人喜欢听的。陈云在 1960 年 3 月 20 日同杨振雄等谈话时说过,"严肃应与活泼相结合,书中应该有适当的穿插,因为听书究竟不同于上课,要让大家笑笑。工作疲劳了,要有轻松愉快。过分严肃,像上课一样,那也不必叫书场,可改为训练班了。"有一次在说到新书对听众的吸引力差时,他说,"新书的艺术加工不够。""新书的内容过分严肃,再板起面孔来演出,听众就不喜欢。""在目前的曲艺创作和演出中,强调了政治内容一面,忽略了文化娱

乐的一面，这是偏向。"他一直强调曲艺是一种群众性的文化娱乐。"人们在劳动之后，喜欢听一些轻松愉快的东西，这不是听报告受政治教育所能代替的。"后来，陈云又说，"要懂得听众的心理。他们来听曲艺，首先是为了文化娱乐的需要，不是来上政治课。""思想教育的目的要通过艺术手段来达到。"为听众服务的评弹，不了解听众的心理，不懂得听众的需要，那怎么能为听众服务呢？应该提倡、鼓励、嘉奖那些受听众欢迎，对听众有益的，听众喜欢听的新书目的创作。

## （四）新书的创作以新的长篇书目为主，新长篇书目应以改编为主

陈云讲新书目创作时，长篇、中篇、短篇都讲，但他的注意力经常集中在长篇书目上。在 1977 年，为消除"四人帮"对评弹的影响，他说，"四人帮"破坏了评弹的固有特色。所以，要"保持评弹特色，评弹要像评弹"，"说长篇，放单档"① 就是评弹的重要特色。而改编是创作长篇书目的主要途径。无论小说、电影、剧本都可以改编，都为改编提供了基础。如何改编，陈云对几种不同艺术形式的不同特征作过总结研究。他说，小说和剧本改编为评弹，对原著要有所增删。可以大胆地"搬家"，还要组织关子，保持评弹艺术的特色。

---

① 这里，是对比"文革"中评弹只演中、短篇，组成小组形式演出而言的。原话是："说长篇，也可以说中篇、短篇。放单档，也可以放双档，三个档。""单档、双档，可以在更多的书场演出，以发挥轻骑队的特点。"

## 二、传统书目要整理

在"说新唱新"的高潮中,陈云较早地提出了"传统书要整理"。"如果不整理,精华部分也就不会被广大听众特别是新的一代接受。精华部分如果失传了,很可惜。"后来的情况被陈云在 1959 年就讲过的这段话言中。早在 20 世纪 50 年代,对传统书目已经有简单化的认识,并采取粗暴的态度。"文革"中,十多年不说传统书,损失很大。1978 年,陈云在一封信中说,"闭目不理有几百年历史的传统书,是一种历史虚无主义。只有既说新书,又努力保存传统书的优秀部分,才是百花齐放。"经过"文革"的教训,大家都有了深刻的体会。

在 60 年代初,各地在抓传统书目的整理工作时,都采取抓重点的方法,以摸索经验。有几个评弹团都以《珍珠塔》为试点书目,陈云听了几种用不同方法整理的演出录音,分别找他们谈话,并发表了意见。

当时整理传统书目,普遍存在的缺点是违背历史唯物主义。陈云说,"传统书目的整理工作,不能离开时代条件。要用历史唯物主义观点来看问题,不能以对现代人的要求来要求古人。""对什么是'封建',要好好分析,不能过激。如果过激了,狭隘地运用阶级观点,

陈云在杭州与评弹界人士座谈

就要脱离群众。"

20世纪60年代初,总结了书目创作的经验教训,在"两条腿走路"的方针下,开始注意传统书目的挖掘和整理。但又出现过另一种偏向,即不加区别地挖掘,不经整理原封不动地演出。陈云在1961年及时指出了这个问题,他说,"挖掘、开放传统书目,千万不可以一下子都放出来,回到老路上去。几年来,评弹给了人们一个较好的印象,不要一下子又使人们不满起来。"他特别提出,"挖掘传统"的提法不够全面。"传统书目都要记录下来是一回事,这我同意,但演出是另一回事。公演的要整理,去掉坏的,保留好的。"在他的谈话中,提到了噱头要防止下流、色情,不能丑化劳动人民,不要有黄色的内容。"这种传统不能挖掘。群众欢迎,也不能要。"

陈云在讲这个问题时，提出了一个非常深刻的观点："衡量一个书目的好坏，要看对人民是否有利。"他说，"群众喜欢听的书，不一定就是好的。这要看它是多数群众喜欢，还是少数群众喜欢；是合乎群众的长远利益，还是不合乎群众的长远利益。""衡量书目的好坏要从能否教育人民、对大多数人是否有好处来考虑。"对人民负责的文艺，社会主义文艺，同以前旧时代的文艺，是有本质上的区别的。陈云提出的，就是这样的一个界限，带有关键性的界限。

## 三、出人、出书

在"文革"结束后,陈云经过调查研究,征得文化部同意,在杭州召开了评弹座谈会。他提出了一份《对当前评弹工作的几点意见》,经过座谈会讨论,又写成"纪要"。陈云在讲话中,提出了"团结起来,揭批'四人帮'"的倡议,为评弹工作的拨乱反正,指明了方向,推动了评弹艺术的繁荣。从1978年到1980年间,评弹有两三年时间是很兴旺的。1980年开始出现听众减少、书场关门的趋势,于是有了"不景气""衰落""危机""消亡"的说法。有人悲观,有人消沉,有人说消亡是必然的。总之,评弹艺术碰到了困难。

面对困难,陈云发表过两方面的

"出人出书走正路"——陈云题词

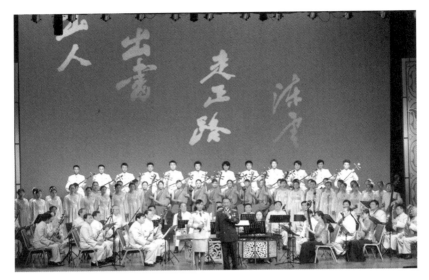

"出人出书走正路"大型评弹演唱会

意见,一方面,要求大家研究发生困难的社会、历史原因,要求各级领导重视,帮助解决困难,"把保存和发展评弹艺术"放在第一位。另一方面,要求评弹本身努力"出人、出书、走正路"。陈云始终关心着评弹艺术的发展,关心着评弹如何克服困难、发展繁荣。

## 四、学习陈云著作

《陈云同志关于评弹的谈话和通信》一书出版时,中共中央宣传部发出过一个通知。通知中说,"陈云同志的这本著作,不仅对我国评弹艺术在建国后的发展过程和经验教训作出了科学的总结,而且对党和国家的整个文艺工作,对整个社会主义文艺事业,发表了许多重要的意见。"对一系列方针政策问题,"都作出了精辟论述"。通知还说,"这本著作是一部马克思主义文艺思想的重要文献,它在一些重要方面丰富了毛泽东文艺思想,对于建设社会主义精神文明,繁荣社会主义文艺,满足人民群众日益增长的文化精神生活需要,有着重要的指导意义。"

为繁荣评弹艺术,学习陈云的著作,仍然是一项重要的任务。特别是要领悟以下几个问题。

### (一) 评弹是社会主义文艺的组成部分

"文艺是意识形态的东西。""评弹艺人是革命的文艺工作者,要在社会主义革命和社会主义建设中贡献力量。"这是社会主义文艺为

人民服务的根本宗旨。

如何为人民服务呢？文艺不等于政治宣传，不同于思想工作和教育工作，因为文艺有自己的特性，以艺术手段反映生活、表现生活，通过艺术影响社会生活。陈云在说到评弹和听众的关系时，强调指出，"不能忽视曲艺的娱乐作用"。陈云多次指出评弹要懂得听众心理，要了解群众。听众说新书像"白开水"，因为新书内容脱离了群众生活。这种做法实际上离开了为人民服务的初衷。但是，文艺，包括评弹在内，是不是应该具有认识、教育和审美作用呢？有一个阶段，娱乐、消遣的作用被夸大到无以复加的程度，评弹的认识、教育和审美作用被忽视了。这种摇摆状况的出现，损害了文艺，影响了评弹在人们心目中的地位。学习陈云同志的著作，可以有针对性地解决一些带有倾向性的问题。

## （二）对于评弹当前面临的困难局面，有人失去了信心

有人认为，既然没有人听，只好让它"消亡"。对陈云要保持和发展评弹艺术的主张，有人说，因为陈云喜欢评弹。陈云支持评弹，不只是因为个人爱好，而是因为老百姓喜欢，评弹"为江南人民喜闻乐见"，"评弹有上千万听众"，"评弹的文学价值高"，"评弹是说书艺术中比较精练、细腻的一种"，所以，他主张，"曲艺这种有历史传统，又有群众基础的艺术，应该好好发展"。陈云还说过，"我们要从党和国家的立场上来看问题。评弹艺人及其事业都是属于人民的"。

评弹只是文艺园地中的一朵小花，文艺要百花齐放。喜欢什么，不喜欢什么，作为个人欣赏和爱好，是自由的。但为人民服务的文

艺,都应该受到重视和扶持。这是对人民的艺术事业应取的态度。如果采取听之任之的态度,那是轻率的、不负责任的。

评弹在各方面的关心扶持下,经过自身的努力,情况不断有所改善。实践也教育了"消亡论"和无所作为论者。学习陈云的著作,应该学习陈云对党的文艺事业、对具有民族传统和密切联系群众的民间艺术的热情态度。

## (三) 评弹要有人听才能兴旺

在最困难的时候,评弹没有离开过书场,是老听众们经常听书,支持着评弹艺术。分析造成困难的原因,有社会条件、经济体制改变等多方面的原因,有历史原因,也有自身需要改革的原因。评弹改革需要深入的时候,陈云已经年迈,很少发表意见。但陈云对评弹和经济改革的关系,曾经发表过一些原则性的意见。如对票房价值的分析,陈云说过,"群众喜欢听的书,不一定就是好的"。群众喜欢听的书,可能是好的,思想、艺术上都好。但有可能艺术上好,思想上不好;或者思想、艺术都不好。文艺有意识形态属性,在市场经济的大潮里,应该明确追求什么样的票房价值是最重要的。

陈云说,"出人、出书、走正路,保存和发展评弹艺术,这是第一位的,钱的问题是第二位的"。这是陈云对社会、经济、历史状况进行分析后,对评弹发展提出的要求。这应当作为深化评弹改革的重要依据。

# 后记一

这是一本简要介绍苏州评弹的书,因此,有些部分比较简略,没有展开。如苏州评弹历史的介绍,没有涉及有待讨论的问题。苏州评弹的形成时间,我在 20 世纪 80 年代初提了一个约略的说法:明末清初。后来有同志赞同并引用了这个说法,也有明代以至唐代的说法,我认为那是苏州评话和苏州弹词的前身,而不是苏州评弹。能不能再进一步说得具体明确一些呢?有待继续研究。苏州评弹发展的历史,如何分阶段?本书只是按历史分期约略介绍。

在评弹历史上,还有些要研究的问题,都未展开。如"拟弹词"问题,过去在对弹词作文本研究的阶段,从文体来看,说唱过的本子和没有说唱过的本子,是没有区别的。以往出版的弹词目录,也是不加区别的,统称弹词。现在把苏州弹词作为说唱艺术的一个曲种来研究,就要区别演唱过的和没有演唱过的本子。没有演唱过的,不是说唱艺术的演出脚本,而是阅读本。我建议称之为"拟弹词"。我还写了一本《弹词经眼录》,开始做这项区分的工作。

还有一个"女弹词"问题。前人著作中,用"女弹词"一词,包括了几个意思。一是指女的弹词演员,但用的人不多,同曲种的男女

演员不必分开叫。二是指拟弹词,因为这部分作品的作者以女的为多。三是指一种过渡形态的弹词。从晚清同治年间出现,盛于光绪,到清末就衰落了。对这种过渡形态的弹词,前人笔记中,称之为女弹词。能否归入说唱,今有异议。此外,还有一些要研究的问题,以及正在实践中的问题,本书没有展开。

评弹艺术的特征,评弹之所以能独立存在而不能为其他艺术所代替的依据,近年来曾经展开过讨论。这是一个很重要的问题,既有理论性,又对实践有重要影响。所以,本书谈得比较多,既有专章介绍,又在评弹的叙事方式、演出文本和演出的特色等章节,涉及艺术特征的问题。因此,看似有一点重复,但介绍时有繁有简,有所侧重。

苏州评弹发源于苏州,至今仍用苏州话说唱。评弹历史上出现的响档、名家,也以苏州人为多。现在评弹的流行地区已扩大到江苏南部、上海和浙江北部等地区,听众很多。但仍然是苏州土生土长的一门艺术,是苏州人应该关心的一门艺术。

本书的照片,是请祁连庆同志拍摄复制的。

<p style="text-align:right">周　良<br>2000 年 5 月 1 日</p>

# 后记二

苏州评话和苏州弹词这两个用苏州方言说唱的曲种,形成于明末清初,至今已有四五百年的历史,而且有过非常兴旺繁盛的时期。"欲知后事如何,且听下回分解",苏州评话和弹词讲长篇故事,逐日连说,伴随着广大听众的日常生活,生生不息。在 20 世纪 60 年代,长篇因停说而演出很少,急速衰落。到 20 世纪 70 年代末,长篇恢复演出,出现过"落日余晖"般的短暂时间的繁荣。

由于经济发展,交通便利,人口大量移动,方言淡化,加以电影、电视等具象艺术的迅速发达,流行文艺普及。作为文学一部分的口头语言艺术的苏州评话和弹词不断衰落,已进入非遗保护范畴,而且仍在继续衰落。不少有心、有志之士,正在为保护苏州评弹而努力。本书的修订出版,表现了出版界为保护苏州评弹而作出的努力,应该感谢他们。

本书的修订出版,未作大的修订,只想提请读者注意:(1)苏州评话和苏州弹词是不同的两个曲种,不能混而为一,"评弹"不是一个曲种的称谓;(2)苏州评话和苏州弹词为口头语言艺术,说唱艺术创造想象性的艺术形象,不是具象的艺术形象,不能混同于戏曲。苏

州评弹的表演,如出现戏曲化倾向,是评弹艺术文学性的衰落。

谢谢读者。

周 良

2023 年 4 月 1 日